Muse in Art Studio

Story between artists and models in western art picture

画室里的
缪斯

西方艺术图景中的
模特与大师

河南美术出版社
HENAN FINE ARTS PUBLISHING HOUSE
·郑州·

小书
SHARE ART

刘寅凯 著

前言 FOREWORD

近几十年，国内对西方美术史的研究空前繁荣，许多读者都对美术史了解甚多，之前神秘又遥远的西方绘画变得逐渐清晰，其神秘性、神圣性和魅惑力逐渐消解在当代繁复多样的解读中。诚然，对西方美术的祛魅有助于更好地了解其历史与发展，但弊端也不可忽视：普及性的知识虽然凸显了出来，但人们的眼光大多被宏大叙事和繁枝末节吸引，甚少关注画作之美本身，之所以美的原因，以及其背后引人入胜的精彩故事。一旦绘画失去了它的"灵韵"，伟大的艺术也难免会沦为快餐文化。因此，对绘画适当的复魅会更有助于理解艺术作品本身。基于此，我萌生了写一本不太一样的西方美术读物的念头。

西方美术史宏大壮阔，如何切入才会具备新意？正在我苦思冥想之际，接到了出版社编辑的邀约，希望以一个非常小的切入点，带领读者进入浩瀚的美术史之长河中。经过讨论，我们确定了这样的切入点——"画

室里的缪斯"。

缪斯（Muses），源于古希腊神话，作为主神宙斯（Zeus）与记忆女神谟涅摩绪涅（Mnemosyne）所生的女儿，她代表着艺术与青春，是被视作能给艺术家带来灵感的女神。在这本书中，艺术家的模特化身为缪斯女神，协助他们完成了一幅幅惊人之作。而这些作品汇聚起来，才构成了我们熟知的美术史。

随着写作的深入，这本书还有一个有趣的线索逐渐浮现，那就是——"缪斯"身份的转变。早期类工匠的职业特点使男性几乎主导了画家这一职业。在男性视角下，从古典艺术时期把女性当作"缪斯"（神话题材中真的女神）来描绘，到将其当成普通人来表现真实生活，再到后来将自己视作"缪斯"的女性画家的自画像。这个悄然变化的过程十分有趣，也代表着观看视角的切换。

由于艺术家所处的时代审美、风格流派、艺术主张的不同，他们笔下的"缪斯"也呈现出各具魅力的精彩姿态，伟大作品被人奉为经典，画中的"缪斯"也给人留下了无限的想象空间。当然了，这本书中也充满了有趣的故事，历来被津津乐道的模特与艺术家之间的韵事其实也会为理解画面本身带来新的启发。本书呈现了一个小视角下的几百年来的西方艺术图景，以飨读者。

感谢河南美术出版社对这本书的信任与支持，编辑李一鑫女士在写作过程中提供的帮助与鼓励，设计老师在这本书中倾注的心血与耐心……因为你们，这本书得以顺利出版。

最后，希望拿到这本书的你，阅读愉快。

刘寅凯

2021.07

目录 CONTENTS

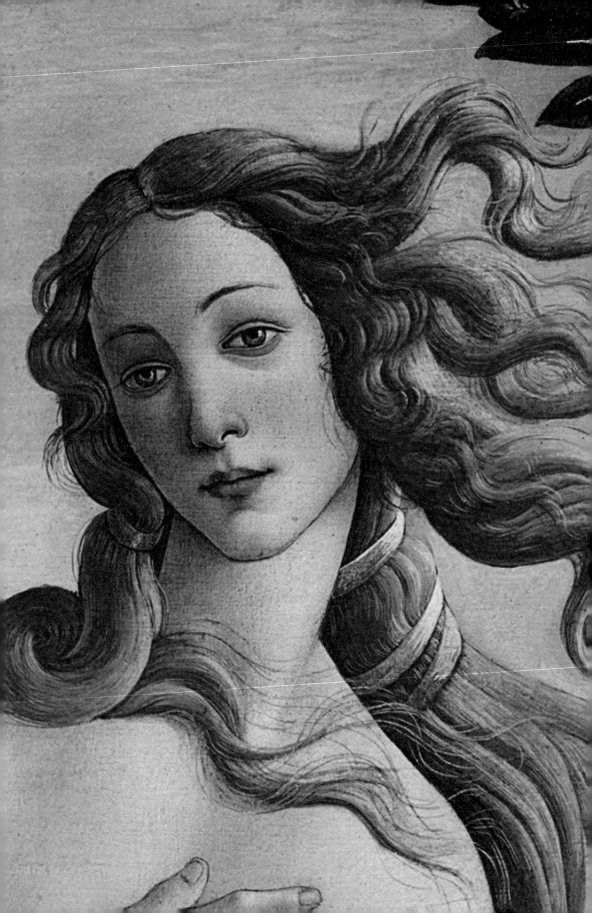

佛罗伦萨城第一美人

关键词：早期文艺复兴、波提切利、
《春》与《维纳斯的诞生》

① 最后的大师与艺术之城

　　15 世纪的佛罗伦萨作为欧洲文艺复兴的发祥地，可谓当之无愧的艺术之城，意大利语意为"百花之城"。美第奇家族作为这座城市的统治者，其酷爱艺术的传统使佛罗伦萨焕发出人文主义的光辉。科西莫·德·美第奇 (Cosimo de Medici, 1389—1464) 和其孙洛伦佐·德·美第奇（Lorenzo de Medici，1449—1492）统治时期的佛罗伦萨是一个繁荣的工商业城市，文艺复

波提切利自画像

兴提倡的人文主义深入人心，宗教上的宽松使佛罗伦萨的学术和艺术都得到了长足的发展。1444 年，一个婴儿在佛罗伦萨的一户皮匠家中呱呱坠地，这就是享誉后世的 15 世纪佛罗伦萨画派大师桑德罗·波提切利（Sandro Botticelli，1444—1510）。

　　波提切利原名亚里山德罗·菲力佩皮（Alessandro Filipepi），波提切利是他的绰号。波提切利一生主要都是在佛罗伦萨度过的，幼年跟随利皮（Lippi，约 1406—1469，最杰出的作品是普拉托教堂中的湿壁画）学习绘画。15 世纪 60 年代末，波提切利在佛罗伦萨开设个人工作室。1475 年，一位贵族为了装饰家族礼拜堂，向波提切利订制了一幅画——《三博士来朝》。

　　"三博士来朝"在当时是非

波提切利 《三博士来朝》 1475 年 111cm×134cm 木板蛋彩

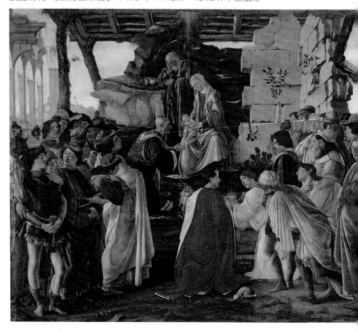

常受欢迎的题材，文艺复兴时期许多画家都画过这个题材。波提切利的《三博士来朝》描绘了耶稣降生时，东方的三位博士向其献礼的故事。画面中所有人物都围绕着画面中心的耶稣和圣母，以突出耶稣和圣母的地位，人物也一扫早期文艺复兴时期呆板的样式。波提切利擅长运用线条刻画人物的特点在这幅画上表现得淋漓尽致，通过对人物的精细刻画，体现了其以人为本的人文主义思想。正是由于这幅画，波提切利进入了美第奇家族的视线，由于波提切利的绘画技巧高超且是利皮的弟子，他很快得到了美第奇家族的赏识，获得了大量画作订单。

鲁本斯 《东方民族膜拜圣婴》 1645 年 393cm×267cm 布面油画 同样是"三博士来朝"的题材

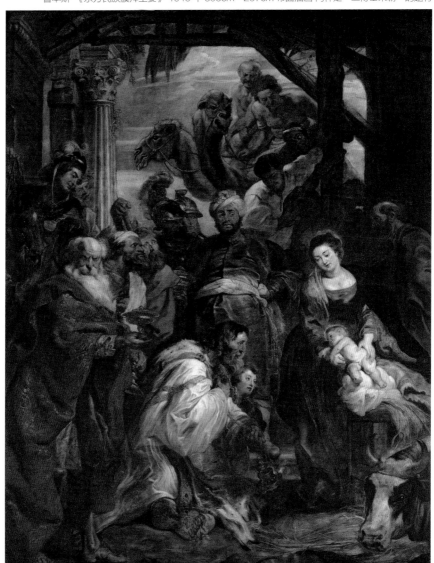

美第奇家族热心于赞助艺术家，但波提切利不是唯一受到美第奇家族资助的人，许多闻名世界的艺术家都受到过美第奇家族的赞助。在这份名单中可以发现诸如马萨乔（Masaccio，1401—1428），吉兰达约（Domenico Ghirlandaio，1449—1494），达·芬奇（Leonardo Da Vinci，1452—1519），米开朗琪罗（Micheangelo Buonarroti，1475—1564），拉斐尔·桑西（Raffaello Santi，1483—1520）等文艺复兴诸多大师，不过波提切利很明显更受洛伦佐·美第奇的偏爱。与美第奇家族的良好关系为波提切利描绘佛罗伦萨的上层社会和名流生活打下了基础。在15世纪末期，波提切利成了佛罗伦萨最著名的画家之一，被后世认为是15世纪意大利佛罗伦萨画派的最后一位大师。

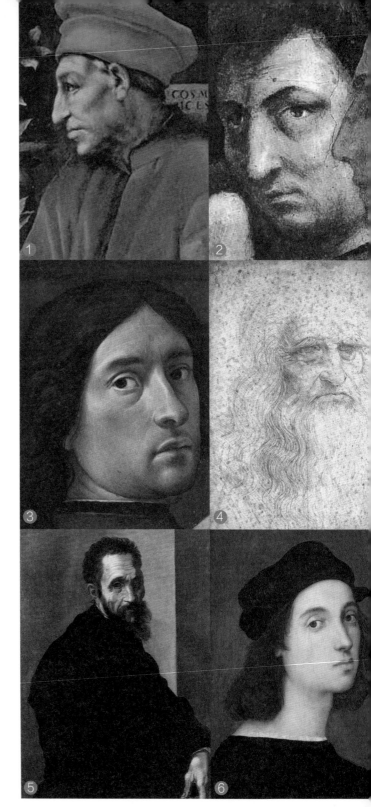

① 科西莫·美奇肖像　② 马萨乔肖像　③ 吉兰达约肖像
④ 达·芬奇肖像　⑤ 米开朗琪罗肖像　⑥ 拉斐尔肖像

② 女神维纳斯——西蒙内塔

　　1469 年，一位绝世美女来到佛罗伦萨，成了佛罗伦萨上层男子争相追逐的对象，这就是西蒙内塔·卡坦尼奥·韦斯普奇（Simonetta Cattaneo Vsepucci，1454—1476）。西蒙内塔当时虽然已经结婚，但这并不妨碍佛罗伦萨的男人们对她的倾慕。诗人为她写下诗句，音乐家为她谱曲，而艺术家们争相以她为模特创作画作。从现存的相关画像中可以看到，西蒙内塔有倾城之貌，她金黄色的秀发，不仅迷倒了洛伦佐·德·美第奇和朱利亚诺·德·美第奇（Giuliano de Medici，1453—1478）两兄弟，也征服了佛罗伦萨全城，自然也征服了波提切利。美第奇兄弟二人为了争夺西蒙内塔还曾进行马术比赛，朱利亚诺最后取得了胜利，但这场三角恋并没有什么赢家，西蒙内塔于 1476 年 4 月 26 日病逝，而朱利亚诺则在 1478 年死于一次政敌发动的政变之中。

波提切利《朱利亚诺·德·美第奇》（局部）
1478—1480 年

《洛伦佐·德·美第奇》15 或 16 世纪 雕塑
根据韦罗基奥制作的模型烧制

　　可以想象，波提切利从第一次见到西蒙内塔的时候便把她看成美的化身。在后来波提切利的诸多画作中，以西蒙内塔的形象为创作素材的画作不胜枚举。早期比较含蓄的是《春》，它是洛伦佐·德·美第奇为其别墅订制的装饰画。《春》的构

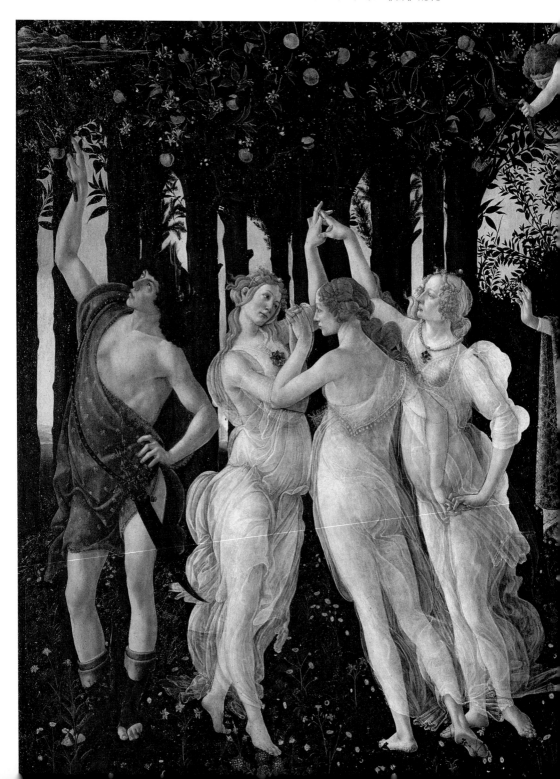

图十分有趣，除去画面上方的丘比特外，共八人，全部横列在画面上，每个人都被安排了恰当的动作，暗色的森林背景恰似当时戏剧表演的镜框式舞台。

波提切利《春》1482 年 203cm×314cm 木板蛋彩

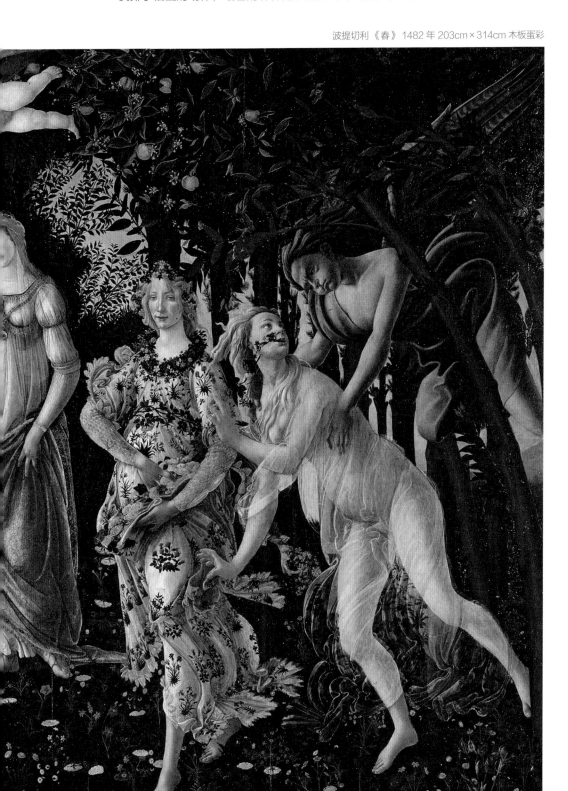

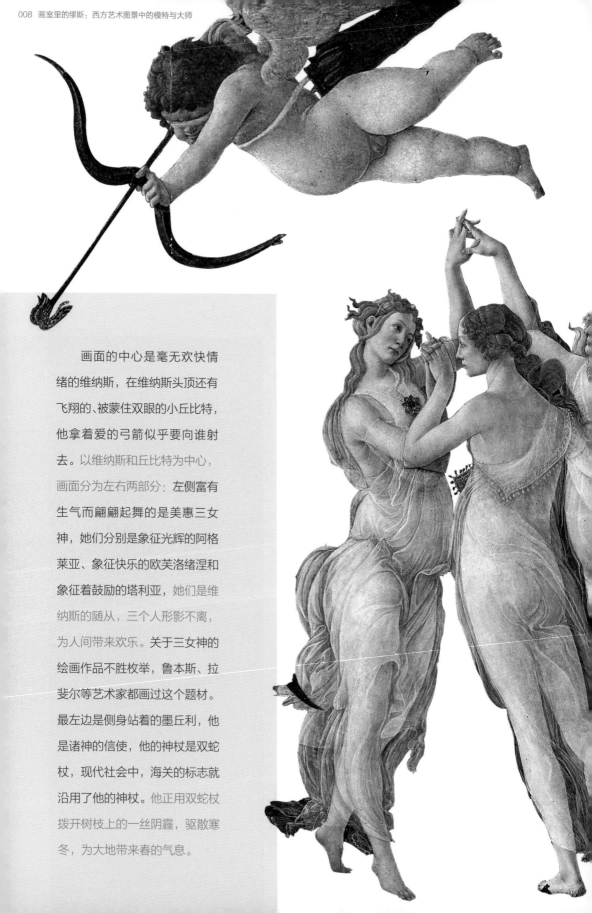

画面的中心是毫无欢快情绪的维纳斯，在维纳斯头顶还有飞翔的、被蒙住双眼的小丘比特，他拿着爱的弓箭似乎要向谁射去。以维纳斯和丘比特为中心，画面分为左右两部分：左侧富有生气而翩翩起舞的是美惠三女神，她们分别是象征光辉的阿格莱亚、象征快乐的欧芙洛绪涅和象征着鼓励的塔利亚，她们是维纳斯的随从，三个人形影不离，为人间带来欢乐。关于三女神的绘画作品不胜枚举，鲁本斯、拉斐尔等艺术家都画过这个题材。最左边是侧身站着的墨丘利，他是诸神的信使，他的神杖是双蛇杖，现代社会中，海关的标志就沿用了他的神杖。他正用双蛇杖拨开树枝上的一丝阴霾，驱散寒冬，为大地带来春的气息。

画面的右边分别是花神、森林女神和风神，他们三个寓意着春暖花开、万物复苏的春天即将来临。花神的衣裙最为华丽，她的头上和脖子上都戴着艳丽的花环，她左手提起裙摆，右手似乎在兜住裙摆中的花朵；在花神的右侧，是回首的森林女神和伸手抱住她的风神。神话故事中，西风之神爱上了森林女神，因此在波提切利的画面中，我们会看到风神正伸出双臂想要抱住森林女神，但女神似乎对他的示好无意，做出了往前逃离的动作。还有一种说法认为，画中的花神和森林女神是同一个人，因为抗拒西风之神的追求，所以森林女神正在变成花神，她的嘴里噙着花枝，而她从一个少女的姿态变化成一个孕育着生命的女神的形象，似乎也暗示了春天是生命诞生的季节。

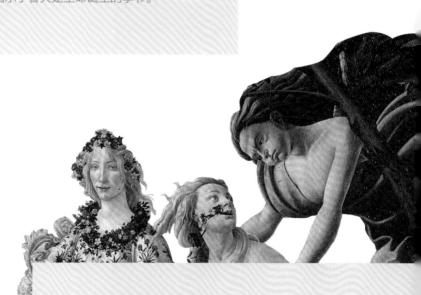

除此之外，波提切利还在画面中设计了几百种花，矢车菊、银莲花、鸢尾花、勿忘我等缀满画面，处处是春的气息。当然，除了这些，波提切利还有一点私心，他把对西蒙内塔的爱慕画进了画中，女神们都有西蒙内塔的影子。

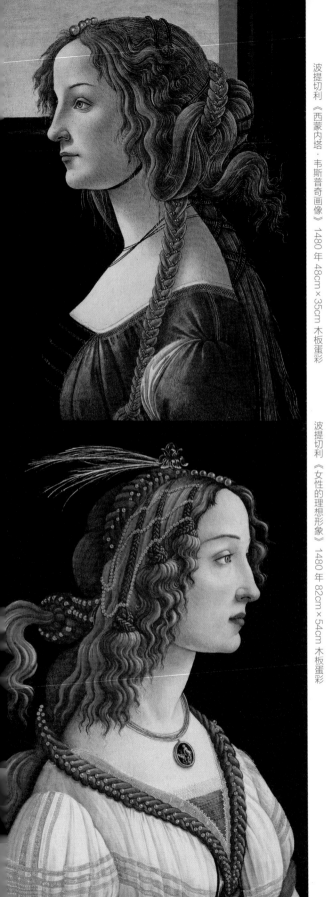

1480 年，波提切利还以西蒙内塔为模特创作了两幅肖像画，分别是《西蒙内塔·韦斯普奇画像》和《女性的理想形象》。这两幅画都是侧面像，画中西蒙内塔如同女神一般柔美而不可侵犯。她本身就是一位美人儿，但是波提切利应该是将西蒙内塔的容貌进行了美化。可以说，她给后世留下的文艺复兴时期"无法超越"的美是由波提切利所创造的。在波提切利笔下，西蒙内塔拥有了一副完美的面具，成了女性美的典范，以至于波提切利所画的女性形象都带有一丝程式化的样貌。

虽然波提切利对于描绘西蒙内塔面容的方法略程式化，但在画中，他不厌其烦地装饰着西蒙内塔。例如在《西蒙内塔·韦斯普奇画像》中，因为姿势的缘故，她只露出了胸部及以上，因此我们看不到她的服装。也正因如此，观众的视线都集中在了她的面部和发型上，波提切利在西蒙内塔的头发上下了很大的功夫：她梳着复杂的发辫，画家都一丝不苟地刻画了出来，尤其是头发上的珍珠装饰，每一颗都极力描绘。在《女性的理想形象》中，西蒙内塔同样佩戴有珍珠饰品，辫子的每一节都缀着一颗珍珠，红色发带和羽毛点缀其间，这些都衬托出西蒙内塔的雍容华贵和如女神般的美。两幅肖像的姿态端庄，面容娴静，尤其是《女性的理想形象》，从画作的名称就能看出，波提切利将西蒙内塔看作了一切对女性美想象的集合，是他崇拜的对象。

1481 年至 1482 年，波提切利和一些佛罗伦萨优秀的画家被邀请前去罗马，为新建的西斯廷教堂创作壁画，波提切利绘制了《摩西的考验》《耶稣受试探》等三幅壁画。在罗马逗留的一年为波提切利赢得了声望，订单蜂拥而至，其中的许多作品其实都是由他的徒弟完成的。

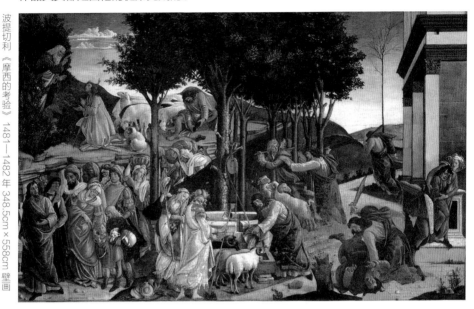

波提切利 《摩西的考验》 1481—1482 年 348.5cm×558cm 壁画

这幅画其实更像一幅连环画，观看的顺序是从右向左，画面中有一个人重复出现了七次，他就是摩西。以他为中心，这幅画设计了七个故事情节：

❸ 摩西来到了米甸，赶走了占用水井的牧羊人
❷ 摩西逃亡
❶ 摩西挥剑杀死了一个埃及人，因而被通缉

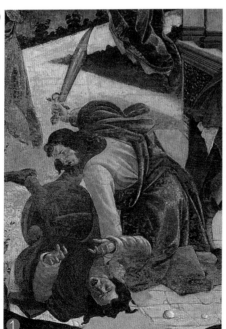

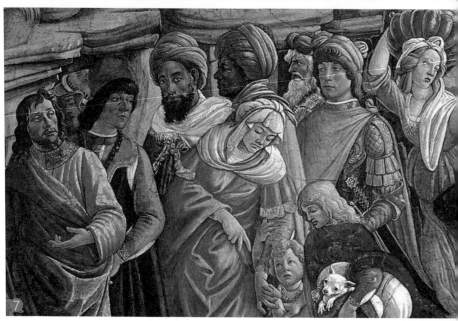

④ 要回水井后，摩西帮助村子里的女孩打水

⑤ 摩西在草地上脱掉了鞋子，因为上帝告诫他所在的地方是圣地

⑥ 摩西向上帝跪下，上帝的身上闪耀着金光

⑦ 摩西完成上帝的使命：带领以色列人离开埃及

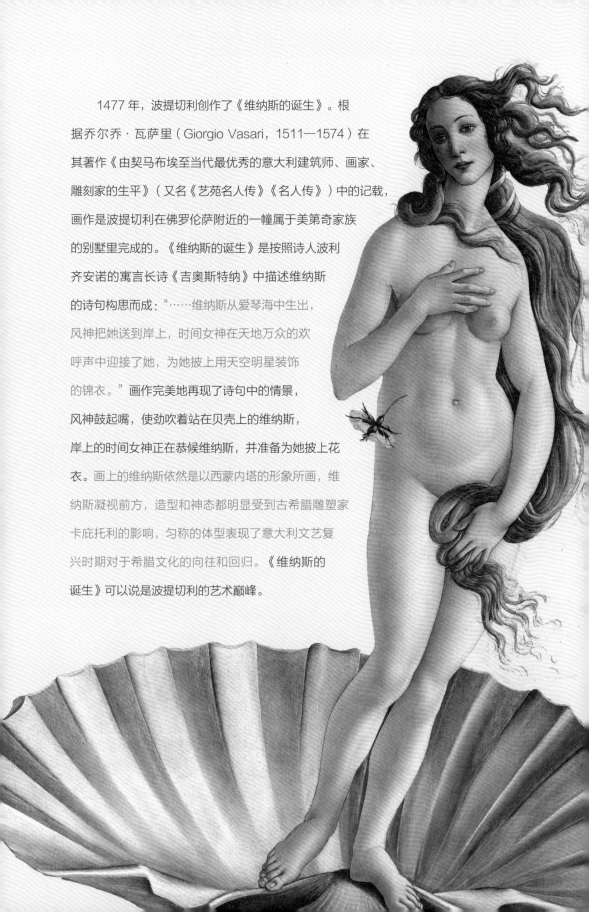

1477 年，波提切利创作了《维纳斯的诞生》。根
据乔尔乔·瓦萨里（Giorgio Vasari，1511—1574）在
其著作《由契马布埃至当代最优秀的意大利建筑师、画家、
雕刻家的生平》（又名《艺苑名人传》《名人传》）中的记载，
画作是波提切利在佛罗伦萨附近的一幢属于美第奇家族
的别墅里完成的。《维纳斯的诞生》是按照诗人波利
齐安诺的寓言长诗《吉奥斯特纳》中描述维纳斯
的诗句构思而成："……维纳斯从爱琴海中生出，
风神把她送到岸上，时间女神在天地万众的欢
呼声中迎接了她，为她披上用天空明星装饰
的锦衣。"画作完美地再现了诗句中的情景，
风神鼓起嘴，使劲吹着站在贝壳上的维纳斯，
岸上的时间女神正在恭候维纳斯，并准备为她披上花
衣。画上的维纳斯依然是以西蒙内塔的形象所画，维
纳斯凝视前方，造型和神态都明显受到古希腊雕塑家
卡庇托利的影响，匀称的体型表现了意大利文艺复
兴时期对于希腊文化的向往和回归。《维纳斯的
诞生》可以说是波提切利的艺术巅峰。

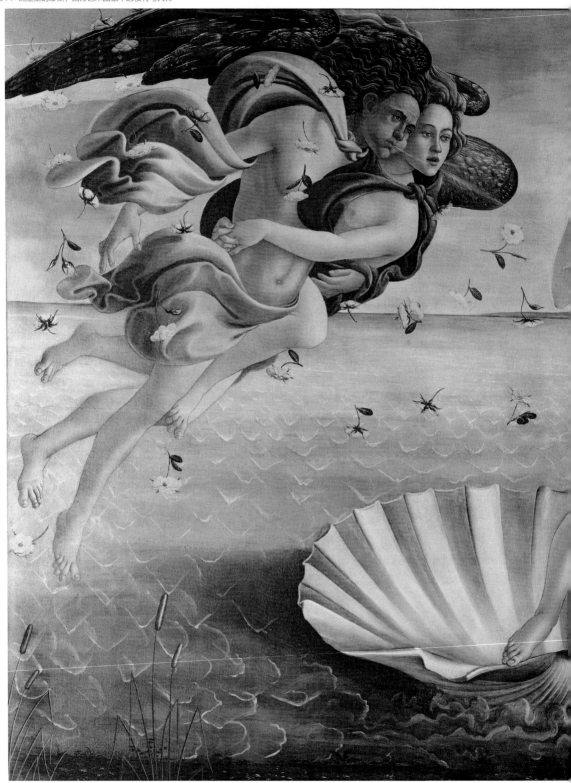

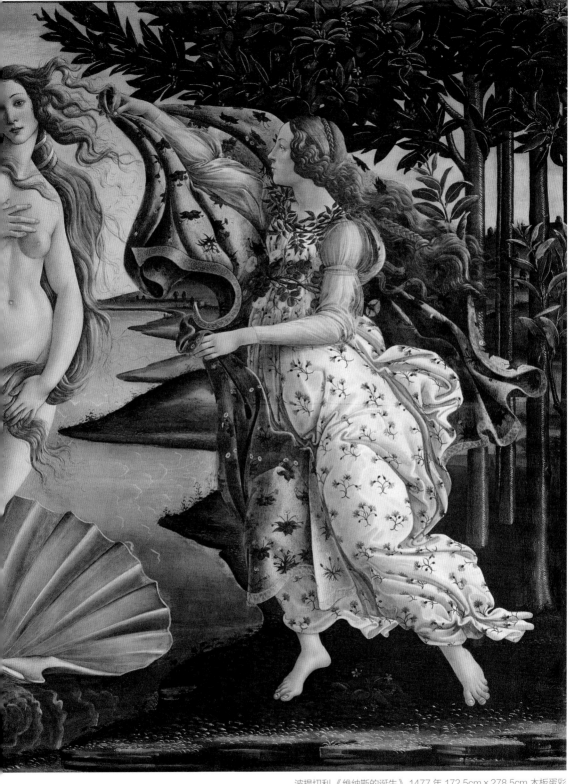

波提切利 《维纳斯的诞生》 1477 年 172.5cm×278.5cm 木板蛋彩

　　同一时期，波提切利还为洛伦佐·德·美第奇创作了装饰画《维纳斯和玛尔斯》。玛尔斯是罗马神话中的战神，传说他和维纳斯偷情。画中他袒胸靠在一边酣睡，维纳斯身穿罗马式的睡衣靠在另一侧。为了增加画面的戏剧性，波提切利还在画中安排了几个小肯陶洛斯（神话中一种半人半马的怪物）偷走玛尔斯的头盔和长矛。画作借古代神话题材来描绘特定人物，据说玛尔斯的形象是为纪念朱利亚诺·德·美第奇而依照他的样子绘制的，而维纳斯毫无例外的还是西蒙内塔的形象。洛伦佐·德·美第奇念手足之情，让波提切利将维纳斯和玛尔斯画成西蒙内塔和朱利亚诺，使他们在画中相聚。

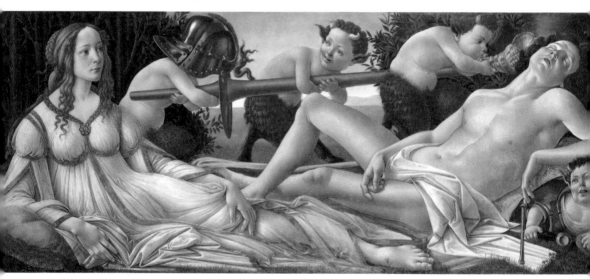

波提切利《维纳斯和玛尔斯》约1483年 69.2cm×173.4cm 木板蛋彩

❸ 永生的图像

　　1492年，洛伦佐去世，其子皮耶罗·德·美第奇（Piero di Lorenzo de Medici，1472—1503）开始执政。1494年，法国国王查理八世率领一支庞大的军队侵入意大利，目标直指那不勒斯的王位，皮耶罗试图保持中立但被拒绝，当法国军队靠近佛罗伦萨时，皮耶罗没有做出任何抵抗就投降了，这令佛罗伦萨的市民非常不满，多米尼克派的修士吉罗拉莫·萨沃纳罗拉（Girolamo Savonarola 1452—1498）趁机攫取了佛罗伦萨的控制权，建立佛罗伦萨共和国，

成了佛罗伦萨的精神领袖。随着洛伦佐的去世，佛罗伦萨的人文主义氛围荡然无存，尤其在极端的宗教统治下，波提切利的心态也发生了变化。他对之前描绘异教图像悔恨不已，开始追随萨沃纳罗拉。

巴多洛美奥·弗拉《吉罗拉莫·萨沃纳罗拉肖像》1495 年 57cm×53cm 木板蛋彩

波提切利在这一时期创作了《诽谤》来表现自己的心理活动，这幅作品取材于古希腊画家阿贝列斯的一幅画中的文字记载。

在一座罗马式建筑里，一个男子和三个女子把一个裸身男子拖到了国王面前，这位拖拽别人的男子就是"诽谤"，他一只手伸向国王，极尽诽谤之言。三个女子分别是"虚伪""叛变"和"欺骗"，"虚伪"和"欺骗"正在为"叛变"梳头，裸身男子便是"无辜"，他合十双手向上帝祈祷。在高台宝座上的是国王，国王长着两只驴耳，身边的两名女子分别是"无知"和"轻信"，她们正在国王耳边低吟。画面左侧身穿黑色长袍的"悔罪"看着象征"真理"的女神，期望女神能够出面挽救"无辜"。"真理"和"无辜"皆为裸体形象，"真理"女神的造型与《维纳斯的诞生》中维纳斯的造型十分接近。无疑，女神的形象就是西蒙内塔，波提切利内心依然把西蒙内塔当成纯洁美好的象征，但"真理"女神的表情已无妩媚之像，手势动作也发生了变化，显示出波提切利对宗教宣扬纯洁的向往。

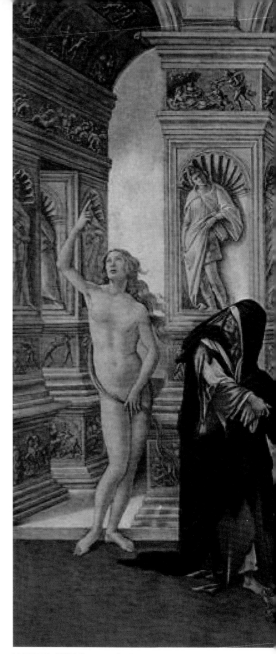

波提切利《诽谤》1495 年 62cm×91cm 木板蛋彩

1497 年 2 月 7 日，这本来是佛罗伦萨的狂欢节，但萨沃纳罗拉在佛罗伦萨市政广场上点燃了"焚烧虚荣之火"，他组织童子军将佛罗伦萨大部分市民吸引过来并使之参加到仪式中，参加仪式的市民将自己的奢侈品投入火中以求得到内心的救赎。波提切利也参加了这次仪式，在仪式上焚烧了自己的多幅作品。一年后的 1498 年，由于与佛罗伦萨的贵族势力发生冲突，萨沃纳罗拉被当作异端绞死并被挫骨扬灰，虽然后世对他的改革有正面的评价，但其对于文艺复兴时期佛

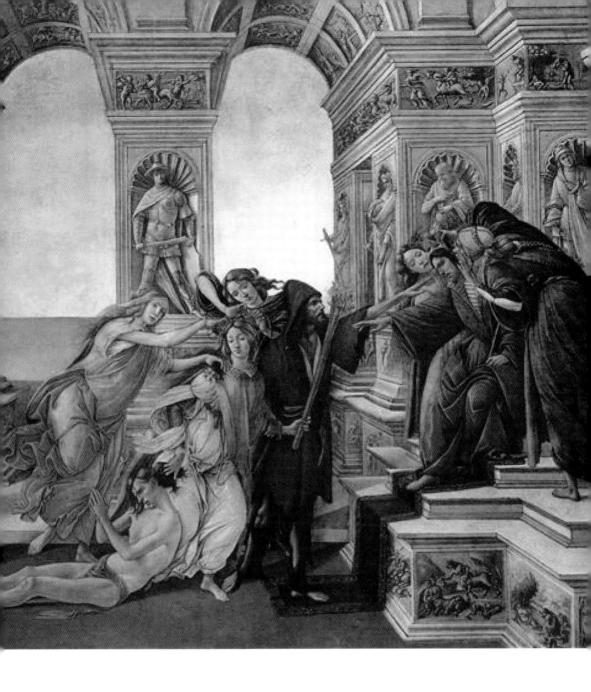

罗伦萨的艺术而言，无疑是灾难性的。也正是由于佛罗伦萨的政治变故，意大利文艺复兴的中心逐渐由佛罗伦萨转移至罗马。

　　也许是由于追随过萨沃纳罗拉，波提切利后半生的名声和订单遭遇断崖式的下降，以致穷困潦倒。1510 年波提切利去世，安葬在佛罗伦萨的诸圣教堂墓地，巧的是，这位杰出画家最爱的模特西蒙内塔也安葬于此。西蒙内塔去世时年仅22 岁，但她依然活在波提切利的画布之上，波提切利用画笔实现了西蒙内塔的"永生"。

Chapter II

跨越世纪的微笑之谜

关键词：文艺复兴三杰、达·芬奇、
现代主义的解构、蒙娜丽莎

❶ 从默默无闻到扬名四海

　　达·芬奇的名气自不用说，他是意大利文艺复兴时期的明星画家，拉斐尔和米开朗琪罗与他并称为"文艺复兴三杰"。

　　人们对他的赞誉几百年来无以复加，如果一定要选出一位画家作为文艺复兴时期的代表，那必定是达·芬奇。

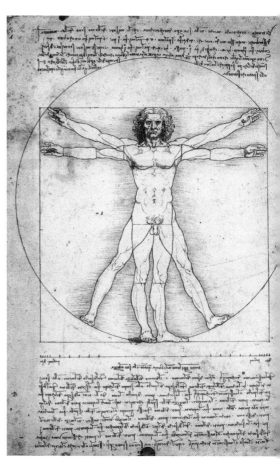

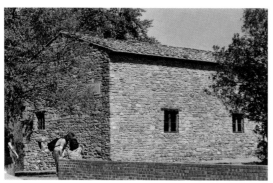

达·芬奇出生的黄色石屋

达·芬奇《维特鲁威人比例研究》1492年
34.3cm×24.5cm 钢笔和墨水

　　而如果一定要选出一幅画来作为文艺复兴时期的代表，大部分人会选择达·芬奇的作品《蒙娜丽莎》。

　　《蒙娜丽莎》的出名还要从1911年的8月21日说起。那天是法国卢浮宫（Louvre Museum）的闭馆维护日，一位名叫佩鲁贾的临时维修人员穿着他的白色外套熟练地走进卢浮宫。那时的《蒙娜丽莎》也仅仅是卢浮宫中文艺复兴时期众多普通画作中的一幅，并没有单独陈列和收藏。佩鲁贾将《蒙娜丽莎》取下来并扔掉外框，准备从后门逃走，不料最后一道门无法打开，他只好铤而走险，选择从有值班人员的通道逃走。此时的值班人员正在打瞌睡，佩鲁贾就这样大摇大摆地将《蒙娜丽莎》盗走了。

法国报纸上还原《蒙娜丽莎》失窃场景的漫画　　　　《蒙娜丽莎》失窃后的展位照片

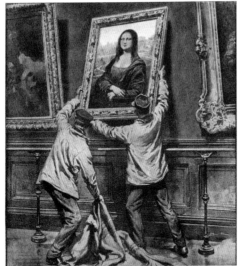

　　直到第二天，才有人发现画作被盗，发达的报业媒体自然不会放弃这样爆炸性的新闻，纷纷以《蒙娜丽莎》失窃为题进行了报道，这让原本默默无闻的画作一时间变得尽人皆知，不过，这还只是《蒙娜丽莎》的第一次出名。

　　两年后，一位化名为"列奥纳多"的人给一名意大利收藏家写信，声称自己有失窃的画作《蒙娜丽莎》，想捐给自己的祖国意大利，并要求这位收藏家支付一定的费用，以便这幅伟大的作品顺利归国。收藏家约"列奥纳多"见面，仔细鉴别了作品，发现竟然真的是原作，随即通知了警察。被捕的"列奥纳多"就是当年偷取《蒙娜丽莎》的佩鲁贾，在法庭上，佩鲁贾慷慨陈词，称自己是出于爱国热情才要将这幅名画归还意大利。18 世纪中

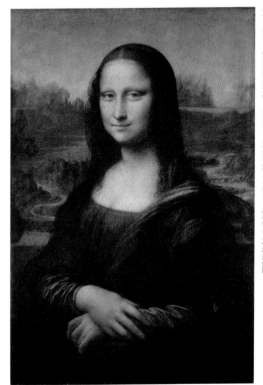

达·芬奇 《蒙娜丽莎》 1503—1505 年 77cm×53cm 木板油画

后期，意大利才逐渐统一成一个王国，流落异乡的辉煌艺术品是引爆意大利民族主义最好的导火索。因为这件事，意大利民众都觉得佩鲁贾是"民族英雄"，但意大利议会最后还是将《蒙娜丽莎》归还给了法国，因为这幅画是法国国王弗朗索瓦一世（Francois I，1494—1547）在达·芬奇去世后从他的弟子手中买来的。

　　舆论让《蒙娜丽莎》闻名于世，对它的关注和研究也给《蒙娜丽莎》蒙上了一层神秘的面纱。画中女模特的典雅与恬静是当时市民阶级女性的图像代表，尤其是那神秘的微笑，几百年来一直被奉为达·芬奇绘画灵韵的体现。尤其是进入20世纪之后，现代艺术对传统的颠覆更让《蒙娜丽莎》频频出镜，众多现代主义大师对《蒙娜丽莎》不断解构，人们也对这幅画有了更加全面的认识。随着研究的不断深入，覆盖在《蒙娜丽莎》上的神秘面纱也被渐渐揭开。

　　达达主义（Dadaism）的旗手马塞尔·杜尚（Marcel Duchamp，1887—1968）率先对《蒙娜丽

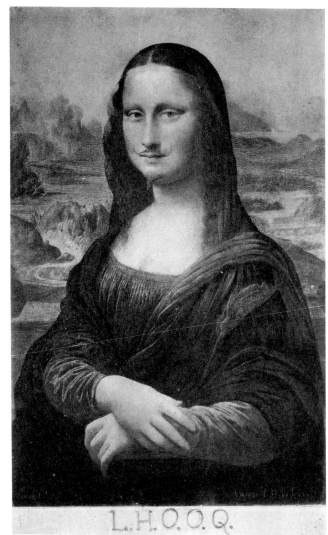

杜尚 《L.H.O.O.Q.》1919年 19.7cm×12.4cm 印刷品

莎》下手，他在买来的一张《蒙娜丽莎》的印刷品上给蒙娜丽莎勾上了恶搞式的小胡子，并将其取名为《L.H.O.O.Q.》，"L.H.O.O.Q."在法语中意为"她的屁股热烘烘"。这么粗鄙的一句话让原本几百年来备受尊崇的名画的形象荡然无存，杜尚则越玩越起劲，他持续创作了一批带有不同胡子的蒙娜丽莎肖像，杜尚这样的叛逆行动给了后继者启示。

1954年，美国摄影师菲利普·哈尔斯曼（Philippe Halsman，1906—1979）与超现实主义（Surrealism）大师萨尔瓦多·达利（Salvador Dali，1904—1989）合作创作了《达利的蒙娜丽莎自画像》。在作品中，达利梳着他那标志性的翘胡子，他的手上捧着满满的钱币，呈现出当时艺术活动高度商业化的特征。

杜尚 《泉》 1917年 23.5cm×18cm 陶瓷

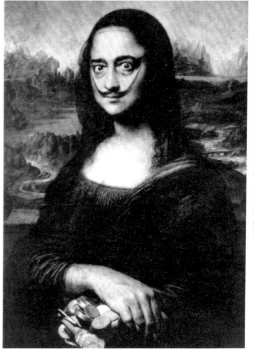

哈尔斯曼、达利 《达利的蒙娜丽莎自画像》 1954年 照片

而一些现代主义画家则将《蒙娜丽莎》推向自己的对立面，蒙娜丽莎的形象成了一种绘画元素，在他们的画作中以示与传统绘画的决裂。至上主义（Suprematism）的卡西米尔·塞文洛维奇·马列维奇（Kazimir Severinovich Malevich，1878—1935）在其典型的抽象色块中放入了一个蒙娜丽莎的图像，里面用红色颜料打上了两个"×"，用以表示"模仿性的艺术必须被摧毁，就如同消灭帝国主义军队一样"；费尔南·莱热（Fernand Leger，1881—1955）在他的作

 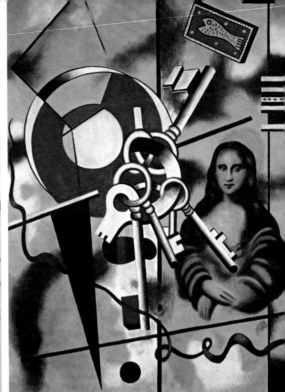

马列维奇《蒙娜丽莎构成》1914 年 62cm×49.5cm 布面油画　　莱热《蒙娜丽莎——钥匙》1930 年 尺寸不详 布面油画

品《蒙娜丽莎——钥匙》中，用"蒙娜丽莎"和钥匙分别作为现代与传统的代表。他回忆道："有一天，我在画布上画了一堆钥匙，我的钥匙串。我不知道它们旁边要放什么。我需要一些与一堆钥匙完全相反的东西。所以当我完成工作后，我出去了。当我在商店橱窗里看到什么时，我只走了几米，蒙娜丽莎的明信片！我立刻意识到这就是我所需要的；什么可以与钥匙形成更大的对比？然后我还加了一罐沙丁鱼。这是一个强烈的对比。"而随着研究的更加深入，覆盖在《蒙娜丽莎》上的神秘面纱也被渐渐揭开。

② 芬奇镇的列奥纳多

达·芬奇的全名意思其实是"芬奇镇的梅瑟·皮耶罗之子列奥纳多"，他是一个私生子，没有拥有姓氏的资格。达·芬奇的父亲叫皮耶罗·达·芬奇（Piero da Vinci），是托斯卡纳（Tuscany）芬奇镇 (Vinci) 的一名律师和公证人，这在文艺复兴时期的意大利是相当体面的工作，这是一个律师和公证人世家。皮耶罗年轻的时候与一位农家姑娘产生过一段恋情，

不过在门不当户不对的情况下，这段恋情并没有什么好的结果，但姑娘怀孕生下一子，这就是皮耶罗的私生子——达·芬奇。

达·芬奇五岁之前都与母亲生活在一起，之后就跟随他的父亲，好在他父亲的第一任妻子对达·芬奇视如己出，关系处得十分融洽。他从小就显露出超人的艺术天赋。芬奇镇的农民做了一个盾牌，达·芬奇在上面绘制了一个会吐火的怪兽，怪兽的形象真实到令人毛骨悚然，盾牌辗转被卖给了米兰公爵。这个故事被瓦萨里记录在自己的著作中，从侧面说明了达·芬奇在绘画领域天赋异禀。

达·芬奇《自画像》1512 年 33.3cm×21.3cm 红粉铅笔

1466 年，达·芬奇来到佛罗伦萨，进入了画家德烈·德尔·委罗基奥（Andrea del Verrocchio，约 1435—1488）的工作室学习绘画，与波提切利做了同学。

1470 年，委罗基奥创作《耶稣受洗》时，最左边的天使就是达·芬奇绘制的。与旁边老师绘制的天使相比，达·芬奇绘制的天使更加真实，特别是头发所表现出的蓬松感，远非委罗基奥精细线描可以相比拟的。1472 年，21 岁的达·芬奇加入了画家行会，这也是

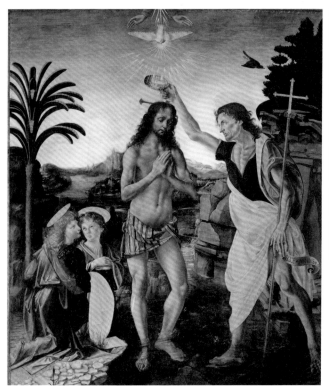

韦罗基奥《耶稣受洗》1470 年 180cm×152cm 木板油画

他画风趋于成熟的时期，高超的艺术技巧让他非常受贵族们的欢迎。

　　这一时期可以考证的最早的作品是《授胎告知》。这幅画取材自经典的圣经故事，讲述的是圣母玛利亚受感召而怀孕，天使加百列受命来告诉玛利亚怀孕的事，并给孩子起名为耶稣（拉斐尔前派艺术家米莱斯也有同题材绘画，详见本书 P119）。

　　这幅画在构图上并无太多创新之处，描绘的场景是当时一所贵族庭院。但在刻画远处的山景时，达·芬奇已经开始运用透视法则，所有的物体都指向地平线的一

个灭点（绘画中的术语，表示透视点的消失点。平行透视中只有一个灭点，成角透视中有两个灭点），这也表明达·芬奇在探索现实世界准确性上所做的努力。

除了宗教画的订件之外，达·芬奇还为贵族和新兴的资产阶级画肖像。《吉内夫拉·德·本奇》是达·芬奇现存的第一幅人物单体肖像，这幅画本身应该有躯干和手臂，但不知为何，这幅木板上的画应该是经过了切削。画中的女主角是富有的佛罗伦萨银行家的千金，订制这幅画的是威尼斯驻佛罗伦萨的大使贝尔纳多·本波

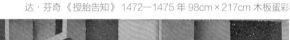

达·芬奇《授胎告知》1472—1475 年 98cm×217cm 木板蛋彩

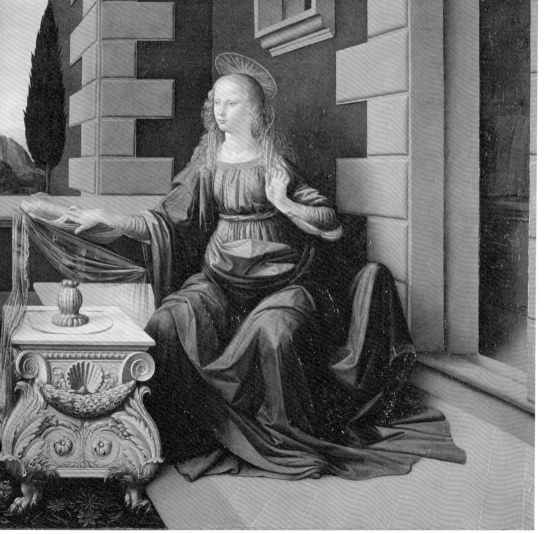

(Bernardo Bembo)。据记载，大使爱慕这位千金，两人间存在着一种贵族圈推崇的柏拉图式的精神爱恋，这幅画是赠送给新婚的吉内夫拉的礼物。16 岁的吉内夫拉

达·芬奇《吉内夫拉·德·本齐》约1474 年 38.4cm×36.8cm 木板油画

皮肤细腻，薄纱的胸衣处理得非常到位。吉内夫拉在意大利语中有刺柏之意，因此达·芬奇在吉内夫拉身后画了一片刺柏，但画上的年轻准新娘好像并没有什么喜悦之情，表情平静而冷淡，甚至似乎可以感受到她对婚姻的一丝不悦之情。

背景的处理也是对真实景色的描绘，景色深处高耸的教堂钟楼表达了作者对宗教的虔诚，这在当时被视作一种美德。达·芬奇还在画作背面的木板上绘制了一个"纹章"，代表文化的月桂叶和代表道德的棕榈叶分绕左右，中间是代表贞洁的刺柏，一个拉丁文写成的卷轴缠绕在刺柏上，意为"美

丽为美德增色"，这句话暗示出那个时代婚姻对年轻男女的意义。

除此之外，达·芬奇还创作了多幅圣母、圣子像，虽然在题材上，这样的宗教母题在中世纪和文艺复兴早期也经常出现，但达·芬奇的创作完全摒弃了宗教化的信息，画中的圣母已不再是中世纪宗教画中那样冷漠的面孔，圣母一般都手拿红色康乃馨，而圣子则想要伸手抓住。在技法上，晕涂法的使用也让达·芬奇的画风从当时坚硬的轮廓线风格中脱离了出来，人物的外轮廓与背景相互融合，以明暗将空间层次表现了出来，并省略了许多不必要的细节。值得一提的是，画中的背景都运用三维透视法表现出真实的、纵深的空间感，这些画作都带有明显的委罗基奥的艺术特征。

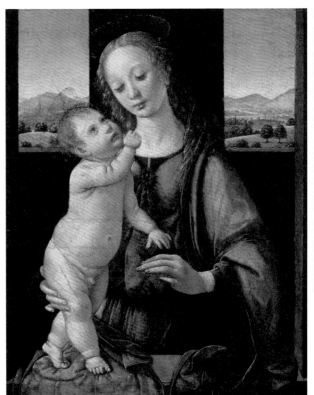

达·芬奇 《拈花圣母》 1472—1476 年 15.7cm×12.8cm 木板油画

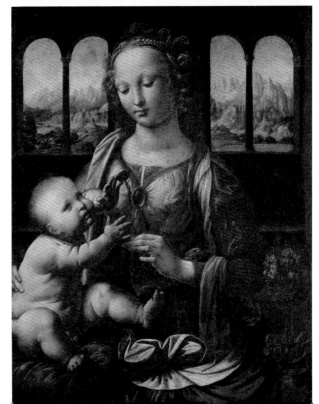

达·芬奇 《持康乃馨的圣母》 1480 年 62cm×47.5cm 木板油画

1482 年，达·芬奇来到米兰。当时的大公卢多维科·斯福尔扎（Ludovico Sforza, 1452—1508）靠着权谋和诡计攫取了米兰的控制权，但也正是在他的任期内，艺术家得到了有力的支持与庇护，于是，米兰成为继佛罗伦萨之后又一个熠熠生辉的艺术之城。

达·芬奇在这里为大公组织演出，负责城市的规划设计，绘制壁画和肖像画，米兰圣玛利亚感恩教堂的修道院里食堂的壁画《最后的晚餐》就是在这时绘制的，人物性格的深度刻画和戏剧性的紧张场景让这幅作品成为西方宗教画的代表。

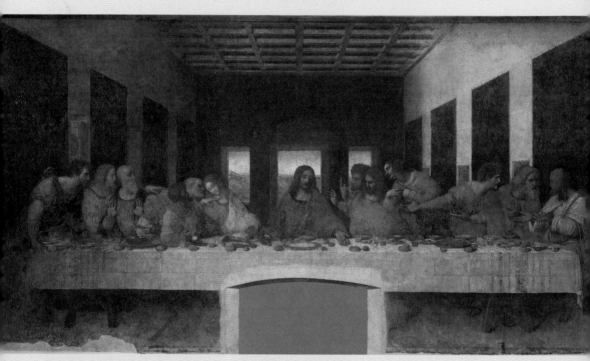

达·芬奇《最后的晚餐》1498 年 460cm×880cm 壁画

"那个晚上到了，耶稣和十二个使徒一同晚餐，他说：'我告诉你们真理，你们中间的一个人会卖我。人类的儿子，将如预定的一般，离开世界。但把人类的儿子卖掉的人要获得罪谴，他还是不要诞生的好。'犹大，那个将来卖掉耶稣的使徒，说：'是么？我主？'耶稣答道：'你自己说了。'"

《最后的晚餐》描绘的是《圣经》中耶稣被使徒犹大出卖的一幕。达·芬奇采用排列式的横向构图，将出场人物一一展开。坐在正中间的是耶稣，以他为中心，在其左右两侧，各有六个人，他们就是十二使徒。而这十二个使徒又可以分为三人一组的四个小组。

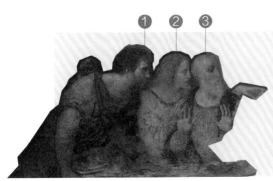

第一组：

❶ 巴多罗买（Bartholomew）

❷ 小雅各（James,son of Alphaeus）

❸ 安德烈（Andrew）

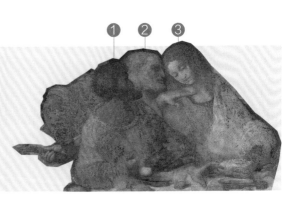

第二组：

❶ 叛徒犹大（Judas Iscariot）

❷ 彼得（Peter）

❸ 约翰（John）

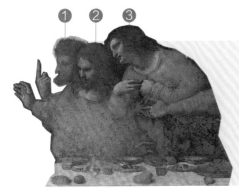

第三组：

❶ 多马（Thomas）

❷ 大雅各（James,son of Zebedee）

❸ 腓力（Philip）

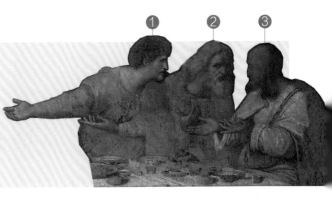

第四组：

❶ 马太（Matthew）

❷ 达太（Thaddeus）

❸ 西门（Simon the Zealot）

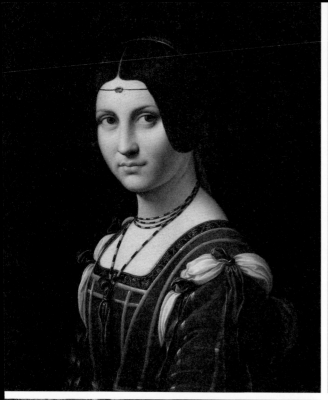

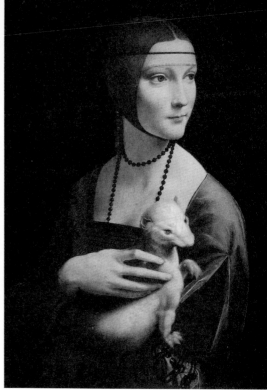

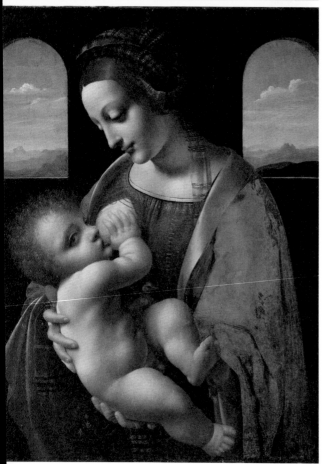

（上左）达·芬奇《美丽的菲罗妮尔》约1490 年
63cm×45cm 木板油画
（上右）达·芬奇《抱银鼠的女子》1490 年
54.8cm×40.3cm 木板油画
（下左）达·芬奇《授乳的圣母》约1490—1491
年 42cm×33cm 布面蛋彩

这期间达·芬奇还创作
了《美丽的菲罗妮尔》《授乳
的圣母》《抱银鼠的女子》等
一系列肖像画。《抱银鼠的女
子》这幅作品是为大公的情人
切奇莉亚·加勒拉妮（Cecilia
Gallerani) 所作，画中的少女
抱着白貂，面容安静温柔，稍
显期待之色，达·芬奇成功地
塑造出其高贵端庄的仪态，白
貂是米兰大公的家徽，也暗示
了画中人的身份。

❸ 达·芬奇密码

突如其来的战争打断了达·芬奇在米兰平静的生活。1498 年，第一代米兰公爵的后代路易十二（Louis XII，1462—1515，1498—1515 在位）继承了法国王位，对米兰的爵位提出要求，最终在威尼斯共和国和米兰人民的支持下征服了米兰。此时达·芬奇去了曼图亚（Mantua）和威尼斯（Venice），直到 1503 年，达·芬奇才返回意大利的佛罗伦萨，也正是在这一年，他开始绘制《蒙娜丽莎》。

这幅画是达·芬奇的集大成之作。根据记载，蒙娜丽莎是佛罗伦萨一位商人的妻子，画中她那抹神秘的微笑一直是很多学术研究的主题，学者们从图像学、心理学等各个方面想对《蒙娜丽莎》进行阐释。据说达·芬奇为了让模特在绘画过程中一直保持微笑的表情，特地聘请了一些歌手和小丑来助兴。

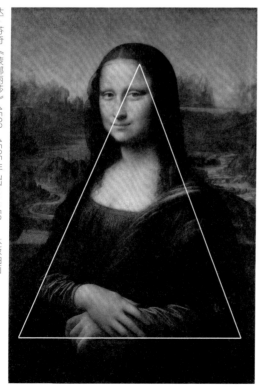

达·芬奇 《蒙娜丽莎》 1503—1505 年 77cm×53cm 木板油画

画中完美展现了达·芬奇驾驭人体、建筑、自然等对象的娴熟程度，以及对解剖、透视法和几何学的运用。画中的蒙娜丽莎以四分之三侧面形成了一个三角构图，画作中原来还有部分石柱，但后来被切掉了，这可能是为了增加空间感。尽管蒙娜丽莎的视线与观者平行，但背景的风景又将视角扬起了一些，这种偏差错落的视角让风景和人物既互相依存又相互独立。以晕涂法绘制的蒙娜丽莎被笼罩在一片暖

黄的色调中，背景的天空则呈现出蓝灰色。达·芬奇在其中隐藏了很多"密码"，比如说蒙娜丽莎的三角构图与背后的山的形状相互呼应，而她身上的薄纱则与背景中的薄雾照应，引水渠与蒙娜丽莎左肩的衣纹"遥相呼应"，而背景中右侧的公路也与蒙娜丽莎袖口的衣纹互通，这些在达·芬奇的笔记中都有相应的说明。他将人物的形象看作地球，肉体为壤、骨骼为石、血液为河，这样的隐喻为后世的研究设置了障碍，但也增加了趣味，这恰恰是这幅画的魅力之所在，更是达·芬奇的天才创造。

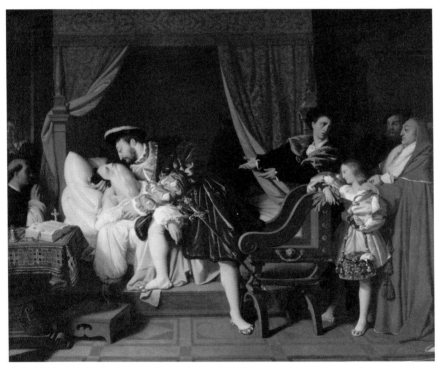

安格尔《达·芬奇之死》1818 年 40cm×50.5cm 布面油画

　　这幅画历经很多年的创作才得以完成，但完成后，达·芬奇迟迟不肯交货，也许是因为太过喜爱自己的这幅杰作而难以割舍。1516 年，达·芬奇搬到了法国的昂布瓦斯 (Amboise) 居住，他走时也不忘带走《蒙娜丽莎》。1519 年，达·芬奇在法国逝世。

　　蒙娜丽莎露出一丝微笑，有的人认为是圣洁，有的人则认为是妖媚，还有人觉得这是鬼魅之笑。表现蒙娜丽莎嘴角那朦胧的晕涂艺术手法也许是这抹微笑之所以迷人的主要原因，也正是因为这样神秘的微笑，她时而温柔端庄，时而严肃哀伤，

时而又揶揄讥讽，不同的观者会有不同的感受。但无论如何，这抹微笑成就了一位史上最为杰出的画家，给予后世无穷的创作灵感，是真正意义上不朽的杰作。

达·芬奇　《圣母子与圣安妮》　约1510年　168cm×130cm　木板油画

Chapter Ⅲ

人世间的温柔与关怀

关键词：文艺复兴三杰、拉斐尔、
人间圣母

❶ 天才少年拉斐尔

　　乌尔比诺（Urbino）是意大利马尔凯大区下属佩萨罗——乌尔比诺省的一座城市，这个小城市不太起眼，不过是座只有几万人口的小山城，但这里完整地保留了意大利中世纪至文艺复兴期间的众多遗迹。整座城市由当时的乌尔比诺大公费德里科·达·蒙特菲尔特罗（Federico da Montefeltro，1422—1482）邀请达尔马提亚（Dalmatia）的卢西亚诺·劳拉纳（Luciano Laurana，1420—1479）和锡耶纳（Siena）的弗朗切斯科·迪·乔尔乔·马蒂尼（Francesco di Giorgio Martini，1439—1502）建造的，这批城市建筑中最著名的是公爵宫，乌尔比诺公爵宫靠近城市西侧的城墙部分，借鉴的是古罗马的建筑样式。

弗朗切斯卡《乌尔比诺大公及其妻肖像》1465 年 66cm×47cm 木板蛋彩

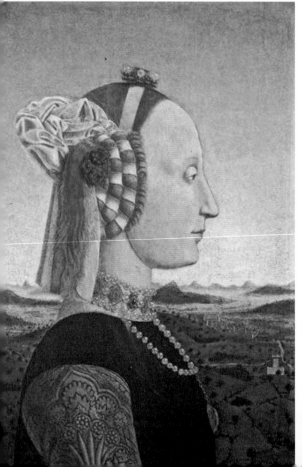
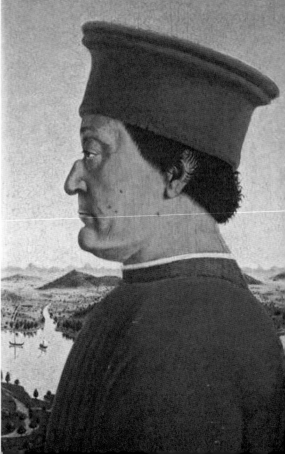

　　这位乌尔比诺大公原来是一位颇具手腕的雇佣兵队长，1474 年成为了乌尔比诺的统治者，其妻子是当时著名的艺术赞助人。文艺复兴时期的著名画家、意大利翁布里亚画派（这个画派兴起于 15 世纪，代表人物有佩鲁吉诺，拉斐尔就是佩鲁吉诺的学生）的皮耶罗·德拉·弗朗切斯卡（Piero della Francesca，约 1415—1492）曾经为乌尔比诺大公服务，并为其创作了《乌尔比诺大公及其妻肖像》等闻名于世的画作。在《乌尔比诺大公及其妻肖像》的背景中出现了公爵宫和远方的景色，暗示出这位大公所统治领地的广阔。

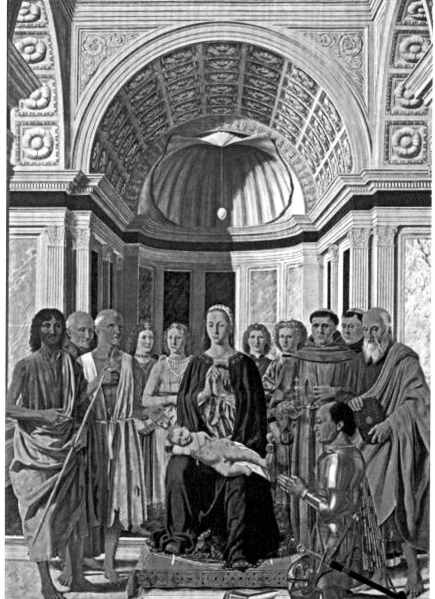

弗朗切斯卡　《圣母子与圣徒》　1472 年　248cm×170cm　木板蛋彩

乌尔比诺还拥有一幅值得一提的名画——《理想的城市》，这幅画是弗朗切斯卡绘制的，《理想的城市》描绘的是文艺复兴时期人们向往的理想城市的模型，可以确定的是，画家在一定程度上受到了古罗马建筑家马可·维特鲁威（Marcus Vitruvius Pollio）在建筑专著中所描述的古典建筑样式的影响，同时与当时的意大利著名建筑家、人文主义者莱昂纳多·阿尔伯蒂（Leon Battista Alberti，1404—1472）的建筑论文也有关系。

在美术史学家的猜测名单中，城堡设计者包括莱昂纳多·阿尔伯蒂本人、朱利亚诺·达桑加罗（Giuliano Sangallo，1443—1516）、皮耶罗·德拉·弗朗切斯卡、卢西亚诺·劳拉纳、弗朗切斯科·迪·乔尔乔·马蒂尼等，但无论作者是谁，这幅画精准的透视可以说明当时的画家已经掌握了古希腊的几何知识。

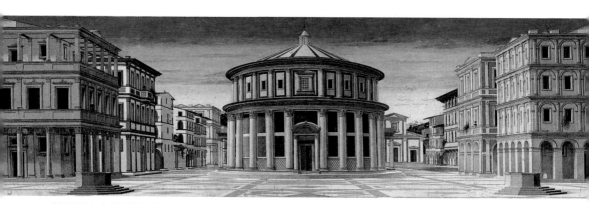

弗朗切斯卡《理想的城市》1470 年 60cm×200cm 木板蛋彩

统治者崇尚科学、文化、艺术，并根据个人的喜好，将乌尔比诺打造成为一座耀眼的文艺复兴城市。虽然乌尔比诺大公蒙特菲尔特罗在威尼斯（Venice）和费拉拉（Ferrara）之间的战争中受伤，并于 1482 年去世了，但人文主义的种子已经在乌尔比诺发芽。

大公去世的第二年，拉斐尔·桑西（Raffaello Santi，1483—1520）在乌尔比诺出生了，并在此度过了童年时光。拉斐尔的父亲乔凡尼·桑西是乌尔比诺一名不太知名的宫廷画师，他将自己的儿子取名为拉斐尔，这个名字源于《圣经》中的天使长，传说这位天使长的形象是令人愉悦的，能治愈疾苦，还给人类传授诺亚建造方舟的知识与技巧。不知是受名字还是家庭的影响，很多文献都记载了拉斐尔拥有良好的性格和教养，非常受人喜欢。

拉斐尔 《自画像》 1506 年 47.3cm×34.8cm 木板油画

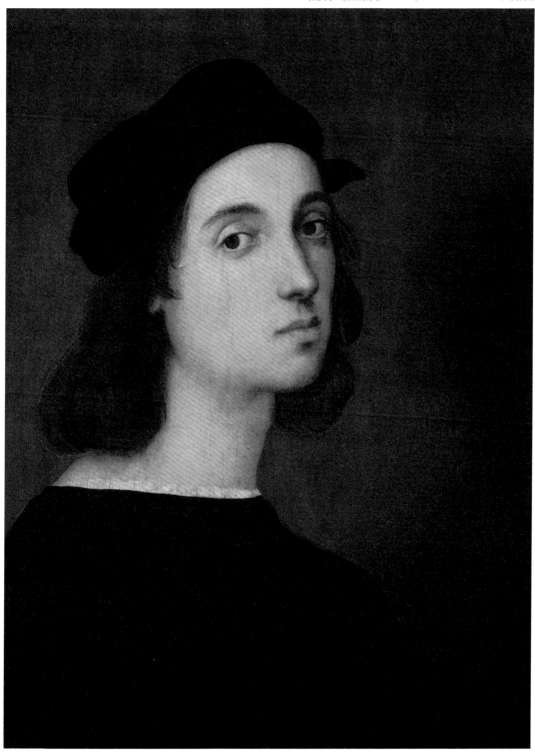

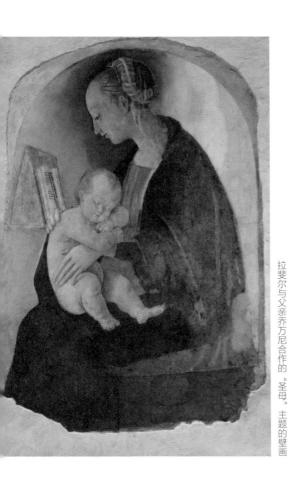

拉斐尔与父亲乔万尼合作的"圣母"主题的壁画

童年的拉斐尔很快就展现出了绘画天赋，他的父亲亲自教授拉斐尔画画，稍年长一些后，他就成了父亲的助手之一，乌尔比诺还留存着一处拉斐尔与其父亲合作的"圣母"壁画，在这幅画中，已经可以一窥拉斐尔"圣母"的基调，那就是他笔下的圣母总会呈现出一种生活中常见的神态优美、眉目善良的母亲形象。1494 年，拉斐尔的父亲去世，四年后，拉斐尔离开乌尔比诺前往佩鲁贾（Perugia），进入彼得罗·佩鲁吉诺（Pietro Perugino，约 1446—1523）的画室学习。

② 声名鹊起的青年画家

在佩鲁贾的日子里，佩鲁吉诺向拉斐尔传授绘画技巧与知识，佩鲁吉诺是一位优秀的艺术家和老师，他抒情诗一般的艺术风格对拉斐尔的影响非常大，拉斐尔明亮干净的用色与线条形体的柔和无疑是佩鲁吉诺教导的结果。拉斐尔在学习时常常模仿佩鲁吉诺的画风，经过几年的学习，如果不看署名，拉斐尔的作品甚至会被认作佩鲁吉诺所画。这期间，拉斐尔已经创作了一些有关"圣母"题材的画作，他于 1503 年为佩鲁贾的一座修道院创作了《圣母加冕》：整幅画分为上下两部分，上半部分画的是圣母于天堂加冕的场景，天使环绕其四周；下半部分画着"俗世"的众人昂首观望。不得不说，拉斐尔的创作毫不逊色于佩鲁吉诺，模仿其老师的绘画风格也为拉斐尔的艺术道路奠定了基础。

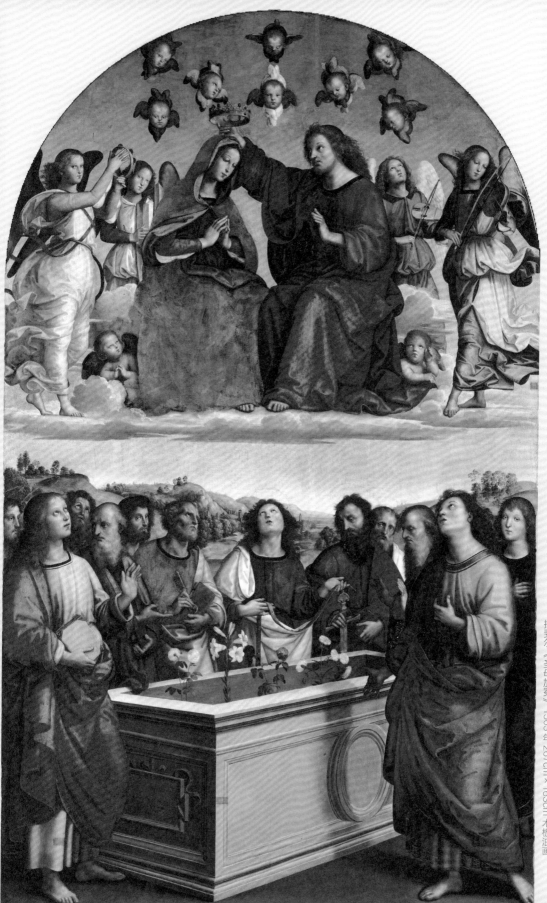

拉斐尔　《圣母加冕》1503 年 267cm×163cm 木板油画

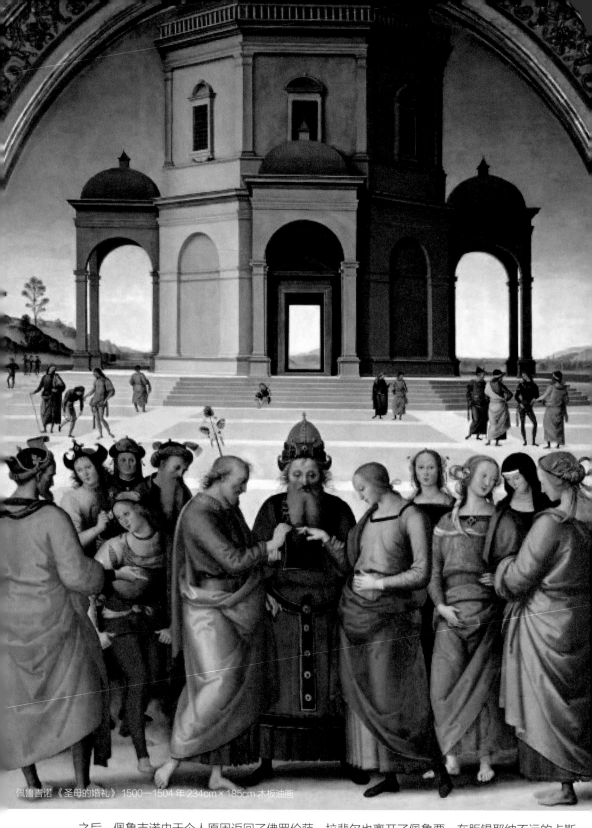

佩鲁吉诺《圣母的婚礼》1500—1504 年 234cm×185cm 木板油画

之后，佩鲁吉诺由于个人原因返回了佛罗伦萨，拉斐尔也离开了佩鲁贾，在距锡耶纳不远的卡斯特罗 (Castello) 完成了一系列画作，这其中最著名的莫过于《圣母的婚礼》，拉斐尔的《圣母的婚礼》

是根据其老师佩鲁吉诺所作的《圣母的婚礼》而来。佩鲁吉诺的《圣母的婚礼》是为佩鲁贾大教堂所创作，这座教堂据说收藏着约瑟向圣母玛利亚求婚时的戒指。这一时期的画家经常在绘画中描绘高大的建筑物作为背景，一般都是圣殿或庙宇，圣殿代表着信仰或乌托邦，而其余则代表了现实世界，这也正是弗朗切斯卡的《理想的城市》所倡导的精准的立体透视效果和对世俗文化的暗喻。

　　拉斐尔的《圣母的婚礼》除了带有佩鲁吉诺优雅恬静的画风之外，还显现出了自己所特有的柔美风格。画中人群分为左右两组，在玛利亚的身后是她的闺中密友，在约瑟一侧的男青年皆为玛利亚的追求者，他们手持求婚棒，谁的求婚棒上能开出花，那么谁就是玛利亚命中注定的未婚夫。约瑟的求婚棒上就开出了小花，这样的神迹使其他追求者陷入了不甘和痛苦，更有甚者用膝盖折断了手中的求婚棒，背景中的神殿上还写着拉斐尔的签名和他的出生地乌尔比诺。

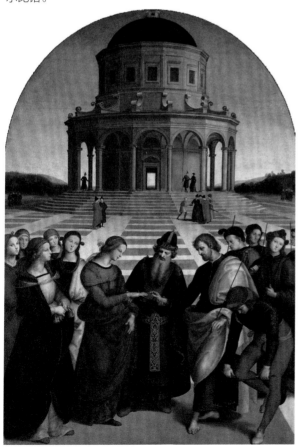

拉斐尔《圣母的婚礼》1504 年 170cm×118cm 木板油画

没有成功的追求者沮丧地用膝盖折断了手中的求婚棒

1504 年至 1508 年间，拉斐尔往返于当时的艺术之都佛罗伦萨和佩鲁贾，在此他研究早期佛罗伦萨画派的画作，欣赏了达·芬奇和米开朗琪罗的作品，这一时期，拉斐尔又创作了一些"圣母"题材的作品。他画风的独特之处开始显现，这其中以《安西帝圣母》和《草地上的圣母》最为著名。

拉斐尔《安西帝圣母》1505 年 209.6cm×148.6cm 木板油画

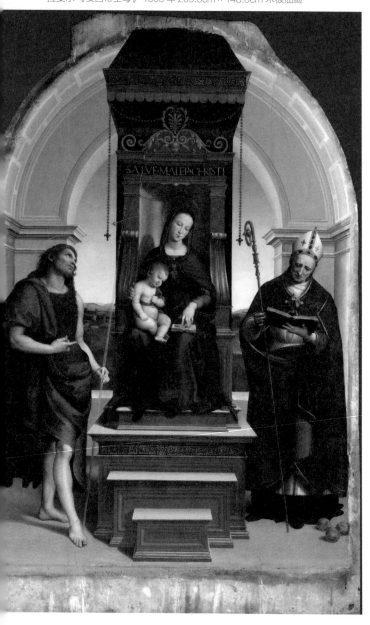

《安西帝圣母》是拉斐尔为佩鲁贾的一座教堂中的礼拜堂画的，又名《圣母子，施洗者圣约翰及巴里的圣尼古拉斯》，画中的圣母玛利亚抱着圣子坐在宝座上，左侧是施洗者圣约翰，右侧是手拿权杖的圣尼古拉斯，宝座后还绘有佩鲁贾地区的乡村风景。

《草地上的圣母》也创作于这个时期。三角形的构图和画面的色彩是受到了达·芬奇的影响，但是与达·芬奇晦涩的图像暗喻以及米开朗琪罗紧张的画面感不同。拉斐尔笔下的圣母越发沉静和谐，背景中所使用的画法也受佛罗伦萨画派的影响。从环境的表达到人物姿势的设计都可以看出，拉斐尔越来越注重描绘世俗社会。

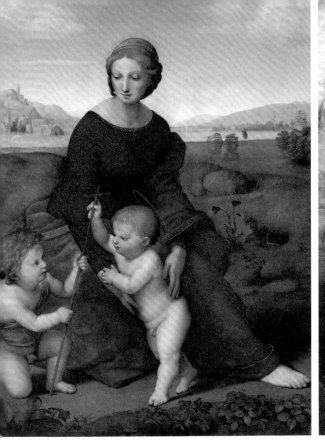

拉斐尔《草地上的圣母》1506 年 113cm×88.5cm 木板油画

达·芬奇《圣母子与圣安娜》 约1510 年 168cm×130cm 木板油画

❸ 英年早逝的大师与弗纳利娜

 1508 年，拉斐尔在乌尔比诺的同乡的推荐下来到罗马，来完成梵蒂冈建筑物内的壁画。这时的梵蒂冈被教皇尤利乌斯二世（Pope Julius II，1443—1513，1503—1513 在位）统治，教皇笼络了全意大利最好的画家为他工作。这位颇具野心的教皇为拉斐尔得以施展自己的才能提供了条件，其后的近十年里，拉斐尔一直在为教皇尤利乌斯二世以及继任的教皇利奥十世（Pope Leo X，1475—1521，1513—1521 在位）工作。拉斐尔的两幅举世闻名的作品《雅典学院》与《西斯廷圣母》也都是在这期间完成的。梵蒂冈的生活使拉斐尔的艺术创造力达到了顶峰，他成了可以与达·芬奇和米开朗琪罗齐名的艺术家。

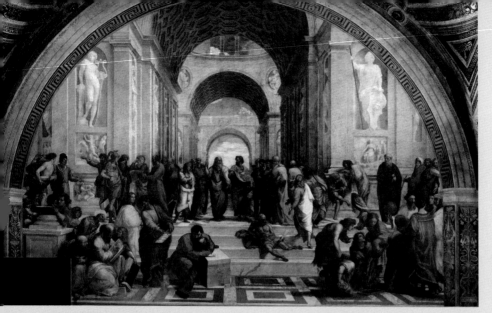

拉斐尔《雅典学院》1511 年 77cm×500cm 壁画

延伸阅读
请扫二维码

《雅典学院》是拉斐尔为梵蒂冈宫画的装饰壁画，这幅画描绘了古希腊哲学家柏拉图创办雅典学院的场景。整幅画以拱门建筑为场景，层层纵深，在这个空间中，拉斐尔居然安排了几十位古希腊先贤。虽然人物众多，但画面丝毫不显凌乱，占据画面中心位置的是柏拉图和他的学生亚里士多德，他们似乎在探讨着什么深奥的问题，以他们两个为原点，呈对称结构排布着其余聆听、争论、辩驳着的学者们。这幅画集中了人类智慧的代表，歌颂了人类追求真理和自由的精神。

与前代的"圣母"题材画作相比，拉斐尔的这幅《西斯廷圣母》显得更具世俗情感。画面中心是怀抱圣婴的圣母玛利亚，她缓步走来，一步步将自己的孩子送往人间，承受苦难，完成使命。圣母的表情看起来平静安详，却显现出一丝哀伤，因为她为自己孩子的命运隐隐担忧。她抱着婴儿的手势如此温柔，而婴儿也用手抓住圣母的衣袍，暗示着他的紧张和依恋。这样的情绪具有极强的感染力，母爱的力量直击观者的心绪。画面左侧的老人身披教皇的长袍，他摘下桂冠，虔诚地注视着圣母子，

而右侧的女子是圣女芭芭拉，她没有注视圣母，也许是为圣母内心的痛苦所不忍。而画面下方的两位小天使仰望着圣母，天真可爱，似乎并不明白圣母奉献孩子的挣扎和人间的苦难。

拉斐尔《西斯廷圣母》1512—1514 年 265cm×196cm 布面油画

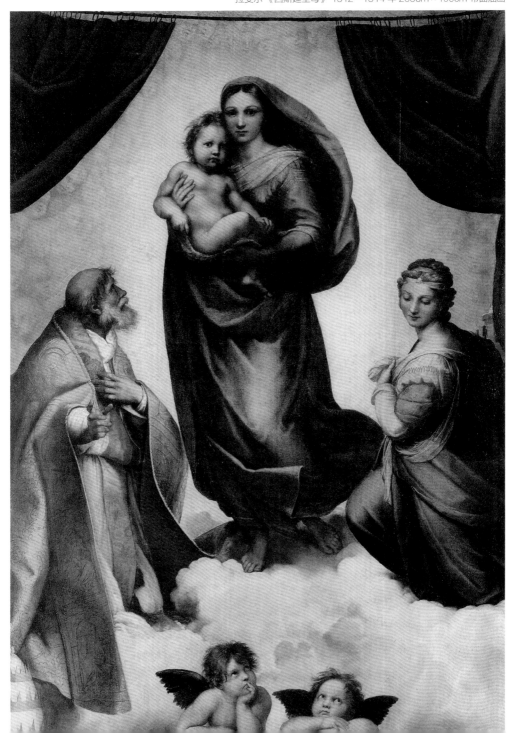

与《西斯廷圣母》所传达出的圣母忧伤与无奈的情绪不同，拉斐尔创作的《椅中圣母》则是其"圣母"系列的转型之作：画中的人物占据了大部分画面，圣母坐在椅子上，温柔地用脸颊贴着婴儿的额头，右侧双手交叠的孩子是圣约翰，手臂抱着用芦苇做成的十字架。这显示出文艺复兴鼎盛时期的艺术创作主张——努力去表现俗世美。这种主张为意大利文艺复兴后期乃至卡拉瓦乔现实主义的出现都奠定了一定的基础，拉斐尔将"圣母"从圣殿的王座请了下来，走向了人间，圣母被描绘成为邻家少妇的亲切形象。拉斐尔和他的一位友人谈及创作女性肖像时说："我坦率地告诉您，为了创造一个女性形象，我不得不观察许多美丽的妇女，然后选出那最美的一个，作为我的模特儿。您一定会同意我的意见。由于选择模特儿是很困难的，因而我在创作时不得不求助于头脑中已形成的或正在搜寻的理想美的形象，它是否就那样无缺，我不知道，但我努力使其达到完美。"

拉斐尔《椅中圣母》1515 年 尺寸不详 木板油画

拉斐尔在罗马的事业非常成功，他单身多金、温文尔雅，很受女性的欢迎。在他的众多情人中，弗纳利娜应该最受拉斐尔的喜爱。弗纳利娜是罗马一位面包店主的女儿，拉斐尔对她的感情很深。瓦萨里记载了一则趣事：拉斐尔当时正在为教皇绘制肖像，但无法集中精力，于是拉斐尔的好友将弗纳利娜秘密送到了他的画室，以解相思之苦。后世有人认为在《雅典学院》中左侧前方的白衣女子，《椅中圣母》的模特原型都是弗纳利娜。

拉斐尔《弗纳利娜》1520 年 85cm×60cm 木板油画

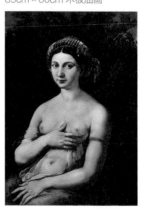

如果说这些证据都略显牵强的话，《弗纳利娜》则是一幅专门为这位丽人所创作的肖像画。画中的弗纳利娜裸露着上半身，用薄纱遮挡，身上戴着新娘才佩戴的珍珠首饰，弗纳利娜的左臂上还戴着一条蓝色臂带，上面写着拉斐尔的名字。

拉斐尔和弗纳利娜在一起的场景在三百年后被新古典主义大师安格尔搬上了画布，虽然这幅《拉斐尔与弗纳利娜》并非安格尔的代表作品，但是却颇有意味，弗

安格尔《拉斐尔与弗纳利娜》 1814 年 68cm×55cm 布面油画

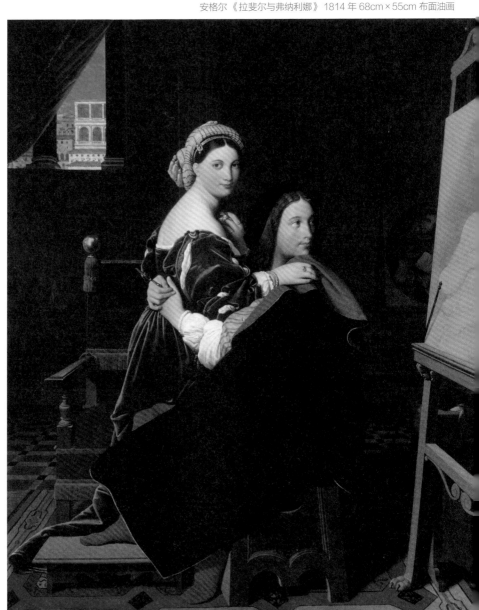

纳利娜坐在拉斐尔的腿上，目视画面外的观众，拉斐尔也没有看向弗纳利娜，而是将目光转向画中的一幅画布上，画布上恰好是《弗纳利娜》的素描稿。有趣的是，安格尔还把《椅中圣母》也放置在了画面中，来表示自己所绘的拉斐尔画室的真实性。这一刻的温情令人心醉，然而身份的不同注定了这场爱情没有什么好的结果。

1520 年，拉斐尔突然高烧不退，医生用当时流行的放血疗法为他治疗，结果反而加重了他的病情，4 月 6 日，拉斐尔不幸去世了，年仅 37 岁。弗纳利娜甚至没见到拉斐尔最后一面，毕竟当时这种爱情是不可能得到承认的。

拉斐尔《格兰杜克圣母》1505 年 尺寸不详 木板油画　　　　拉斐尔《圣母像》1502 年 52cm×38cm 木板油画

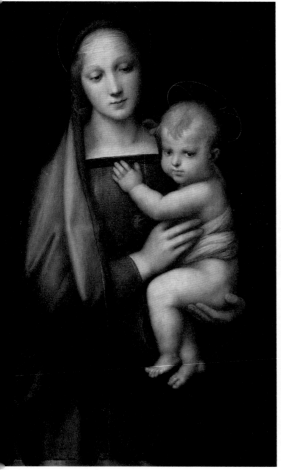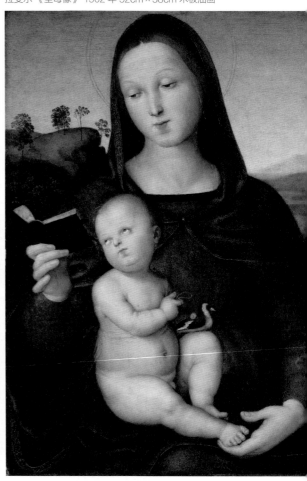

在拉斐尔短暂的一生中，弗纳利娜如"圣母"一般为拉斐尔的创作提供了无限灵感，"圣母"这一伴随了拉斐尔短暂一生的题材，也为拉斐尔带来了无上的荣耀与财富，但却不能让他

选择自己的心爱之人。拉斐尔的葬礼非常隆重，按照他生前的意愿，他被安葬在罗马的万神殿，在他的大理石墓碑上镌刻着彼得罗·本博（Pietro Bembo，1470—1547）——这位日后的威尼斯文学大师、历史学家、红衣主教为其撰写的墓志铭：

"拉斐尔在此处安息。在他生前，大自然感到了败北的恐惧；而当他溘然长逝，大自然又唯恐他死去。"

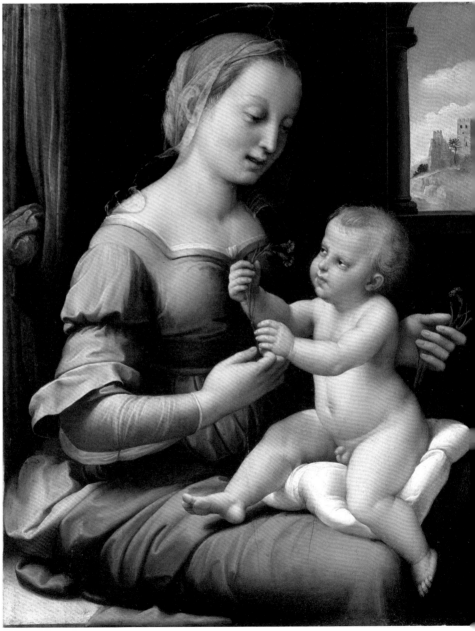

拉斐尔《粉色圣母》1506—1507 年 28.8cm×22.9cm 木板油画

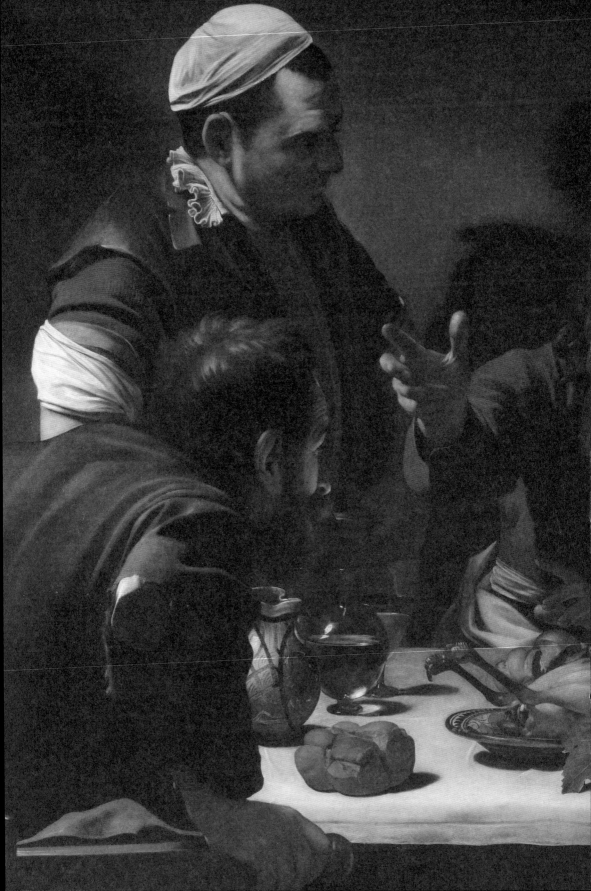

Chapter IV

花、水果与漂亮男孩

关键词：现实主义、卡拉瓦乔、巴洛克、
光与影

① 出现在罗马的坏脾气画家

1592 年，有一位画家突然出现在罗马，他就是米开朗琪罗·梅里西·达·卡拉瓦乔（Michelangelo Merisi da Caravaggio，1571—1610）。他的坏脾气让他经常闯祸，甚至站在法律的对立面。卡拉瓦乔刚到罗马时，"衣不蔽体，极度贫困……居无定所，缺吃少穿……身无分文"，但实际上，他出生于米兰附近小镇上的一个富裕家庭，他的家族与当时的一些名门望族均有交往。在卡拉瓦乔小时候，他的父亲由于瘟疫过世了，而母亲也在卡拉瓦乔十几岁的时候撒手人寰，卡拉瓦乔年轻的时候就缺乏家庭的管教，这也是造成他坏脾气的主要原因之一。

1584 年，失去双亲的卡拉瓦乔被他哥哥带进了米兰的西莫内·彼得查诺（Simone Peterzano，1535—1599）画室学习，这位老师是提香·韦切利奥（Tiziano Vecellio，约 1488—1576，文艺复兴晚期威尼斯画派的代表艺术家）的弟子。

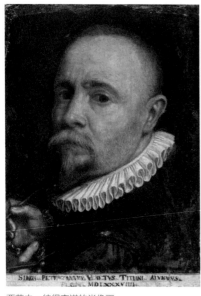

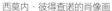

西莫内·彼得查诺的肖像画

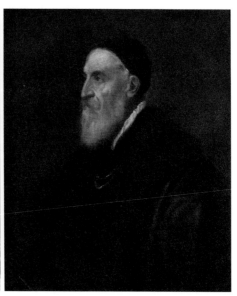

提香《自画像》1510 年 81.5cm×66.3cm 布面油画

在彼得查诺的画室当了四年学徒，卡拉瓦乔学习了基本的绘画技巧，但相较于自己的老师和他那样式主义的画风，卡拉瓦乔似乎更倾心于其他画家和作品。他喜爱达·芬奇在米兰圣玛利亚感恩教堂的经典壁画《最后的晚餐》，崇尚关注自然细

节的伦巴第艺术，还有吉奥乔尼（Giorgione，1477—1510，贝里尼的学生）的一些作品……这些都是卡拉瓦乔学习的对象，在他后来的作品中都可以找到一些影子。

卡拉瓦乔 《静物：花与水果》 1590 年 105cm×184cm 布面油画

卡拉瓦乔于 1592 年中旬到达罗马，那时他穷困潦倒，开始为当时受教皇克雷芒八世（Clemens Ⅷ，1536—1605，1592—1605 在位）喜爱的学院派画家朱塞佩·切萨里（Giuseppe Cesari，1568—1640）以及安蒂韦杜托·格拉玛蒂卡（Antiveduto Gramatica，1569—1626）做助手，在看起来像厂房的工作室里画 "鲜花和水果"。当然这一时期卡拉瓦乔还是创作了一些自己的作品，他在罗马底层市民中捕捉年轻人、占卜者、骗子等各类形象，用新鲜的手法去表现他们，这也为他后期的绘画奠定了基调。

❷ 卡拉瓦乔的男孩们

卡拉瓦乔在这一时期可考存世的最早作品就是《削水果男孩》，他画作中常出现的模特是来自西西里岛的马里奥·明尼蒂（Mario Minniti，1577—1640），后来这位模特也成了画家。从这些画中，观者不难感受到卡拉瓦乔对人的细致观察以及对模特的情感。《削水果男孩》的背景是平涂的深色，一个年轻的男孩坐在桌前专

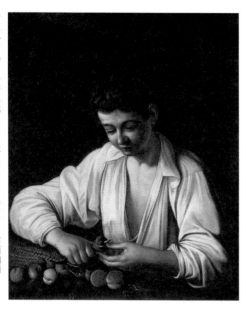

卡拉瓦乔 《削水果男孩》 1593 年 75.5cm×64.4cm 布面油画

心地削着水果，这也奠定了以后卡拉瓦乔的主要风格：善于用光影营造一种具有强烈戏剧性的空间。

1594 年初，他结束了寄人篱下当助手的日子，一些朋友帮助了他。画家普罗斯佩罗·奥尔西（Prospero Orsi, 1560—1630）将卡拉瓦乔的画作介绍给了一些有实力的收藏家，建筑师奥诺里奥·隆吉（Onorio Longhi, 1568—1619）则把卡拉瓦乔带进了罗马的下层混沌世界。在这个世界里，打架、争地盘乃是家常便饭，这段经历也为卡拉瓦乔后来的狼狈逃亡埋下了伏笔。

《病容的酒神巴库斯》是这一时期卡拉瓦乔的典型作品，与当时流行的样式主义（意大利文艺复兴晚期流行的一种反理性与典雅倾向的绘画风格）不同，卡拉瓦乔善于将生活中的普通场景与宗教和神话故事相结合，来体现画面的真实感。创作

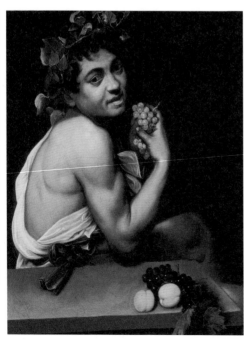

卡拉瓦乔 《病容的酒神巴库斯》 1593 年 67cm×53cm 布面油画

《病容的酒神巴库斯》时，卡拉瓦乔染病住院了半年，这幅画就是卡拉瓦乔当时精神状态的真实反映：在酒馆的背景当中，画中的人物头戴葡萄藤花环，花环上有熟透的葡萄——这是酒神巴库斯的典型形象，手里拿着一串葡萄，似乎他刚刚品尝过，人物的脸上露出病态的苍白，桌子上还有葡萄和桃子。巴库斯是青春美貌的象征，是纵情享乐的酒神，如今卡拉瓦乔竟然将其画成这副病容，完全是卡拉瓦乔自己的翻版，指尖的污垢也表明，卡

拉瓦乔把巴库斯拉下了神坛。

此后，卡拉瓦乔的画作被一位从法国来的画商代理，从此卡拉瓦乔步入了职业画家的行列。画商希望卡拉瓦乔画一些宗教题材的作品，但卡拉瓦乔我行我素，坚持描绘形形色色的人，这些描绘生活的现实主义题材在当时并不受欢迎，因而购买者寥寥。

《捧果篮的男孩》是卡拉瓦乔现实主义绘画的代表，这幅画剧场式的光线特写将观众深深地吸引到了画面当中。男孩裸露肩膀，手里捧着一个竹筐，竹筐里满是水果；水果被描绘得非常精彩，桃子被画成了鲜艳的黄色和红色，与男孩的肩膀形成色调上的呼应；而右边枯卷的叶子似乎又暗示着时间终会流逝。卡拉瓦乔对水果娇艳欲滴的精彩描绘，延续了他刚到罗马时候的绘画风格。

卡拉瓦乔 《捧果篮的男孩》 1593 年 70cm×67cm 布面油画

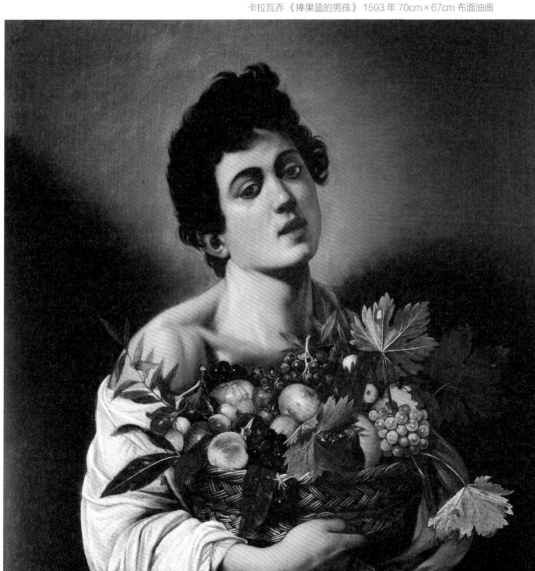

《老千》可谓卡拉瓦乔的早期杰作，正如之前的画作一样，场景依然选在了熟悉的酒馆，卡拉瓦乔这次用较少的人物讲述了一个精彩的故事。主要人物的形象依然是甜美的少年，两个少年合起伙来出干，一名老千在拿背后偷偷藏好的牌，而另一名则用手势给同伙打信号，告诉他被骗人的牌面，而左侧被骗的少年对这一切浑然不知。这种场景刻画借鉴了舞台戏剧常用的表现手法。画家选择了最精彩的一瞬间让整个故事一目了然，他将光线集中在三位主角身上，

卡拉瓦乔《老千》1594 年 94.2cm×131.2cm 布面油画

其余背景则用深色衬托，将三个人物置于舞台的聚光灯下。

　　一天，有位红衣主教光顾了画店，并一眼看中了卡拉瓦乔的这幅《老千》，这位红衣主教是弗朗切斯科·马里亚·德尔·蒙特（Francesco Maria del Monte，1549—1627），随后这位红衣主教邀请卡拉瓦乔去玛德玛宫（Palazzo Madama）居住和创作。

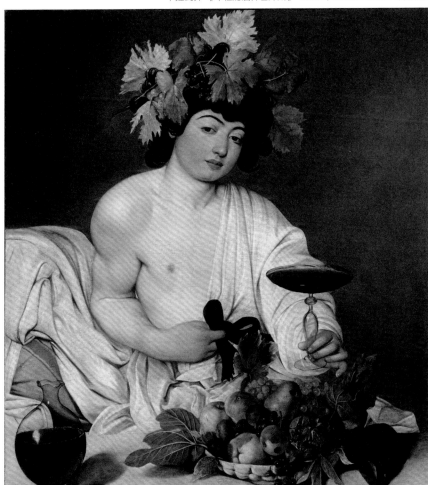

　　卡拉瓦乔在玛德玛宫创作了很多重要作品，描绘的还是美丽少年，但不难发现，有了资助的卡拉瓦乔创作的作品显得欢快了许多。《年轻的酒神巴库斯》就是这个时期的作品：这次的巴库斯长相甜美，身材丰满，慵懒的眼神透露出安逸与闲适的气度，装饰性的花与水果是卡拉瓦乔这一时期画作的常用元素，虽然有所创新，但某些方面还是没有摆脱样式主义的影响，比如鲜艳的颜色和带有寓意的静物等。

　　这幅画作其实与卡拉瓦乔之前创作的《病容的酒神巴库斯》均叫"巴库斯"，后世为了区别两幅画，根据画面内容，加上了不同的定语，可见两幅画作还是有关联的。从《病容的酒神巴库斯》到《年轻的酒神巴库斯》，画中氛围的微妙变化显示出画外卡拉瓦乔的生活处境也在逐渐变好。在《年轻的酒神巴库斯》中，场景设置得越发甜美，桌子上的水果也非常丰富，人物形象也更加丰润，巴库斯手中还拿着葡萄酒杯，似乎在邀请画外的观众一同饮酒作乐，一扫之前的颓废之态。

卡拉瓦乔 《年轻的酒神巴库斯》 1596 年 95cm×85cm 布面油画

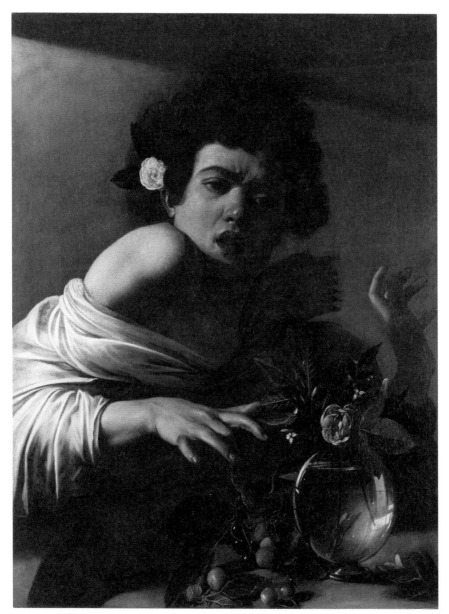

卡拉瓦乔 《被蜥蜴咬中的男孩》 1596 年 66cm×49.5cm 布面油画

　　《被蜥蜴咬中的男孩》很符合卡拉瓦乔的个性，这幅画被后世认为是具有警示性的一幅作品，画中的风流少年手指被蜥蜴咬中，面露疼痛惶恐的表情，在当时的语境中，"蜥蜴"是表示男性器官的俚语，加上少年头上插的花，就可以断定这位少年可能曾因色招灾，甚至身患某种因寻花问柳而染的病，他是与卡拉瓦乔厮混的众多兄弟中的一位。在当时的罗马画店当中，类似这样"蜥蜴咬伤手指"的题材不胜枚举，但卡拉瓦乔所创作的这幅画的惊人之处还在于对桌面细节的描绘，尤其是

画中花瓶的反光甚至可以看到卡拉瓦乔的画室，卡拉瓦乔用高超的绘画技巧，营造出令人炫目的自然效果。画中人物瞬间的动作与神态也得到了完美表现，在被咬中时一瞬间身体的畏缩，面部的表情，手部的动作和身体语言都被表现得淋漓尽致。

《鲁特琴演奏者》和《音乐家们》这两幅画也十分有趣，是为卡拉瓦乔的赞助人——红衣主教大人及其喜好音乐的朋友所作，用以装饰他们的私人宅邸。在 1593 年意大利学者切萨雷·里帕（Cesare Ripa,1555—1622）所著的《图像手册》中，他将手拿鲁特琴、乐谱和葡萄的图像隐喻为"多血质（Sanguine）"，多血质的人有活泼好动且善于交际、思维敏捷、容易接受新鲜事物、比较情绪化等特点。

《鲁特琴演奏者》还延续了卡拉瓦乔绘画中标志性的花与水果，画中出现的乐谱，是当时的意大

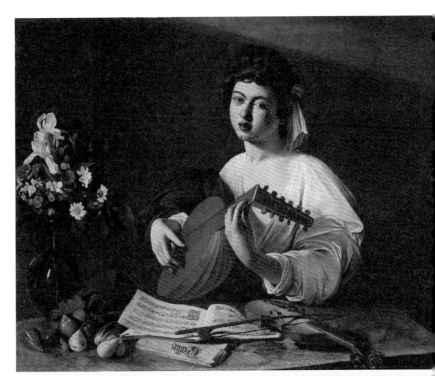
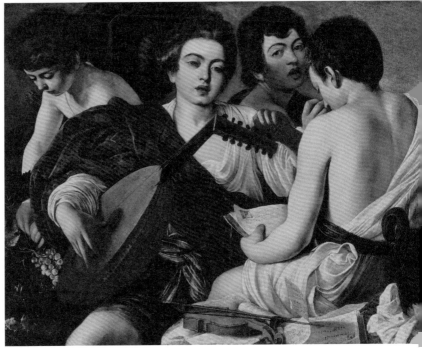

（上）卡拉瓦乔《鲁特琴演奏者》1596 年 94cm×119cm 布面油画
（下）卡拉瓦乔《音乐家们》1595 年 87.9cm×115.9cm 布面油画

利知名音乐家所创作的一首流行爱情歌曲，这幅画应该是被卡拉瓦乔复制过三次，因为出现过三种不同的版本，均被视作真迹，可见这幅画还是很受喜爱的。当时的画家兼艺术史学家乔瓦尼·巴廖内 (Giovanni Baglione,1566—1643) ——同时也是卡拉瓦乔的竞争对手，对《鲁特琴演奏者》是这样表述的："卡拉瓦乔还为红衣主教德尔·蒙特创作了一位弹奏鲁特琴的年轻人，他看起来和他身旁摆放的瓶花一样鲜活地存在着，你可以从花瓶中的水看到窗户和房间的完美映射，而花朵上的露水则展现出他对细节细致入微的照顾。卡拉瓦乔自己曾说，这是他迄今为止画过的最好作品。"

卡拉瓦乔对静物的刻画非常仔细，花瓣上的水珠、水果上的虫眼都被他如实记录下来

《女占卜者》描绘的是吉卜赛算命女在看手相的时候偷偷撸走了少年的戒指的场景，卡拉瓦乔以戏谑的方式将这样一个市井题材生动地表现了出来。这幅画作有两个版本，据传是赞助卡拉瓦乔的红衣主教将其中一幅卖给了朋友，又命卡拉瓦乔另画了一幅。卡拉瓦乔作此画时宣示："只有'自然'才是画家的范本，不是古代

不朽的雕刻或拉斐尔的绘画。"而卡拉瓦乔也正是这样做的，他为了表现真实，特地找来吉卜赛女郎摆好姿势。卡拉瓦乔的众多追随者都以此题材进行过同类创作。

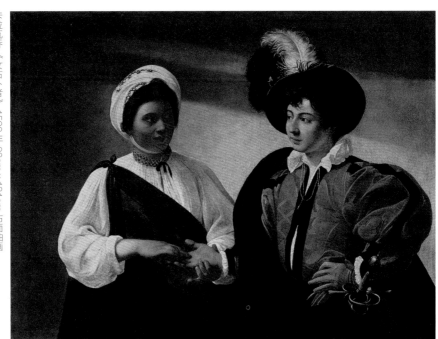

卡拉瓦乔 《女占卜者》 1599 年 99cm×131cm 布面油画

卡拉瓦乔 《女占卜者》（局部）1599 年 布面油画

卡拉瓦乔在一面盾牌上绘制过一幅画——《美杜莎》，这是红衣主教德尔·蒙特出访佛罗伦萨时送给当时的托斯卡纳大公斐迪南一世·德·美第奇（Ferdinando I de'Medici，1549—1609，1587—1609 在位）的礼物。美杜莎（Medusa）是古希腊神话中的蛇发女妖，珀尔修斯（Perseus）在雅典娜（Athena）和赫尔墨斯（Hermes）

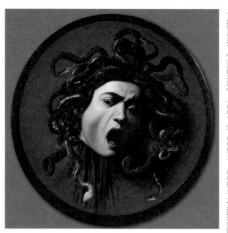

卡拉瓦乔 《美杜莎》 1597 年 60cm×55cm 布面油画

的协助下将其斩杀，珀尔修斯将美杜莎的头颅献给了雅典娜，而战神雅典娜将它镶嵌在了神盾上。

卡拉瓦乔这幅画中的美杜莎更像是一个男人，它被斩杀的那刻，血从伤口中溅出，眼睛惊恐地望着倒下的躯体。有人说这是卡拉瓦乔在镜子中看到的自己，他把自己作为模特，看着这幅画，不难联想到这位艺术家未来坎坷的命运，不知他当时是否已经有所察觉？在美术史学家瓦萨里的记载中，在佛罗伦萨有一面达·芬奇绘制的盾牌，上面有蛇、蝙蝠等生物。这面卡拉瓦乔绘制的《美杜莎》盾牌一方面是向达·芬奇致敬，另一方面，卡拉瓦乔也想用这幅作品超越达·芬奇。

❸ 人红是非多

万千宠爱集一身的卡拉瓦乔继续着他的坏脾气，惹是生非更是家常便饭，1598年他因持剑被捕。他后来炫耀道："昨天凌晨两点，我在玛德玛宫和纳沃纳广场之间被捕。和往常一样，我带着我的剑，我是红衣主教德尔·蒙特的画师，主教为我和我的仆人都提供一份薪水，还有住宿。"

其实，卡拉瓦乔所处的正是宗教改革激荡的时期，罗马的宗教保守派一直在对抗新教，尤其是在新建教堂的装饰方面颇下功夫，文艺复兴之后流行的夸张、华丽

的样式主义显然不够严肃，卡拉瓦乔追求的真实与自然，近乎神经质的精确，以及充满戏剧性的大面积明暗对比的画法成为这时的新宠。1599 年，卡拉瓦乔接到了生平最重要的委托，一位红衣主教要为位于罗马的圣路易教堂的卡特琳小礼拜堂进行装饰，巧的是，这位法国红衣主教负责为教廷收税，而圣马太在追随耶稣之前也是税官，所以决定委托卡拉瓦乔画一组呈现圣马太（St. Matthew）生平的作品。卡拉瓦乔为此画了两幅作品——《圣马太蒙召》和《圣马太受难》，虽然这是常见的宗教题材，故事也是耳熟能详的，但画家惊世骇俗的思维方式使这两幅画在坊间引起了巨大的轰动。

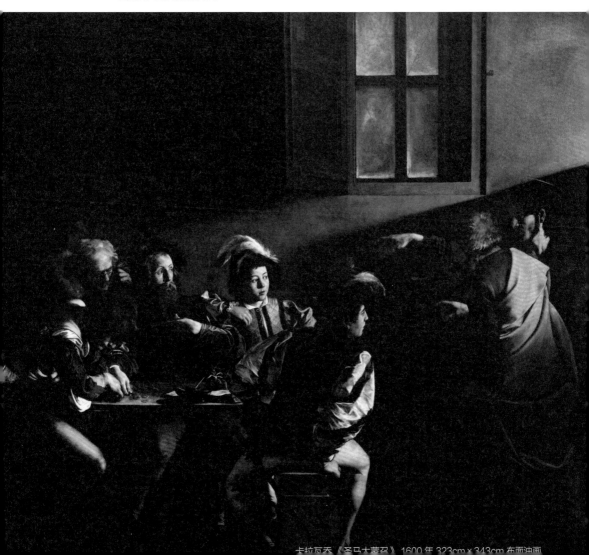

卡拉瓦乔《圣马太蒙召》1600 年 323cm×343cm 布面油画

在《圣马太蒙召》中，卡拉瓦乔将耶稣置于暗影当中，而且圣彼得的大半个身体也挡住了耶稣，透过光线的指引，观众的视线都集中在耶稣的手指上，这一指，马太变成了耶稣的圣徒。

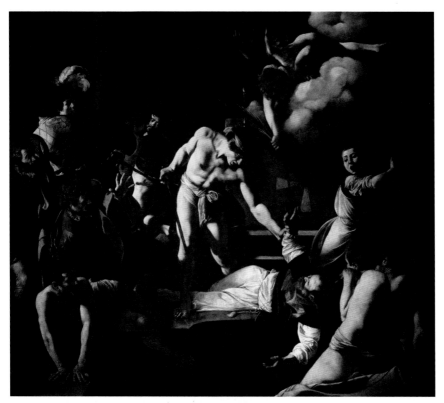

卡拉瓦乔 《圣马太受难》 1600 年 323cm×343cm 布面油画

而在《圣马太受难》中，卡拉瓦乔将场景置于自己最熟悉的小巷，杀害圣马太的刺客成了主角，圣马太倒在地上，天使给他送来了橄榄枝，左上方神情慌张的人正是卡拉瓦乔自己。卡拉瓦乔的用意就是让观者沉浸在画中的空间，创造一个"虚假"的真实。

这两幅画为卡拉瓦乔带来了大量的订单，他跻身罗马红人之列，别人评论他说："他干两周的活儿就能挎剑大摇大摆逛一两个月，还有一个仆人跟着，从一个球场到另一个，总是准备争吵打斗，因此跟他在一起狼狈至极。" 身负盛名的卡拉瓦乔飘飘然了，他的坏脾气也从不收敛，喜怒无常，崇尚街头暴力。这时的卡拉瓦乔已经不再画那些漂亮的男孩或形形色色的底层市井生活了，随后的一系列宗教题材绘

画作品中，卡拉瓦乔都以惊世骇俗的暴力打斗、斩首与死亡为特征，有的可以被人接受，有的则被拒收。

在《圣母之死》中，卡拉瓦乔没有将圣母描绘成由众天使簇拥返回天堂的传统模式，而是画成了一场真正的丧事，他甚至用一名溺死的妓女作为模特，在交货的时候吓得修女们惊慌失措，不过这件作品被拒收后立即被别人买走了。

卡拉瓦乔 《圣母之死》 1603 年 245cm×369cm 布面油画

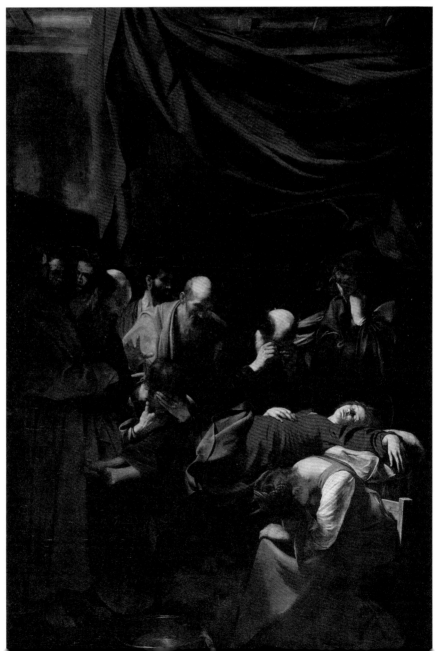

虽然作品广受欢迎，但卡拉瓦乔依然是惹事的常客，画画似乎是打架斗殴之余的兼职，不过卡拉瓦乔还是受到很多贵族的庇护，至少不用遭受太久的牢狱之苦，这也使卡拉瓦乔越发放纵。1606 年，罗马城的伟大画家卡拉瓦乔因为赌债纠纷与人打架，失手杀死了一名年轻人，罗马法庭在卡拉瓦乔缺席的情况下判处他死刑，并悬赏要求将他缉拿归案。卡拉瓦乔逃往意大利南部的那不勒斯，并在此继续作画。

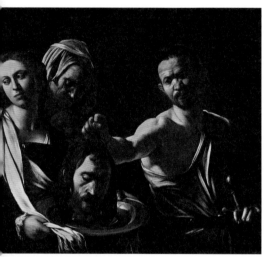

卡拉瓦乔《带着施洗约翰头颅的莎乐美》1607 年
90.5cm×167cm 布面油画

随后他转到了马耳他岛（Malta），这里是当时马耳他骑士团的总部，卡拉瓦乔由于绘画的盛名得到了团长的庇护，卡拉瓦乔也画了《被斩首的圣施洗者约翰》和《阿罗夫·德·维格纳科特及侍从的画像》等作品作为回报。可惜好景不长，1607 年 8 月，他在一场争斗中重伤一名骑士团成员而被捕入狱，年底时他被逐出了骑士团。

随后他逃亡至西西里岛，然后又重新返回那不勒斯，因为那里有庇护他的权贵们。在那不勒斯，卡拉瓦乔还创作了《带着施洗约翰头颅的莎乐美》，盘中拿着施洗约翰头颅的正是卡拉瓦乔自己，暗示着他的忏悔心理。他将画作送给马耳他骑士团团长乞求宽恕。而另一幅画《手提哥利亚头颅的大卫》则是送给一位掌握有赦免权的当权者，画中哥利亚的头颅同样是卡拉瓦乔自己。这两幅画作有着阴沉浓郁的调子，卡拉瓦乔如同丧家之犬，四处请求得到宽恕。

1610 年，卡拉瓦乔的罗马朋友们终于为他弄到了赦免状，卡拉瓦乔乘船去接受赦免，不过卡拉瓦乔没等拿到赦免状就死了，官方说法是途中染上了热病，但这个传闻似乎不符合这位传奇人物的气质，因此也有人说卡拉瓦乔是被仇家寻仇而死。卡拉瓦乔如流星一般划过了 16 世纪末至 17 世纪初的意大利，他的人生虽短暂，却为后世留下了巨大的艺术财产。他被认为是巴洛克艺术的缘起之一，现实主义画派

以他为尊，他的坏脾气和他的作品一样尽人皆知，卡拉瓦乔有他暴躁和粗俗的一面，但从他的画作中，也许还能看出另一面，那就是宽容、有耐心、喜欢描绘底层人的生活，这种真实自然的个性都体现在他那惊人的、无与伦比的艺术中。

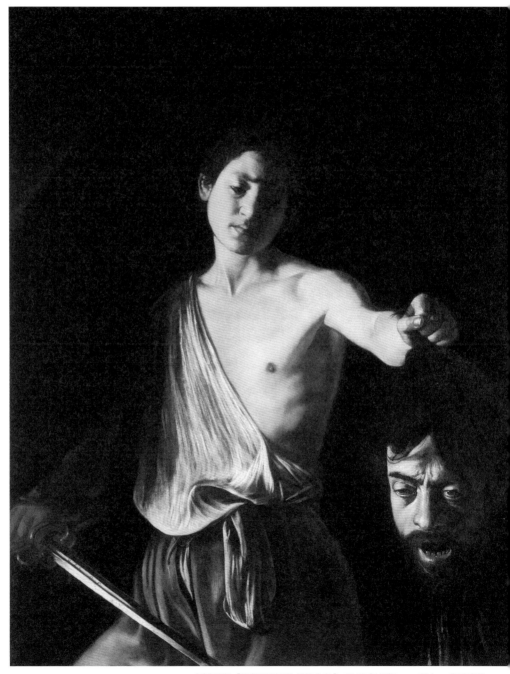

卡拉瓦乔《手提哥利亚头颅的大卫》1610 年 125cm×101cm 布面油画

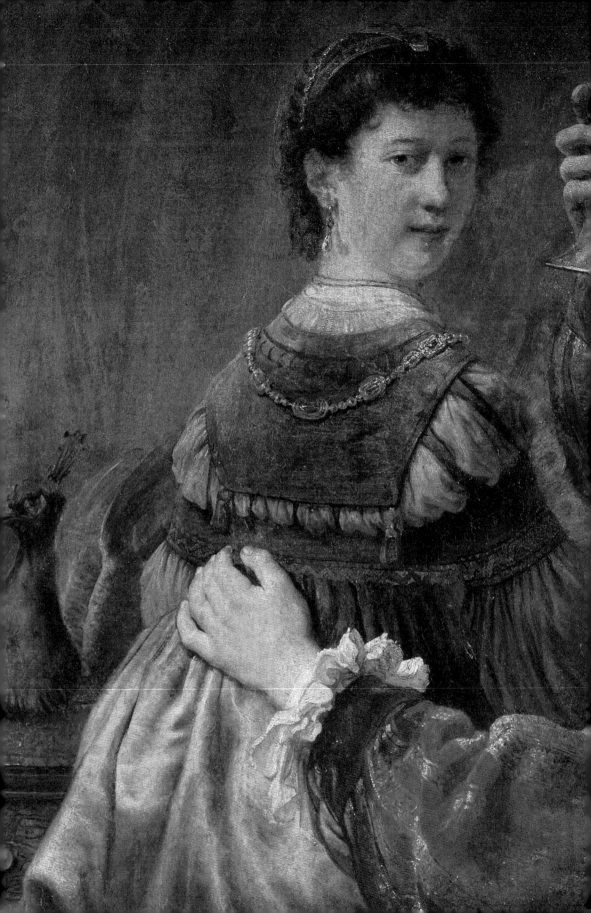

Chapter V

亲切自然的两位妻子

关键词：荷兰绘画、伦勃朗、自画像、
戏剧舞台

❶ 初来乍到

1632 年，一位名叫伦勃朗·哈尔曼松·凡·莱因（Rembrandt Harmenszoon van Rijn，1606—1669）的荷兰画家来到阿姆斯特丹（Amsterdam）。在此之前，伦勃朗一直在海牙（Hague）为贵胄们绘制肖像画，而今他来到阿姆斯特丹这座港口城市，这里由于对外贸易的繁荣而迅速膨胀，处处充满着机遇。

现在的荷兰、比利时、卢森堡和法国东北部地区在当时的欧洲被称为尼德兰(Netherlands)，尼德兰意为"低地"，因而这些国家又被合称为低地国家（Lowland Countries）。从 16 世纪初开始，尼德兰受到西班牙哈布斯堡王朝的统治。1581 年，尼德兰地区的北方七省份联合起来宣布成立荷兰共和国（Dutch Republic），定都阿姆斯特丹，这是历史上第一个"赋予商人阶

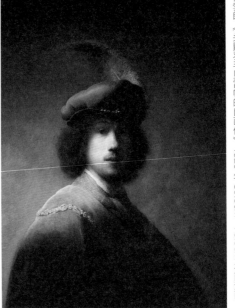

伦勃朗 《年轻时的自画像》 1628 年 22.5cm×18.6cm 布面油画

伦勃朗 《头戴羽毛贝雷帽的自画像》 1629 年 89.5cm×73.5cm 布面油画

级充分的政治权利的国家"。荷兰东印度公司（Dutch East India Company）建立起多个殖民地，荷兰大力发展航海贸易，成了当时世界上最大的殖民国家，被誉

为"海上马车夫"。而商业的繁荣使这里率先诞生了一大批市民阶级，市民阶级的兴起促使其对各方面的需求，尤其是对精神生活的需求。为了满足这样的需求，画家们也把视角投向了现实，描绘荷兰常见的各色人物和风景，新兴的资产阶级和市民阶层成为画中的主要角色。

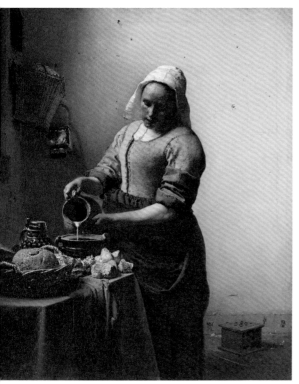 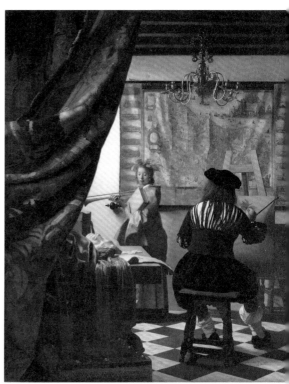

维米尔《倒牛奶的女仆》1660 年 45.5cm×41cm 布面油画　　维米尔《绘画的寓言》约1666—1667 年 120cm×100cm 布面油画

　　初来乍到的伦勃朗接到了他在阿姆斯特丹的第一个重要订单，图尔普是荷兰当时最有名的医生，他向伦勃朗订制了一幅画以显示自己在医学界的地位——《尼古拉斯·图尔普医生的解剖课》由此诞生了。这幅画运用充满戏剧性的打光，使画面显得既真实又震撼，画中图尔普医生一袭黑衣，手里拿着手术钳正在向医师协会的同僚们讲解人体的手臂肌肉，右侧还有一本很厚的解剖学讲义，强烈的光线照在他们的脸上，生者与死者的对比震撼人心。26 岁的伦勃朗赋予呆板的团体肖像画以叙事性，既保证了人物的生动逼真，也丰富了构图，并与荷兰新兴资产阶级的精神需求相契合，同时反映了那一时代对科学的探索。伦勃朗在技法上采用了厚涂亮部和

平涂暗部的方法，使人物富有质感。当然，为了满足所有人的要求，伦勃朗将八人的姓名画到了一张纸上，并让一人拿在手里。这幅画为伦勃朗赢得了赞誉和大量的订单。

伦勃朗《尼古拉斯·图尔普医生的解剖课》1632年 169.5cm×216.5cm 布面油画

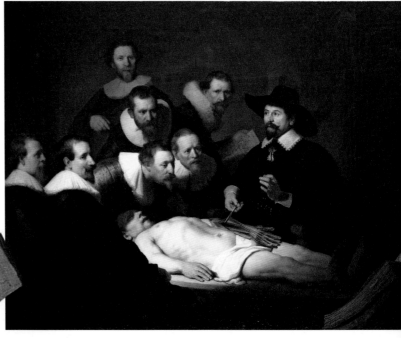

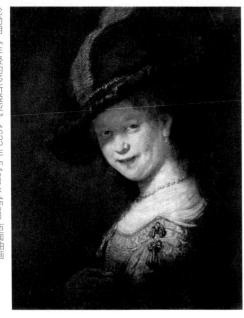

伦勃朗《年轻的莎斯姬亚》1633年 54cm×45cm 布面油画

声誉与爱情总是一同到来，才子与佳人也总是相伴出现。伦勃朗在阿姆斯特丹认识了画商亨德里克·凡·尤伦堡（Hendrick van Uylenburgh），他是伦勃朗作品的代理商，通过他，伦勃朗认识了尤伦堡的表妹莎斯姬亚。

不久后，他们二人就结婚了，婚后名利双收的伦勃朗春风得意。在1634年创作的《扮作花神的莎斯姬亚》中，莎斯姬亚打扮成古罗马的花神弗洛拉，她有着褐色的头发和深绿色的眼睛，精致轻柔的光线下，她的肌肤吹弹可破，头饰上缀满鲜

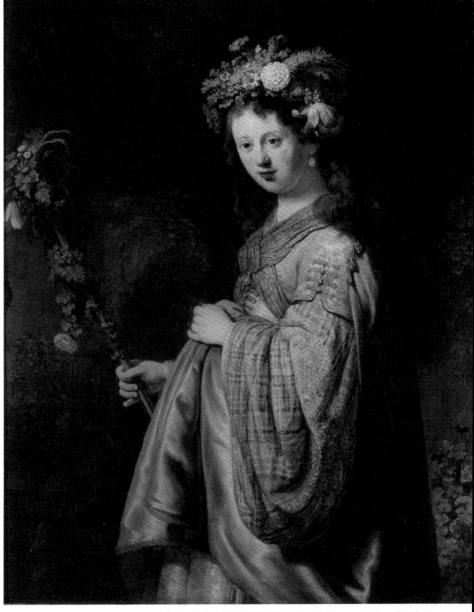

伦勃朗 《扮作花神的莎斯姬亚》 1634 年 125cm×101cm 布面油画

花，长袍上也绣满了精致的刺绣。伦勃朗将妻子绘制成一位美丽的少女，在画布上散发着永恒的优雅。如果说这幅画只是凸显了妻子的魅力，那么在伦勃朗的另一幅作品《与妻子莎斯姬亚的画像》中，则更能看出伦勃朗自己的得意之情，他身着华服，腰佩宝剑，怀抱美丽的新婚妻子，高举着酒杯，春风得意之情溢于言表。伦勃朗又接连创作了一些以他妻子莎斯姬亚为主角的画作，在这些画作中，莎斯姬亚时而化作高贵的女神，时而展露真实的一面。不菲的收入加上妻子的嫁妆让伦勃朗夫妻俩过上了幸福的生活，置地、购宅、收藏古董，俨然走上了人生的巅峰。

伦勃朗《与妻子莎斯姬亚的画像》1635 年 161cm×131cm 布面油画

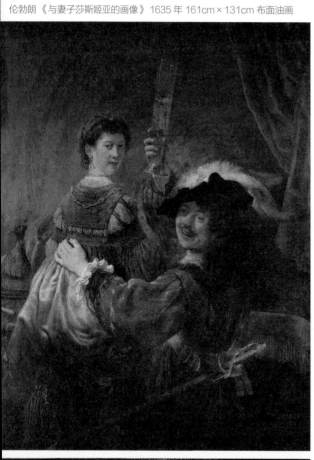

伦勃朗《花神弗洛拉》1634—1635 年 123.5cm×97.5cm 布面油

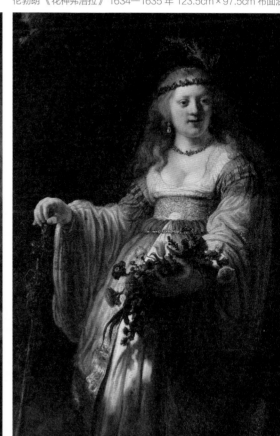

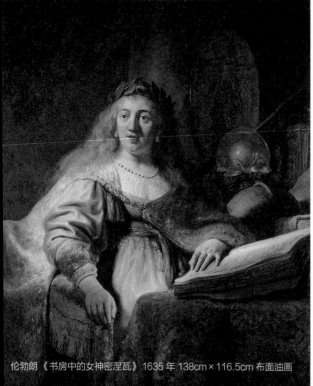

伦勃朗《书房中的女神密涅瓦》1635 年 138cm×116.5cm 布面油画

伦勃朗《戴着面纱的莎斯姬亚》1634 年 60.5cm×49cm 布面油画

② 祸从天降

伦勃朗婚后的事业发展非常顺利，完成了《参孙被弄瞎眼睛》《伯沙撒王的盛宴》等多件神话题材的作品。

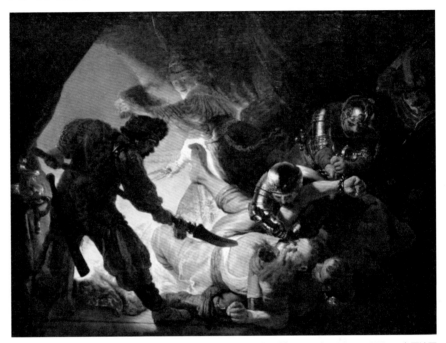

伦勃朗《参孙被弄瞎眼睛》1634 年 236cm×302cm 布面油画

《参孙被弄瞎眼睛》取材自圣经故事，参孙是以色列的勇士，力大无比的参孙让非利士人（Philistines，地中海东南沿海的古代居民，与以色列人长期作战）非常忌惮，他们贿赂了参孙的情人，终于弄清参孙的力量来自他的头发。一晚，参孙的情人将参孙灌醉并割下了他的头发，导致参孙被非利士人擒住，挖去了双眼，这幅画表现的正是参孙被挖去双眼的一幕。画中参孙被身着盔甲的非利士人摁倒在地，准备用刀挖去他的双眼，地窖口处的女子正是参孙的情人。她手中拿着刀和一撮头发，在构图上正好与参孙处于对角线上，光线下的参孙和黑暗中的非利士人激烈的对比与冲突，让这幅作品充满了戏剧意味。

《伯沙撒王的盛宴》也源于圣经故事，伯沙撒王（Belshazzar）是巴比伦的最后一位国王，他和群臣正在大摆宴席的时候，墙上突然出现了文字，伯沙撒王急忙

招来哲人解释这些文字，并承诺重赏解读出文字的人。一个叫但以理的学者为伯沙撒王解释了这些话语，他说这是上帝向伯沙撒王传达的一个信息，因为他狂妄地用上帝的圣杯倒酒喝，所以上帝一定会惩罚他。此后波斯攻陷了巴比伦，伯沙撒王也成了亡国之君，国破身死。这幅画也延续了伦勃朗惯用的光源设计，墙上的字发出骇人的光芒，映衬出伯沙撒王和群臣大惊失色的一瞬间，强烈的明暗对比制造出了舞台剧般的戏剧效果。

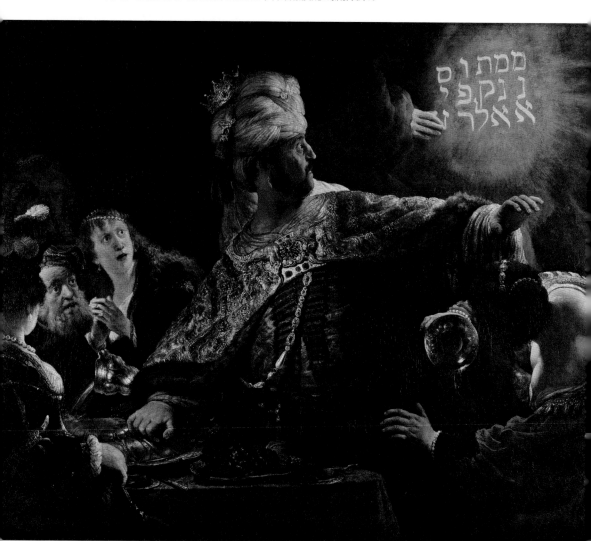

伦勃朗 《伯沙撒王的盛宴》 1636—1638 年 167.6cm×209.2cm 布面油画

这个时期，处于事业上升阶段的伦勃朗非常忙，忙到常常忽视妻子莎斯姬亚，莎斯姬亚抱怨伦勃朗的眼里只有工作。此时伦勃朗的生活很富足，绘画上还没有形成后期强烈的个人

风格，但从他 1640 年的《自画像》中可以看出一些后期风格的端倪。虽然生活富足，但伦勃朗的眼神中还是有着一丝忧郁的气质，既可能是性格使然，也有可能是由于伦勃朗的绘画风格和光线设计造成的，他模仿拉斐尔肖像画的姿势，将胳膊搭在窗台上望着窗外。

伦勃朗　《自画像》　1640 年　102cm×80cm 布面油画

拉斐尔　《自画像》　1506 年　47.3cm×34.8cm 布面油画

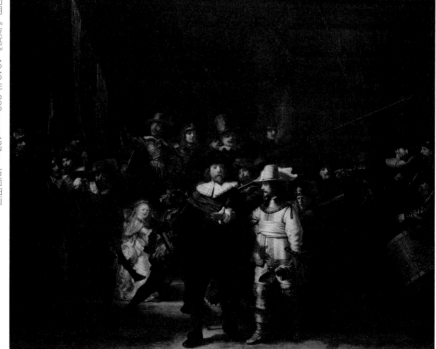

伦勃朗　《夜巡》　1642 年　363cm×437cm 布面油画

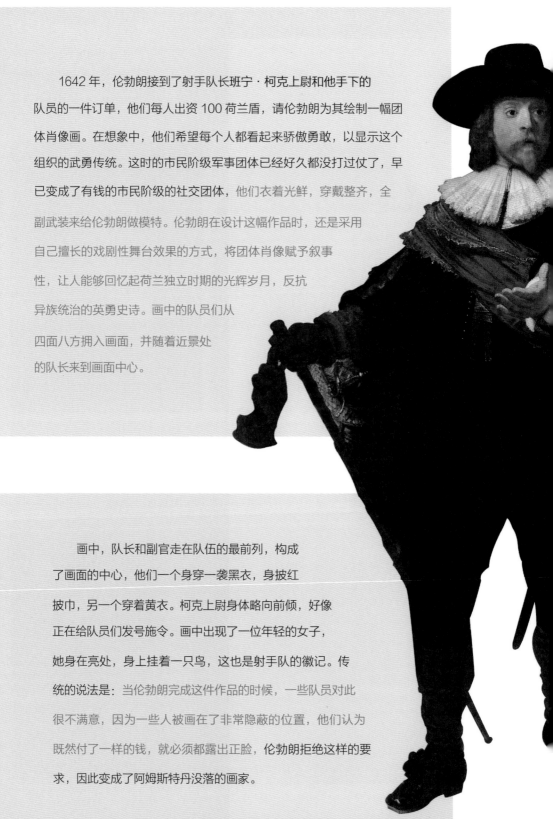

1642 年，伦勃朗接到了射手队长班宁·柯克上尉和他手下的队员的一件订单，他们每人出资 100 荷兰盾，请伦勃朗为其绘制一幅团体肖像画。在想象中，他们希望每个人都看起来骄傲勇敢，以显示这个组织的武勇传统。这时的市民阶级军事团体已经好久都没打过仗了，早已变成了有钱的市民阶级的社交团体，他们衣着光鲜，穿戴整齐，全副武装来给伦勃朗做模特。伦勃朗在设计这幅作品时，还是采用自己擅长的戏剧性舞台效果的方式，将团体肖像赋予叙事性，让人能够回忆起荷兰独立时期的光辉岁月，反抗异族统治的英勇史诗。画中的队员们从四面八方拥入画面，并随着近景处的队长来到画面中心。

画中，队长和副官走在队伍的最前列，构成了画面的中心，他们一个身穿一袭黑衣，身披红披巾，另一个穿着黄衣。柯克上尉身体略向前倾，好像正在给队员们发号施令。画中出现了一位年轻的女子，她身在亮处，身上挂着一只鸟，这也是射手队的徽记。传统的说法是：当伦勃朗完成这件作品的时候，一些队员对此很不满意，因为一些人被画在了非常隐蔽的位置，他们认为既然付了一样的钱，就必须都露出正脸，伦勃朗拒绝这样的要求，因此变成了阿姆斯特丹没落的画家。

但实际上，伦勃朗后期没落的原因也不在于这幅画，最终《夜巡》被订制者所接受也付清了约定的钱款。伦勃朗在后期更倾向采用暗喻含蓄的手法来表现人物的内心情感，但这类艺术表现手法并没有如《夜巡》这般巴洛克风格的宏伟气势那么受欢迎，这也是伦勃朗后期没落的真正原因。这幅画在 20 世纪初从原来的射手队总部移至阿姆斯特丹市政府时，由于尺寸问题被割去了一部分，形成了现在我们看到的样子。

1643 年，莎斯姬亚不幸早逝，留下一个儿子提图斯，伦勃朗无比伤心，悲剧已然发生，只有此时才让他感受到自己对妻子真切的爱意，但这一切都为时晚矣。伦勃朗雇了一名叫盖尔特·迪尔克斯（Geertje Dircx）的女子来照顾儿子提图斯，这个女人后来成了伦勃朗的情人。

伦勃朗《读书的提图斯》1656 年 70cm×62cm
布面油画

❸ 以黑暗绘光明

几年后，伦勃朗与盖尔特心生芥蒂，年轻的亨德里吉·施托费尔斯（Hendrickje Stoffels）的出现是伦勃朗阴霾的后半生最大的安慰，这位貌美的姑娘来自一个军人家庭，有着传统女性的美德，她将伦勃朗和提图斯照顾得很好，还可以为伦勃朗的创作担任模特，于是不久后，亨德里吉成了伦勃朗的第二任妻子。

伦勃朗在晚期创作中的一些女性形象基本上都是以亨德里吉为原型的，例如《沐浴的拔士巴》就是以亨德里吉为模特所画，在这之前，伦勃朗还画了《亨德里吉在河中沐浴》，据说是为了画《沐浴的拔士巴》所创作的稿子。

在《亨德里吉在河中沐浴》中，亨德里吉身穿宽大的白色浴袍，双手提着浴袍小心翼翼地走进浴池当中，她的身后有一件刚刚脱下来的华丽长袍。《沐浴的拔士巴》讲述的也是圣经故事，以色列的国王大卫看上了自己一名部属的妻子拔士巴，为了霸占她，大卫派遣她的丈夫去前线与悍敌作战，果然拔士巴的丈夫战死沙场。这幅画表现的就是拔士巴在沐浴时接到了大卫的求爱信左右两难的一幕，伦勃朗在绘制这个故事时就是以亨德里吉出浴作为表现图像，画家将圣经故事中的绝世美女变成了他亲近的凡间女子，伦勃朗并不追求将女性画成完美理想的希腊人体，而只是将

她的本来面貌如实表现出来，让她有天然的亲近感和真实感。画中拔士巴的头微低，

显然正在思索着，她正处于世俗和道德的两难境地。

伦勃朗《亨德里吉在河中沐浴》1654 年 61.8cm×47cm 布面油画

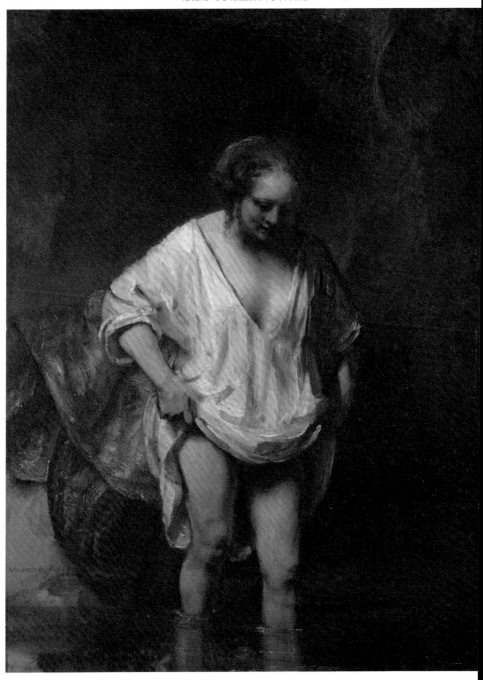

伦勃朗《沐浴的拔士巴》1654 年 142cm×142cm 布面油画

除此之外，伦勃朗还为亨德里吉创作有《凭窗的亨德里吉》。画中的亨德里吉侧头看向前方，身穿红色的外衣，右手撑着窗户，亨德里吉的表情带有一丝娇羞，虽然没有莎斯姬亚的高贵气质，但有着难得的朴实端庄。伦勃朗抓住了亨德里吉的美好，也是抓住了自己的美好。此时的伦勃朗已经是一个50多岁的老人了，早已褪去了年少的青涩，但轻狂仍在，他不愿为了迎合客户而改变自己的绘画风格。

在 1660 年之后，伦勃朗的生活陷入窘境，他处理掉了自己的豪宅和收藏品以避免破产，伦勃朗带着他的儿子住进了阿姆斯特丹的贫民区，生活越来越艰难，伦勃朗最后甚至出售了妻子的墓地来补贴生活，不过伦勃朗依旧钟爱他的绘画事业。

（左）伦勃朗《凭窗的亨德里吉》1656 年 88.5cm×67cm 布面油画
（右）伦勃朗《自画像》1660 年 80.5cm×67.5cm 布面油画

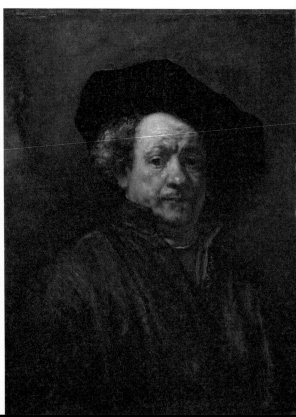

　　1661 年，荷兰政府找到伦勃朗，想委托他画一幅古代荷兰英雄历史画——《西菲利斯的密谋》由此诞生了。画中的西菲利斯是古代反抗罗马的荷兰英雄，当伦勃朗提交作品时，所有人都惊呆了，以往被画成英雄形象的西菲利斯被伦勃朗画成了土匪一样的人物，他还将西菲利斯的缺陷——独眼，忠诚地画了出来，而在以往的画作中，西菲利斯经常以侧面出现，这令政府非常难堪，他们的本意是想要一张端庄的画作，画中的英雄们却被描绘得十分出丑陋和野蛮。

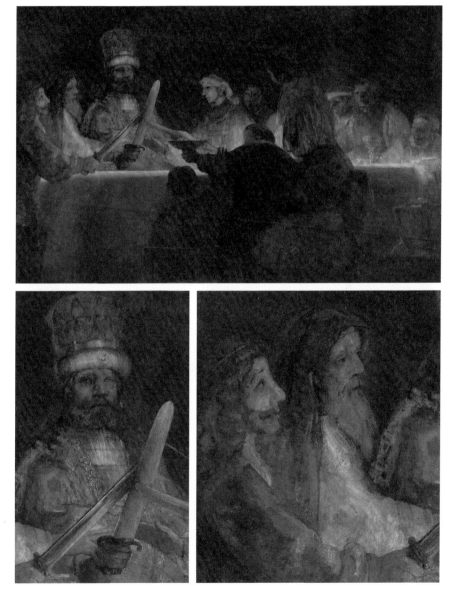

伦勃朗《西菲利斯的密谋》及局部 1661—1662 年 196cm×309cm 布面油画

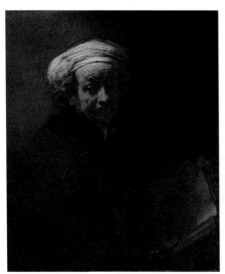
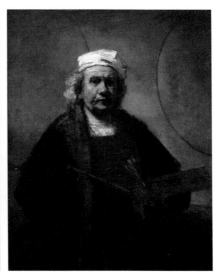

伦勃朗 《自画像》 1661 年 91cm×77cm 布面油画　　伦勃朗 《自画像》 1665 年 114cm×94cm 布面油画

这幅画后来虽然也被接受，挂在了市政厅的墙上，不过也在几个月后被撤了下来，而且伦勃朗也没有获得酬劳。伦勃朗后来还将画作截取，试图分块卖出，但未果，而现在看到的《西菲利斯的密谋》也仅仅是当时画作截取后剩下的一部分。这次的失利让伦勃朗更加衰老和贫穷，在 1661 年的一张自画像中，伦勃朗的苍老一览无余，神情也非常无奈，一副逆来顺受的样子。

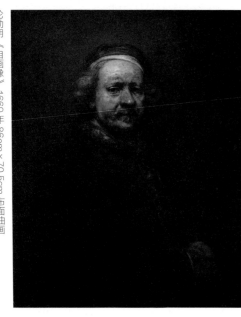

伦勃朗 《自画像》 1669 年 86cm×70.5cm 布面油画

生活的窘迫和接连不幸虽然没有将伦勃朗击倒，但让伦勃朗的画风越发偏向宗教性和神秘感。1669 年，伦勃朗生命中的最后时光，他用自画像结束了这光芒四射又归于平静的一生。伦勃朗的一生画过非常多的自画像，我们可以从他最后的自画像来猜测他当时的内心世界。画中的伦勃朗看着前方，目光显得非常疲倦，眉宇紧锁着，似有忧愁之事，光线打在他的脸上，四周依然是幽暗的背景。伦勃朗的

境遇并不算善终，但他为当时黑暗的世界留下了许多"光芒"，而正是他的"以黑暗来绘成光明"给了后世许多画家启示。

伦勃朗 《侍候的拔士巴》 1643 年 57.2cm×76.2cm 布面油画

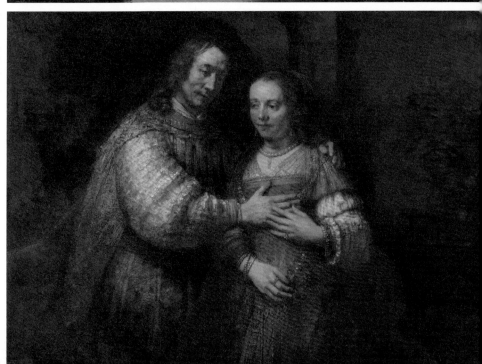

伦勃朗 《犹太新娘》 1665—1669 年 121.5cm×166.5cm 布面油画

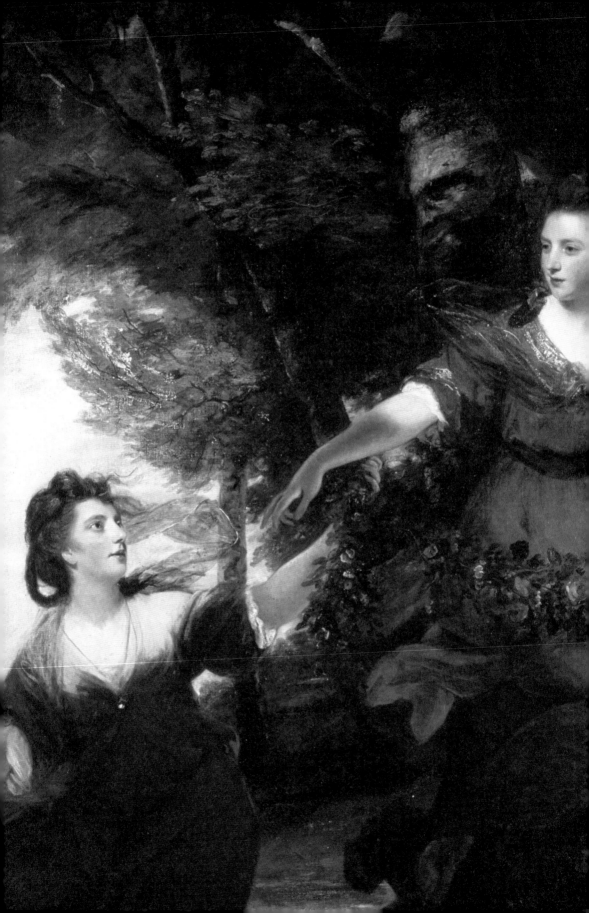

Chapter VI

不一样的西登斯夫人

关键词：英国绘画、庚斯博罗与雷诺兹、
风景与肖像

❶ 英国画坛双璧

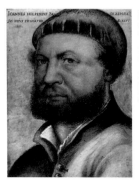

小汉斯·荷尔拜因《自画像》1542 年 23cm×18cm 布面油画

英国都铎王朝（House of Tudor）的亨利八世（Henry Ⅷ，1491—1547，1509—1547 在位）为了追求私生活的"自由"而与罗马教会决裂，1533 年他任命托马斯·克兰麦（Thomas Cranmer，1489—1556）为坎特伯雷大主教（Archbishop of Canterbury），来领导英国教会，也正因如此，英国的绘画从中世纪的宗教雕刻、手抄本以及祭坛画开始转向了

世俗肖像，起决定性作用的是德国画家小汉斯·荷尔拜因（Hans Holbein the Younger，约1497—1543），他来到英国后为亨利八世和他的几任妻子都画过肖像，引领了肖像画的潮流。

小汉斯·荷尔拜因《两个使节》1533 年 207cm×209.5cm 布面油画

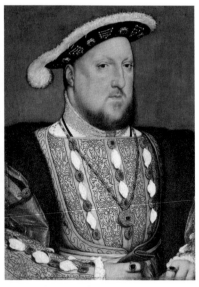

小汉斯·荷尔拜因《亨利八世肖像》1535 年 28cm×20cm 布面油画

大约百年后，安东尼·凡·代克（Anthony van Dyck，1599—1641）——这位彼得·保罗·鲁本斯（Peter Paul Rubens，1577—1640，17 世纪佛兰德斯画家，擅长宗教与神话题材，是巴洛克艺术的代表人物）最得意的弟子，于 1632 年成为查理一世（Charles I，1600—1649，1625—1649 在位）的宫廷画家，他创作的肖像将过往的形象表现得非常具

凡·代克《自画像》约1614年 28cm×20cm 布面油画

凡·代克《英王查尔斯一世》约1636年
尺寸不详 布面油画

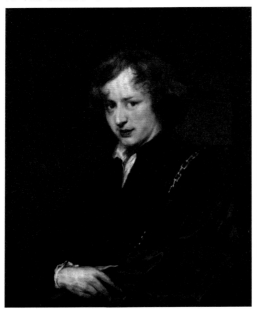
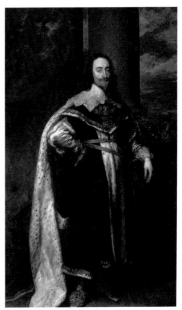

有权威性，"将英国艺术拖进巴洛克时代"，并影响了之后的肖像画风格。

直到18世纪上半叶，英国绘画才逐渐从"外国人"的影响中脱离出来，开始忠实反映英国人的现实生活和情感，这其中就以乔舒亚·雷诺兹(Joshua Reynolds，1723—1792）和托马斯·庚斯博罗（Thomas Gainsborough，1727—1788）最为著名。

雷诺兹和庚斯博罗是18世纪英国同时代的两位绘画大师，他们是竞争者，经常会被邀请为同一位模特作画，人们经常将两人相提并论，两人相互嫉妒、误解，直至暮年才选择和解，这样的曲折关系贯穿了两人辉煌的一生。

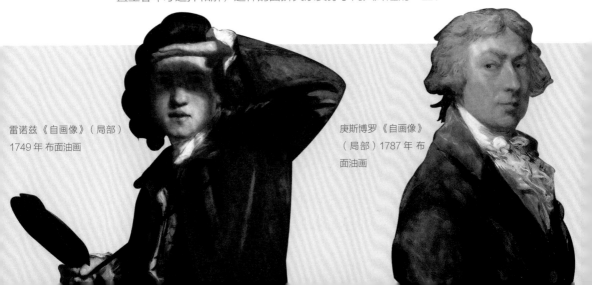

雷诺兹《自画像》（局部）
1749年 布面油画

庚斯博罗《自画像》
（局部）1787年 布
面油画

雷诺兹出生于英国德文郡（Devon）的普伦普顿（Plympton），这里离著名军港普利茅斯（Plymouth）不远。雷诺兹的父亲是一位牧师，他从小天资聪颖，画画之余又注重理论学习，在 8 岁时，他就已经读完了耶稣会（The Society of Jesus）教士的《画论》和理查德森的《画理》，这也为雷诺兹之后研究绘画理论打下了基础。

18 岁时，他师从一位凡·代克的徒孙，但因与老师心生嫌隙而作为一名肖像画家返回家乡。1744 年底，他来到伦敦学习绘画，这时的雷诺兹已经是一位成熟的画家了，所创作的作品已经有了后来"宏大风格"(the Grand Style) 的特点。1750 年初，年轻的雷诺兹跟随一位赏识他的英国海军高级军官来到了意大利，在此他贪婪地学习着文艺复兴的诸多先贤的作品来滋养自己。

在日记中，雷诺兹毫不掩饰对威尼斯画派（The Venician School）用色的喜爱。他在欣赏威尼斯画派画家丁托莱托（Tintoretto，1518—1594）的《圣马可的遗体的发现》时他写道："规律是画建筑物时，画好了蓝色的底子之后，如果要使它发光，必得要在白色中渗入多量的油。"在欣赏提香的《圣母

丁托莱托　《圣马可的遗体的发现》1562—1566 年 尺寸不详 布面油画

提香　《圣母的神殿奉献》1539 年 345cm×775cm 布面油画

雷诺兹《柯克班夫人和她的三个儿子》1773年 141.5cm×113cm 布面油画

的神殿奉献》时，他又写道："规律是在淡色的底子上画一个明快的脸容，加上深色的头发和强烈的调子，必然能获得美妙的结果。"

庚斯博罗则出生于英国萨福克郡（Suffolk）的萨德伯里（Sudbury），家里从事贩布的生意，他的母亲是一位静物画家，因此他从小就接受了很好的艺术教育。在他小时候，有一次家中遭窃，

庚斯博罗凭借记忆将其中一人的相貌画出，警察最后凭借其画像将窃贼抓住。

　　凭借极高的艺术天赋，家里送庚斯博罗去伦敦学习绘画，他辗转投入英国风俗画奠基人威廉·荷加斯（William Hogarth，1697—1764）的门下。1746 年，庚斯博罗迎娶了贵族出身的玛格丽特·布赖（Margaret Burr）为妻，这期间庚斯博罗的风景画颇受欢迎，而妻子也为他带来了丰厚的嫁妆，一家人生活富足。

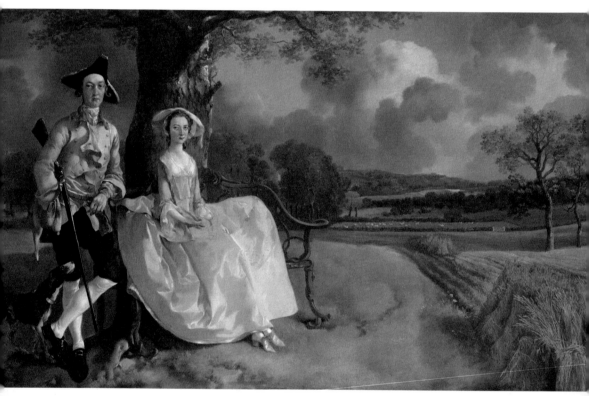

庚斯博罗《安德鲁斯夫妇像》1750 年 70cm×120cm 布面油画

　　《安德鲁斯夫妇像》是庚斯博罗在这一时期的典型代表作品，画中他将人物肖像和英国乡间风景完美地融合在了一起。年轻的夫妇在一棵树下休息，安德鲁斯先生头戴三角帽，一只猎犬在他的脚边，他的胳膊夹着一支长管猎枪，正倚在铁椅旁，而安德鲁斯太太穿着华丽的长裙，面似不悦地坐在铁椅上，与整个行猎环境极为不符。这可能是先画了人物之后又选择了特定背景的缘故，背景是英国常见的乡村田野，远处有成片的橡树林，旁边是一块成熟的麦田，天空中的云彩似乎多了一些。这幅画实际并没有完成，安德鲁斯太太的手中所拿之物并没有画完，根据画面痕迹推测，可能是类似山鸡的猎物。

② 针锋相对

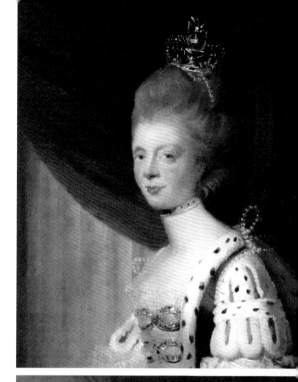

实际上，雷诺兹和庚斯博罗的绘画风格有相似之处，但艺术主张却有所不同。

在英王乔治三世(George III，1738—1820，1760—1820 在位)的庇护之下，雷诺兹和庚斯博罗都得以大展宏图，创作了非常多的人物肖像画。伦敦的上层人士也都热衷于让两位大师画像，他们俩的服务对象包括英王乔治三世、王后夏洛特(Sophie Charlotte，1744—1818)以及诸多贵族等。如果只看画面，其实两人的作品有许多相似之处，但他们之间的差别是不同的创作方式以及审美倾向。雷诺兹偏爱古典主义的理性与传统，倡导宏大的历史风格，将贵族们与历史神话相结合；而庚斯博罗则钟情于自然，更是将其与人物相结合，画风更加活泼，创作上类似英国洛可可风格的肖像画。

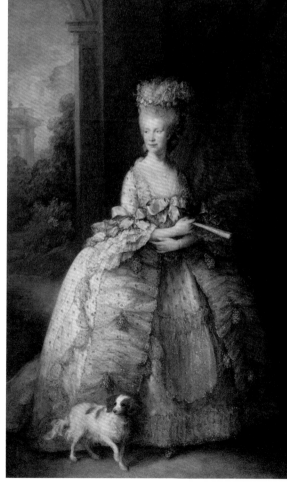

（上）雷诺兹《王后夏洛特肖像》年代不详 84cm×64cm 布面油画

（下）庚斯博罗《王后夏洛特肖像》1781 年 尺寸不详 布面油画

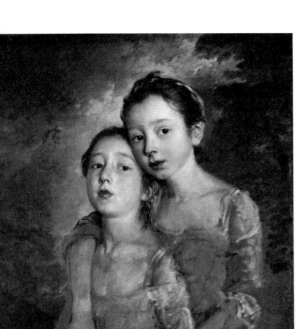

庚斯博罗 《艺术家的女儿与猫的肖像》 1760—1761年 75.6cm×63cm 布面油画

庚斯博罗 《追逐蝴蝶的画家女儿》 约1752年 115cm×105cm 布面油画

1752年，庚斯博罗将家搬到了伊普斯威奇（Ipswich），七年后又将家迁至萨默塞特郡（Somerset）的巴斯（Bath）。巴斯是当时著名的疗养胜地，在这里，他学习了凡·代克的肖像画技巧，也为来此疗养的贵族名流们绘制肖像画。他在这一时期绘制的《艺术家的女儿与猫的肖像》足以看出他更注重画中情感的流露。这幅画比起端庄的人物肖像显得格外随意，如果说之前的那些肖像是精心打扮过的"摆拍"，那么这幅画显然是一张记录日常生活的"抓拍"。两个女孩随意地搂在一起，显得非常亲昵，画面的背景被处理得非常浪漫，仿佛是天边的晚霞般富有诗意，两姐妹面容稚嫩，看向观众，眼神中充满纯真，可见，当时庚斯博罗是非常享受这样温馨的家庭氛围的。

另一幅画中，两个女孩正在乡间小路上抓一只蝴蝶，妹妹身体微微前倾，神

情专注地盯着蝴蝶，姐姐也盯着蝴蝶，右手紧紧拉着妹妹，画面可爱且充满童趣。

　　很快，庚斯博罗就成了当地有名的肖像画家，来订制的人数之多以至于庚斯博罗不得不躲着主顾们。比起雷诺兹，庚斯博罗更像一个纯粹的艺术家。除了绘画外，庚斯博罗还喜爱音乐，他甚至因为喜爱一位牧笛表演者而将女儿嫁给了他，然而这位随性的艺术家的名声也只是在郡内，尚未在全国范围内产生较大的影响力。

庚斯博罗《艺术家女儿们的肖像》1763—1764 年 127.3cm×101.7cm 布面油画

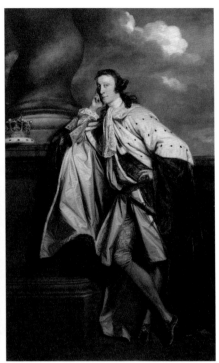

雷诺兹《伊丽莎白·英格拉姆小姐》1757 年 雷诺兹《詹姆斯·梅特兰—劳德代尔伯爵七世》
128.2cm×102.5cm 布面油画 1760 年 尺寸不详 布面油画

与此同时，1753 年，30 岁的雷诺兹回到英国并定居伦敦，他深谙画家之道，以低廉的价格来招揽主顾，这使得他在非常短的时间内就闻名于伦敦街头，肖像画订单数不胜数，待取得了市场支配地位后他便开始提高价格。有很多画实际是助手的代笔，只有画头部的时候雷诺兹才亲自动手。例如《伊丽莎白·英格拉姆小姐》《詹姆斯·梅特兰—劳德代尔伯爵七世》这两幅肖像作品，可以明显感觉到雷诺兹返英初期的绘画风格：扎实的纪念碑式人物造型和背景中的柱式给人以庄严的感觉，而且由于他在绘画理论方面的研究，他成了英国美术理论界的权威人物。

1760 年，雷诺兹依靠自己在绘画实践和理论上的建树，创办了英国艺术家协会，并依照法国沙龙模式组织艺术展览，每两年举办一次。此时的庚斯博罗也开始将自己的肖像作品送到伦敦参展，众人惊叹这位画家竟然不为人知，这次的展览为庚斯

博罗扩大影响力打下了基础，请他画像的人接踵而至，门庭若市之状不亚于雷诺兹，不过庚斯博罗更醉心于风景画，但那时的风景画还不算主流，他的风景画并没有引起什么波澜。

庚斯博罗《河边风景》1768—1770 年 119cm×168cm 布面油画

1768 年，雷诺兹又创办了英国皇家艺术研究院（Royal Academy of Arts），并担任了首任院长，这是一种英国式或者说雷诺兹式的美术学院，学院倡导雷诺兹对于艺术的追求——庄严与崇高。庚斯博罗也于翌年成为皇家美术学院的创始人之一，从 1769 年至 1773 年间，庚斯博罗每年都向皇家艺术学院递交作品参加展览。而雷诺兹也成了当时英国的绘画领袖，他的影响力无与伦比。1769 年他被英国国王封为爵士，这是英国历史上第一个被授予贵族头衔的艺术家，可以说

雷诺兹达到了那个时代艺术家所能到达的最高点，他在绘画之余还著书立说，并善于演讲，相比之下，庚斯博罗则穷于辞令只倾心于作画。

同行多冤家，艺术主张相左更是让两人一度站到了对立面。一次，庚斯博罗听说雷诺兹在皇家美术学院上课时告诫学生蓝色不能用到画面中间的主要位置上，雷诺兹说："要在一幅画中获得美满的效果，光的部分当永远敷用热色，黄、红或带黄色的白；反之，蓝、灰、绿，永不能当作光明。它们只能用以烘托热色，唯有在这烘托的作用上方能用到冷色。"为了表现对这种规制的藐视，庚斯博罗创作了大量使用蓝色为主色的作品，最著名的就是《蓝衣少年》。

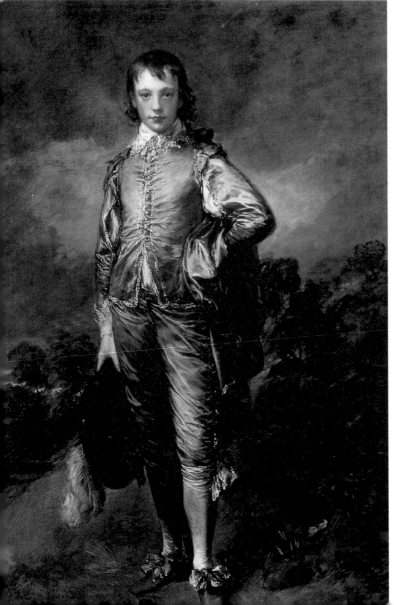

画中是一个身穿贵族服装的少年，据说是一位大工厂主的儿子。庚斯博罗的笔法非常放松，衣服蓝色的基调中带有些许闪烁的暖色，以表现蓝色绸缎上活泼跳跃的高光，冷色和暖色形成的对比更显衣料的光彩夺目。这虽然是庚斯博罗跟雷诺兹的置气之作，但正凸显出二人截然不同的对待艺术的态度。雷诺兹当时所说的也只是忧虑学生不能将蓝色运用好而在课堂的告诫之语，毕竟雷诺兹之前也画过以蓝色调子为主的肖像画作品，但两人同为肖像画家，也许暗自常常想一较高下。

庚斯博罗 《蓝衣少年》约1770 年
178cm×123cm 布面油画

❸ 冰释前嫌

　　1774 年，雷诺兹创作了其著名的代表作《蒙哥马利爵士的女儿们扮演三女神》。这幅画是画面中间那位少女的未婚夫专门定制的，这幅画将雷诺兹高雅的艺术主张发挥得淋漓尽致。画中的三位少女是姐妹，他们的父亲是爱尔兰贵族，雷诺兹让三人穿着神话的服装扮演成古希腊女祭司的模样，她们收集鲜花来装饰婚姻女神的雕像，雷诺兹用古代神话来表现当时的人物，这受到贵族们的热烈欢迎，诗意的处理让肖像画显得更加具有可读的意味。

雷诺兹《蒙哥马利爵士的女儿们扮演三女神》（局部）约 1774 年 布面油画

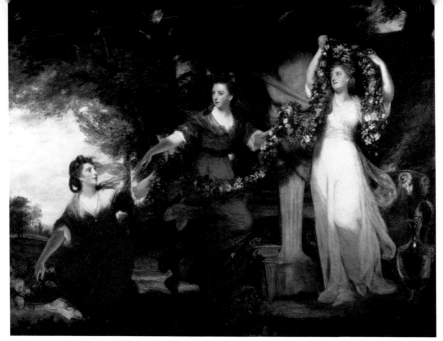

雷诺兹《蒙哥马利爵士的女儿们扮演三女神》约1774 年 233.7cm×290.8cm 布面油画

　　同年，庚斯博罗一家搬往伦敦，住在贝尔梅尔街，这里是邻近圣詹姆士宫、政府和陆军部的伦敦中心地带，同时也是伦敦最高档的街区。

　　来到伦敦的庚斯博罗再次送画到皇家艺术学院参加展览，他常常接订单接到手软，连英王乔治三世都米找他画像，他绘制了英王和王后的肖像，收到了颇为可观的报酬，这对雷诺兹来说确实是个威胁。不过此时，庚斯博罗比较有名的作品还要数他为贵族和上层人士的夫人们绘制的肖像画。

庚斯博罗《德文郡公爵夫人》约1783 年
235.1cm×146.5cm 布面油画

庚斯博罗《罗宾逊夫人》1781—1782 年
234cm×153cm 布面油画

　　《谢里丹夫人》就是这个时期的代表作品。当时谢里丹夫人的经济状况不太好，庚斯博罗敏锐地察觉到了这一点。画中摇曳的树木和夕阳带着一股惨淡的忧伤，谢里丹夫人穿着朴素，面部表情也略显伤感，背景被画家安排在了英国乡间。这种以真实风光为背景的全身肖像画引起了一定的关注，后来很多画家也开始模仿。

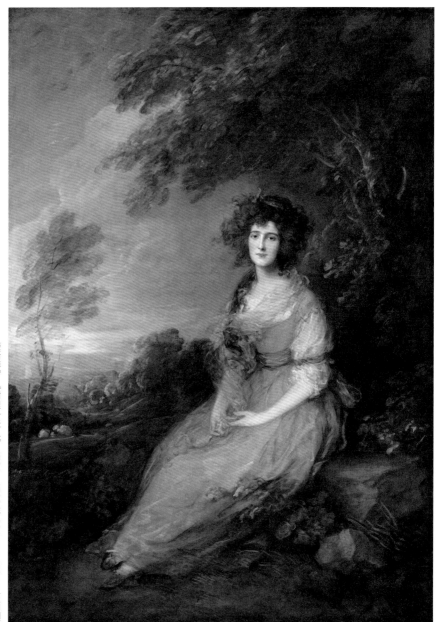

庚斯博罗　《谢里丹夫人》　1781—1782 年 234cm×153cm 布面油画

雷诺兹《弗朗西斯芬奇夫人》1782 年
142.1cm×113.3cm 布面油画

雷诺兹《乔治·库西马克上校》1782 年
238.1cm×145.4cm 布面油画

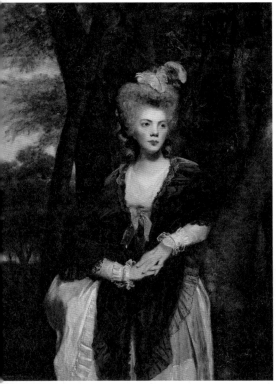

　　1781 年，雷诺兹前往荷兰等地去参观和学习鲁本斯的作品，一个半月之后雷诺兹回到英国，绘画中开始带有一定的自然主义倾向。在 1882 年雷诺兹所创作的《弗朗西斯芬奇夫人》《乔治·库西马克上校》中均可以看到这种倾向。他已经开始将人物放置于真实的场景之中，较之往昔宏大的神话或历史场景，画面显得自然和谐，这也可能是面对日益受到欢迎的庚斯博罗风格的妥协，抑或借鉴。

　　1784 年，庚斯博罗又和皇家美术学院闹翻了，这次是因为借口对自己画作陈列的位置不满意而撤回了作品，真正的原因还是因为对雷诺兹不满，毕竟雷诺兹在皇家美术学院的主导地位是不可撼动的。同年，雷诺兹成为英国宫廷中的首席画师，甚至远在俄罗斯的叶卡捷琳娜二世（Catherine II，1729—1796，1762—1796 在位）都委托他作画。

　　而将这两位画家紧密联系在一起的是一位当时著名的女演员——西登斯夫人——雷诺兹和庚斯博罗都曾画过她。1784 年完成的《装扮成悲剧女神的西登斯夫人像》还是以雷诺兹的"历史画"而设计的，雷诺兹请西登斯夫人扮作悲剧女神墨尔波墨涅 (Melpomene)，作为演员的西登斯夫人很快进入状态，她身穿深色长袍，端坐在宝座上，由于座位很高，

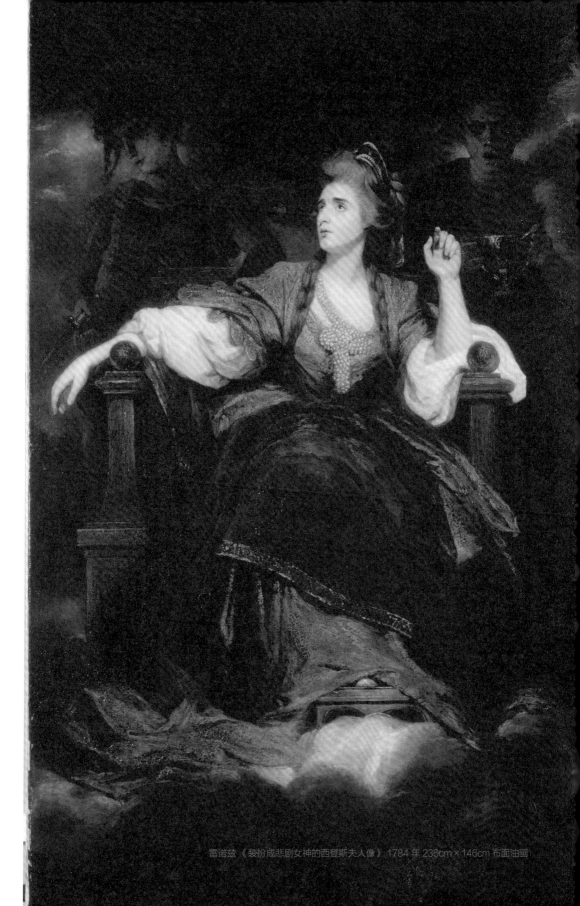
雷诺兹 《装扮成悲剧女神的西登斯夫人像》 1784 年 236cm×146cm 布面油画

所以整幅画也采用仰视角度，宝座下全是空气，仿佛端坐在云端之上。西登斯夫人转头微微仰望，呈若有所思的神态，背景中还有两个神话人物，一人手持毒药，另一人则手持利剑，夫人的姿势如此庄严典雅，完全就是女神的形象。

　　庚斯博罗于 1785 年也为西登斯夫人画了一幅肖像，很显然这是和雷诺兹的较量。《萨拉·西登斯夫人像》中的夫人身穿鲜艳时髦的蓝绸连衣裙，与背景的红色绸布形成了鲜明的对比，手中是皮毛披肩，悠然自得地坐着，庚斯博罗画中的夫人则更具有鲜活的生气，西登斯夫人也更倾向于庚斯博罗的作品。

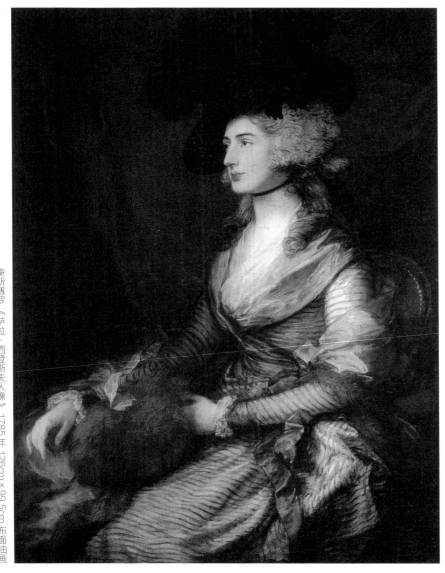

庚斯博罗　《萨拉·西登斯夫人像》1785 年 126cm×99.5cm 布面油画

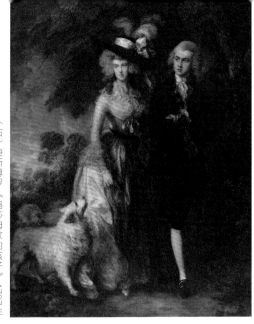

（右）庚斯博罗《玛莎姆家的孩子》1787 年 242.9cm×181.9cm 布面油画

（左）庚斯博罗《威廉·哈莱特夫人》约1786 年 266.3cm×179.1cm 布面油画

其实雷诺兹和庚斯博罗对彼此都是怀有敬意的。1788 年 7 月，61 岁的庚斯博罗身患癌症，病入膏肓的他写了一封信给雷诺兹："亲爱的乔舒亚爵士……在垂死了六个月后，我写了一些怕你不会读的东西……我最后拜托您来我这里，看看我的画，以及给予我跟您谈话的荣幸。我能真心真意地说，我一直佩服您，而且真诚地爱着您。"雷诺兹欣然前往，庚斯博罗在会面时请雷诺兹鉴赏自己的作品，一个月后庚斯博罗逝世，两位争斗半生的伟大画家就这样和解了。当雷诺兹谈起这次见面

庚斯博罗给雷诺兹的信件

时，说："如果在我们之间有过任何一点点的嫉妒，在我们最后彼此面对的真诚时刻里，也被忘怀了。"在之后的一次皇家美术学院的演讲中，雷诺兹将庚斯博罗的作品推崇至极，以此来作为对庚斯博罗的悼念。1790 年，雷诺兹卸任皇家美术学院院长之职，于两年后逝世。雷诺兹渊博的知识与苦心的经营让他成了一位世俗意义上功名无以复加的成功画家，而庚斯博罗更像是一位凭直觉的画家，用自己的心灵和眼睛来画出那美丽的色彩与形象。

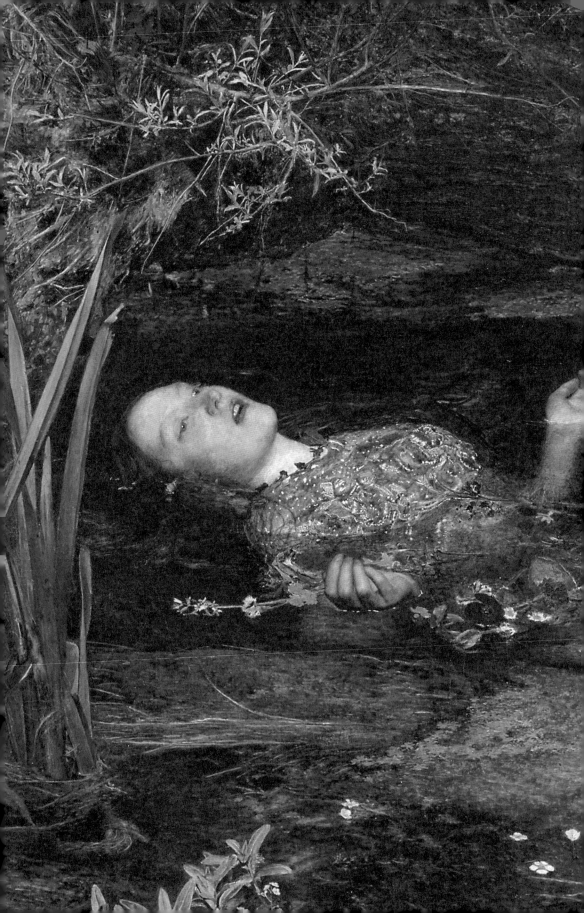

Chapter VII

回归自然的奥菲莉亚

关键词：拉斐尔前派、罗塞蒂、西达尔、
自然主义倾向

① 美术学院里的兄弟会

19 世纪中叶前后的英国历史画因威廉·布莱克（William Blake，1757—1827）的逝去而陷入了低潮。

比起画家，威廉·布莱克更为人熟知的身份是诗人，他没有受过正统的学院教育，却表露出非凡的艺术天分。他的诗歌作品神秘而充满宗教意味，在当时并不被理解，直到 19 世纪中期，著名诗人叶芝整理了他的诗集，布莱克才被重新认识。和他的诗歌一样，布莱克的

威廉·布莱克《自画像》

画作也充满了神秘的精神启示，多为历史题材和圣经故事，带有强烈的宗教意味和神秘色彩，他的想象奇幻，崇拜古希腊艺术，学习哥特风艺术形式，画作中大多是如鬼魅幻象般的变形的形象，他也借绘画对英国当时的现实进行犀利的批判。

威廉·布莱克《约伯一家》年代不详 尺寸不详 插画

威廉·布莱克 书籍封面插图

在英国浪漫主义传统的熏陶下，英国皇家美术学院中的一些学生要求恢复英国历史画的传统。英国批评家约翰·拉斯金（John Ruskin，1819—1900）对当时绘画套路的描述非常具有代表性："永远是黄牛散落沟涧，白帆驶于风暴，柠檬切片置于盘中，假笑漾于愚蠢的面庞。"他提出艺术应该"回到自然中去"，这个口号显然更符合年轻学生的口味。

罗塞蒂《自画像》　　　　　　亨特《自画像》　　　　　　米莱斯《自画像》

在 1848 年 9 月，这些美术学院的年轻艺术家聚集在约翰·埃弗里特·米莱斯（John Everett Millais，1829—1896）的家中，其他两位是他的同学但丁·加百利·罗塞蒂（Dante Gabriel Rossetti，1828—1882）和好友威廉·霍尔曼·亨特（William Holman Hunt，1827—1910），他们称呼自己的小组织为拉斐尔前派兄弟会（Pre-Raphaelite Brotherhood），一般称其为拉斐尔前派，后来还有一些人陆续加入。

拉斐尔前派认为现在的艺术创作带有过多的人工痕迹，审美倾向不够真实，因此，他们希望以拉斐尔之前的艺术创作为师，回到拉斐尔之前的时代，回到早期文艺复兴那种偏向自然主义的风格，来表现自己真实的审美情感和艺术观念，尤其反对皇家美术学院所倚重的拉斐尔的艺术风格，因为那会束缚年轻人的创造性。他们张扬自信，对英国的绘画权威嗤之以鼻，甚至还给皇家美术学院的创始人、首任院长乔舒亚·雷诺兹起戏谑的外号。

拉斐尔前派成立时的宗旨：

● 要表达正直的立意；

● 为了学习表达立意的方法，要深切观察自然；

● 不要因循守旧的东西、自我的东西和学来的东西；

● 要用真心和真挚的感情去感受过去的艺术；

● 最重要的是创作出优秀作品。

这三人中亨特最为年长，他出身一般却热爱绘画，于1844年考入皇家美术学院；

其次是罗塞蒂，他的父亲是来英避难的意大利烧炭党（19世纪前期意大利民族主义政党）人，来英后在伦敦大学国王学

米莱斯《玛丽安娜》1851年 59.7cm×49.5cm 布面油画

院（King's College London）专门从事研究但丁（Dante Alighieri，1265—1321）的工作，罗塞蒂全名中的但丁就是由此而来。他们家是书香门第，全家不是从事文学就是从事绘画。

年纪最小的是米莱斯，他从很小的时候就展现出过人的天分，他的母亲专门搬家来到伦敦供他进入皇家美术学院学习，米莱斯11岁的时候就考入了皇家美术学院，出色的天赋让他在学院里屡屡获奖。

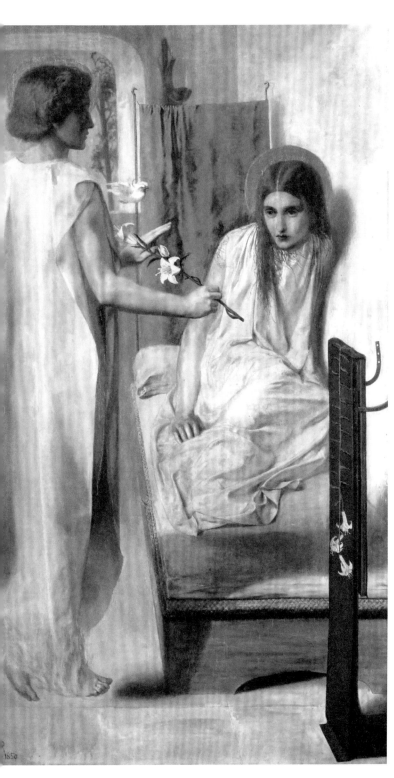

拉斐尔前派三位成员约定在自己的画作中以"PRB"为署名，这正是拉斐尔前派兄弟会的首字母缩写。拉斐尔前派绘画的选题大部分都出自《圣经》或者戏剧故事，带有强烈的道德意义。在 1849 年伦敦的各类展览上，这些画作上的神秘签名引起了人们的注意，尤其是罗塞蒂的油画，画中明显在追溯文艺复兴前朴素而神秘的宗教艺术，例如罗塞蒂创作的《圣母领报》。

罗塞蒂《圣母领报》1849 年
724cm×419cm 布面油画
画中的模特是罗塞蒂的妹妹克里斯蒂娜，她是一位诗人。

这是最常见的宗教绘画题材之一，但罗塞蒂没有落入俗套，而是用新鲜的眼光来审视这个古老的故事。据说圣母的模特是画家的妹妹——诗人克里斯蒂娜·吉奥尔吉娜·罗塞蒂（Christina Georgina Rossetti，1830—1894），大天使加百列（刚好与画家同名）手持百合花来到圣母面前。

按照西方图像学的表现方法，圣母一般都是身穿红衣蓝袍的，但罗塞蒂一反常态，将圣母画成身穿白衣，只有床头床尾的蓝色和红色织物提醒着观者，这位白衣女子其实是圣母。

<div style="writing-mode: vertical-rl">罗塞蒂　《圣母领报》（局部）</div>

她蜷缩在床上倚在墙边，似乎对这位到访的陌生人十分抗拒，眼神中更显示出一丝迷茫和害怕之情，仿佛大天使带来的消息并没有令少女振奋，这其实才更符合突然得知自己怀孕的懵懂少女的心境。

② 拉斐尔前派的宠儿

拉斐尔前派用写实的风格来描绘神话和宗教人物引来了很大的争议，尤其是皇家美术学院更是恼火，人们也无法接受画家用如此贴近现实的细节把圣人还原成痛苦、肮脏且令人生厌的样子。

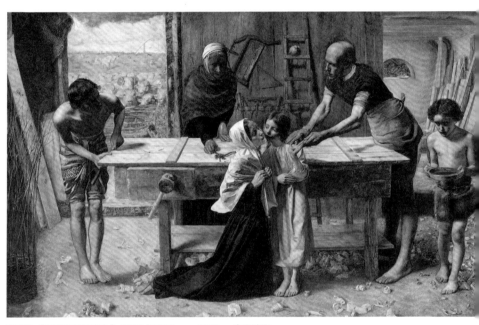

米莱斯《基督在父母家中》 1849 年 864cm×1397cm 布面油画

米莱斯刻画的《基督在父母家中》的人物形象显得十分离经叛道：画面中央的白衣男孩是幼年基督，他的手受了伤，于是他娇气地向母亲展示自己的伤口，而他的养父圣约瑟也心疼地拉着他的手。站在右侧端着盆子的是基督的表哥圣约翰，他正斜眼看着自己"做作"的表弟。故事发生在一间木工作坊中，这正是耶稣基督的诞生地，而他手上的伤口也暗示了未来被钉上十字架的命运。

但在当时，这幅力求真实的画作受到了诸多非议。大文豪狄更斯（Charles Dickens，1812—1870）评价米莱斯的《基督在父母家中》时说道："你看到一间木工坊里，最显著的位置是一个丑陋、歪脖、啜泣、红发、穿睡衣的男孩，被他

那贫民窟的玩伴用棍子在手心里戳了个洞，一个双膝跪地的妇人扶着他凝视，她奇丑无比，与周围的人形成鲜明对比，如同一只身处最下等的法国夜总会或英国最低贱的杜松子酒窖里的怪物，极尽所能地展现了丑陋，五官、肢体、姿态，尽览无遗。"

　　与此同时，他们也经常寻找美丽的女孩作为历史画中的模特。一天，拉斐尔前派中的沃尔特·豪厄尔·德夫雷尔（Walter Howell Deverell,1827—1854）找来了一位漂亮的模特，这引起了大家的注意，这位美丽的女孩就是在拉斐尔前派作品中经常出现的红发女子伊丽莎白·西达尔 (Elizabeth Siddal，1829—1862)。

德夫雷尔《第十二夜》1850 年 102cm×133cm 布面油画

德夫雷尔将西达尔带到画室的时候向"兄弟"们宣称："你们准猜不到我发现了一位怎样美丽无比的女士……她宛如女王，身材极其高挑。"西达尔出生于工人家庭，在一家女帽店做工。她有着红色的长发、雪白的肤色和蓝绿色的双眸。

德夫雷尔请西达尔作为自己作品《第十二夜》中的模特，这是威廉·莎士比亚（William Shakespeare，1564—1616）创作的戏剧，画中表现的是《第十二夜》中第二幕第四场的一个场景：公爵在

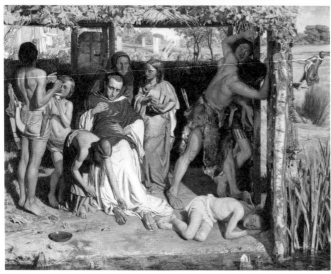

亨特《英国家庭庇护一个基督教传教士》1850 年 111cm×141cm 布面油画

罗塞蒂 《西达尔肖像》 1850—1865 年 33cm×24cm 水彩

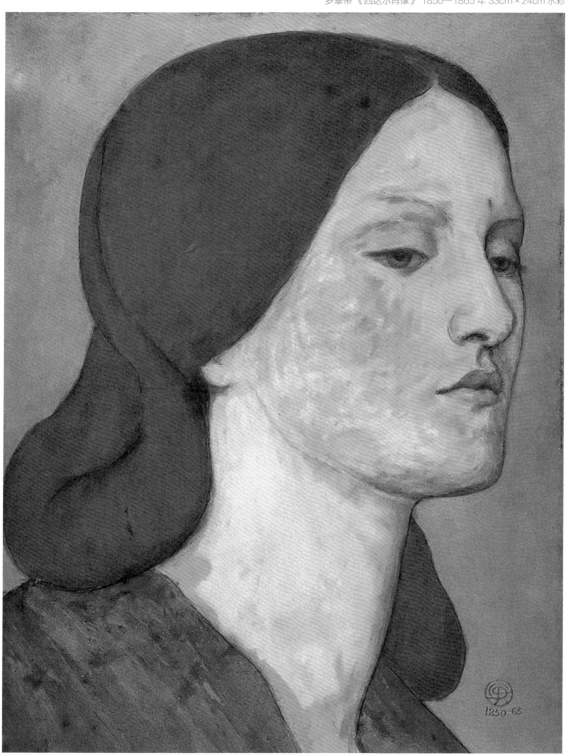

追求奥利维娅，同时找来小丑唱歌消遣，画中以手支头的男子就是公爵，模特的原型即画家本人，而左边看着公爵的就是以西达尔为模特的薇奥拉，右侧的小丑则以罗塞蒂为模特。

美丽的女模特总是稀缺资源，很快拉斐尔前派的诸"兄弟"们都来找西达尔当自己的模特进行创作。亨特在《英国家庭庇护一个基督教传教士》中将西达尔塑造成了一位罗马时期的英国少女，她的家庭正在隐藏一位基督教的传教士。这幅画的构图呈一字排开，如浮雕一般将人物都细致地罗列出来。传教士非常虚弱，少女手里端着盛水的容器想给传教士喝水，传教士身后的蓝衣女子则在侧耳倾听外面的动静，两位男子正透过右侧的门缝向外张望，可以看到外面有一位传教士已经被人抓住。画面制造了极强的紧张感，同时环境塑造颇为真实，让观众产生亲近感，仿佛置身画面之中。

亨特《瓦伦汀从普罗丢斯那里救下西尔维亚》1851 年 尺寸不详 布面油画

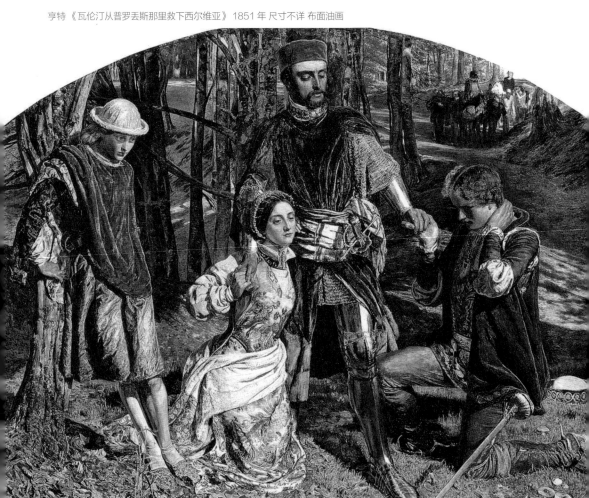

　　《瓦伦汀从普罗丢斯那里救下西尔维亚》则是亨特以西达尔为模特的另一幅作品，故事取自莎士比亚的早期喜剧作品《维洛那二绅士》。这幅画中，人物同样一字排开，画中身穿白裙的就是由西达尔扮演的西尔维亚，画中模特所穿的服饰都是亨特亲手缝制的，取景则是在伦敦某个公园。拉斐尔前派的拥趸、艺术评论家拉斯金评论道："完美的真实、力量和完成，可以比作一个瞬间，一个有着……天鹅绒和瓦伦汀的链子铠甲的瞬间。"

　　而拉斐尔前派最著名的作品莫过于米莱斯的《奥菲莉亚》。奥菲莉亚是莎士比亚悲剧《哈姆雷特》中的角色，她是王子哈姆雷特的恋人，但被复仇蒙蔽了双眼的王子哈姆雷特只是将奥菲莉亚当成复仇计划的一部分，她无法接受自己深爱的人杀了她的父亲的残酷事实，在被恋人抛弃和父亲的死的双重打击下，她失足跌入水中而溺亡。

延伸阅读
请扫二维码

米莱斯《奥菲莉亚》1851 年 76.2cm×111.8cm 布面油画

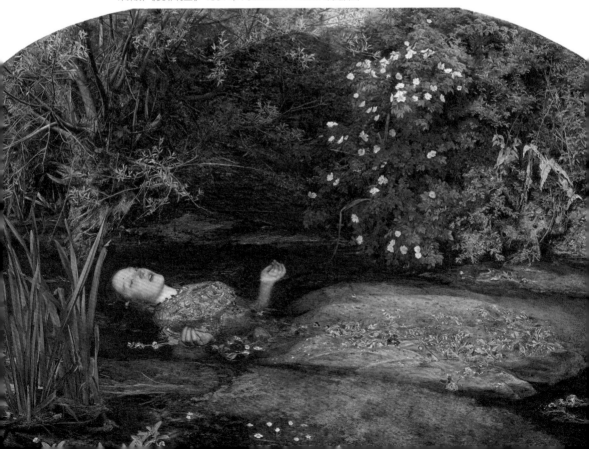

米莱斯在画中选取了戏剧里奥菲莉亚摘花唱歌，缓慢溺入水中的片段。奥菲莉亚仰面漂浮在溪流中，华丽的礼服长裙在水中散开，她嘴唇微张，似乎还在吟唱古老的歌谣，手里虚握着一小束花朵。她周围的景色被画家弱化了，只为了突出她身边逼真的自然环境。画中的位置据考证是距离伦敦很远的泰晤士河的一条支流，当时米莱斯前往位于英国东南部的亨特家中写生，选在这里写生不仅是因为这里远离喧嚣，更重要的是这里有莎士比亚剧中的各种野花。从画中出现的这几十种植物就能看出，拉斐尔前派有着事无巨细的精细的绘画风格和自然主义倾向。而这种对周遭自然环境的细致刻画，很容易让人联想到拉斐尔前派推崇的早期文艺复兴画家波提切利的《春》（《春》也描绘了上百种花卉植物，详见本书 P006—009）。

米莱斯《奥菲莉亚》局部

米莱斯在这里完成了素材的收集，转而去还原环境。他找来西达尔扮成奥菲莉亚，穿着沉重而华美的服饰，在盛满热水的浴缸中躺着，西达尔是个称职的模特，这一躺就是十多个小时。米莱斯完成了他的杰作《奥菲莉亚》，但西达尔也因此得了严重的肺炎，米莱斯支付了一笔可观的费用才了结此事，但西达尔为了缓解病痛不惜吸食鸦片，这让她染上了毒瘾，身体越来越弱。这似乎与画中女主人公奥菲莉亚的悲剧命运遥相呼应，画中也出现了代表死亡的红色罂粟花。

　　这幅画虽然表现的是死亡的场景，但米莱斯高超的绘画技巧和美丽的模特将画面营造得非常唯美，没有一丝恐惧之感。

雷东　《花丛中的奥菲莉亚》　1905—1908 年 64cm×91cm 粉彩画

（右）沃特豪斯　《奥菲莉亚》　1894 年 71cm×119cm 布面油画

（左）沃特豪斯　《奥菲莉亚》　1910 年 61cm×102cm 布面油画

亨特《良心觉醒》1853 年 76.2cm×55.9cm 布面油画

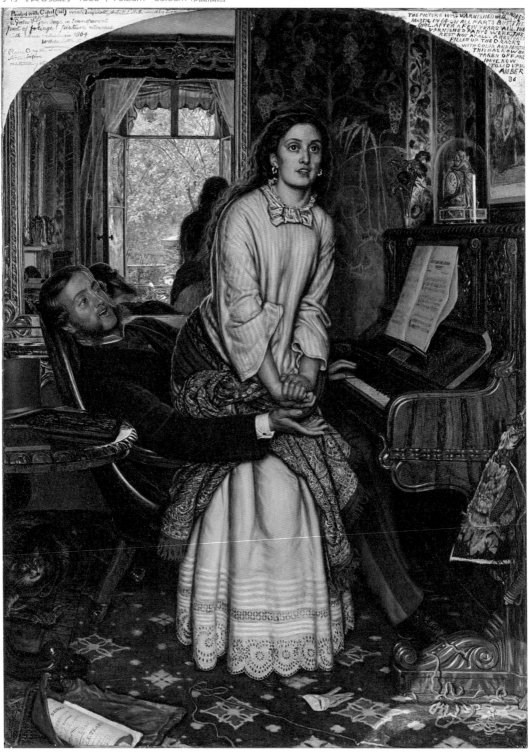

拉斐尔前派的"兄弟"们的情史都非常混乱。亨特有一幅作品叫《良心觉醒》，画的是一名与富人保持不正当关系的女性在看到室外明媚的阳光后，内心深处的良知和自我意识开始觉醒。

亨特《良心觉醒》局部

这幅画中有许多细节，比如画面左下角的猫咪，正抓着一只宠物鸟，而它的眼睛也恶狠狠地望向女子，似乎在暗示女子之于男子的关系就如同被这只猫抓住的鸟一般。此外，画中安排了一面镜子来反射屋外的场景，点明此刻女子充满憧憬的眼神皆是因为看到了窗外富有生机的景色。正如拉斐尔前派一贯的作风一样，这幅画也是极尽所能地表现出屋内的所有陈设，不论是样式精美的壁纸窗框，还是装饰华丽的钟表钢琴，抑或不同质感的服饰，都展现了画家极强的观察力和表现力。

画中的女性模特在现实中已经和亨特谈婚论嫁，结果却被罗塞蒂横插一脚。虽然互撬墙脚的事情时有发生，但这并不影响拉斐尔前派"兄弟"们的情谊，不过在1853年底，有一件事触到了"兄弟"们的底线，那就是米莱斯居然接受了来自皇家美术学院的邀请，成了候选会员，这让"兄弟"们无法接受。屠龙者成了"恶龙"，罗塞蒂在给妹妹的信中说："圆桌骑士和露水一起消失了。"1854年，成立仅7年的拉斐尔前派就此解散了。

西达尔《职员桑德斯》1857年 尺寸不详 布面油画

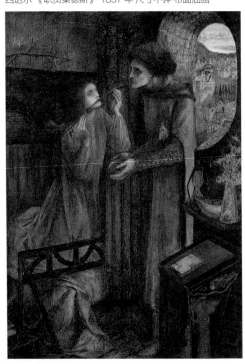

③ "但丁"与"贝雅特丽齐"

早在"兄弟"们争相以西达尔为模特时，罗塞蒂就已先下手为强，和西达尔谈起了恋爱，显然罗塞蒂是非常喜欢西达尔的，从1854年拉斐尔前派散伙之后，他开始教西达尔画画，西达尔模仿罗塞蒂的风格画了很多作品，尤其是一些水彩作品还曾经展出过，拉斐尔前派的贵人拉斯金还资助西达尔进行绘画创作。但当

时，女性画家很难得到应有的认可，西达尔作为唯一的女画家，参加了1857年举行的拉斐尔前派展览。在展览上，著名的美国收藏家、后来的哈佛大学第一位美术教授查尔斯·艾略特·诺顿（Charles Eliot Norton，1827—1908）买下了西达尔的画作。不过罗塞蒂的家庭是不可能接受工人出身的西达尔的，西达尔也厌倦了罗塞蒂搪塞不结婚的借口，再加上之前的病情，她离开伦敦去了一个温泉疗养。之后西达尔进入谢菲尔德艺术学院（Sheffield Institute of Arts）任教，罗塞蒂在伦敦当然也没闲着，他不断找寻新模特进行创作，西达尔终于在1858年忍无可忍地斩断了他们的恋情。

罗塞蒂《西达尔肖像》年代不详 尺寸不详 水彩

罗塞蒂《红心皇后》1860 年 尺寸不详 布面油画

两年后的春天，西达尔的病情恶化，家人辗转通知了罗塞蒂。这位多情的画家带着结婚登记证前来与西达尔结婚，他们在当地的教堂举办了婚礼。这之后二人一同去巴黎度过了甜美的蜜月，西达尔发现自己怀孕了。罗塞蒂在这一时期还创作了《红心皇后》，画中的西达尔微微抬起头，细长白皙的脖颈上挂着一串项链，上面还有一个红心，她的手中拿着紫色的罂粟花，背景则全都是爱心形装饰。1861 年，西达尔产下了一个死婴，这件事彻底击垮了西达尔，她的精神江河日下，一蹶不振。1862 年 2 月 10 日，西达尔趁罗塞蒂去夜校授课时，吞服了超剂量的鸦片酊（有依赖性的止痛药），几位医生一起进行抢救也没有挽救回西达尔的生命。第二天凌晨西达尔去世了，去世时西达尔的身体里还怀有他们的第二个孩子。下葬时，罗塞蒂在妻子的棺木中放进了一首他写的诗作为纪念。

　　1864 年，为纪念亡妻，罗塞蒂创作了《贝娅塔·贝雅特里齐》，贝雅特里齐是但丁的恋人，也是暗喻西达尔和罗塞蒂的关系。画中有一只衔着白色罂粟花的红鸽子，这反常的配色被解读为嘲讽命运的不公。画中的贝雅特里齐，也就是西达尔，眼睛微闭，背景中的日冕仪则指向西达尔死去的时间。罗塞蒂亲自解释过这幅画："她以突然死去进入天国，并坐在俯视全城的天国阳台上发愣的形式出现。你们记得但丁是怎么描述她死后全城的凄切情景吗？所以我要把城市作为背景，并加上彼此投着敌意目光的但丁和爱神的形象。当那只传播死讯的鸟把那枝罂粟花投入贝雅特里齐的手中时，这有多么不幸！她，从她那对深锁的眼眉间可以看出，她已意识到有一个新世界，正如《新生》的结尾中写的："幸福的贝雅特里齐，从此她将永远可以凝视着他的脸了。'"

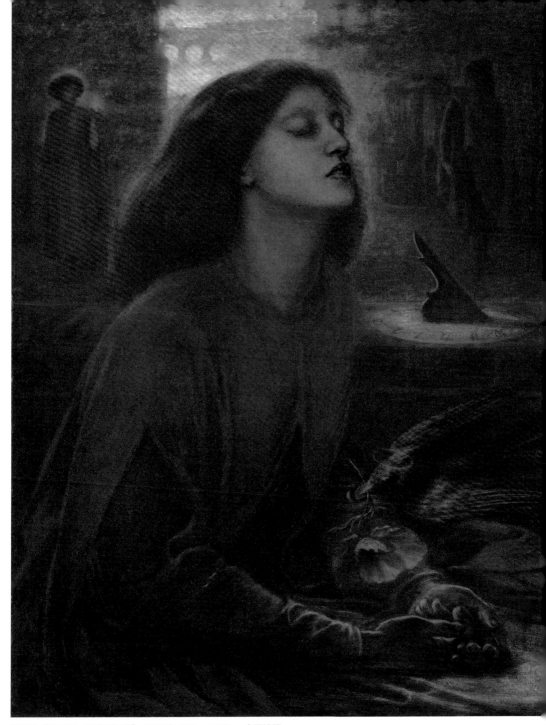

罗塞蒂 《贝娅塔·贝雅特里齐》 1864 年 864cm×66cm 布面油画

　　1869 年，罗塞蒂突然决定开棺取出给妻子的诗，亲近的人当时都认为罗塞蒂的精神已不在正常状态了。开棺时罗塞蒂并不在场，事情则由豪厄尔来操持——将西达尔领进拉斐尔前派的那位画家——他事后夸张地和人讲述着，开棺的时候西达尔仍如生前那样美丽，在火把的映衬下，她那红色的头发反射着耀眼的光。

Chapter VIII

穿金戴银的装饰法则

关键词：维也纳分离派、新艺术运动、
克里姆特

克里姆特 《金鱼》1901—1902 年 181cm×66.5cm 布面油画

❶ 世纪之"吻"

　　19 世纪末至 20 世纪初的奥地利维也纳好似鲜花怒放的奢靡之都，它不仅是奥匈帝国的首都，也是欧洲最重要的城市之一。奥地利的哈布斯堡家族统治着中欧、东欧和南欧的广袤领土，虽然当时的很多工业强国已经实现了民主制，但盘踞于此的帝国依旧由封建阶级统治着。而当时正是新技术革命的时代，没有谁抵挡得了工业化、现代化的脚步，由此产生的新兴中产阶级崇尚自由，希望可以参与到政治当中，取得相应的话语权，而下层市民则泛滥着保守主义思想。此外，这片土地上生活着众多民族，不同的语言、习俗、文化相互碰撞冲击，加之 1848 年欧洲革命的影响，帝国似乎处处暗潮涌动。

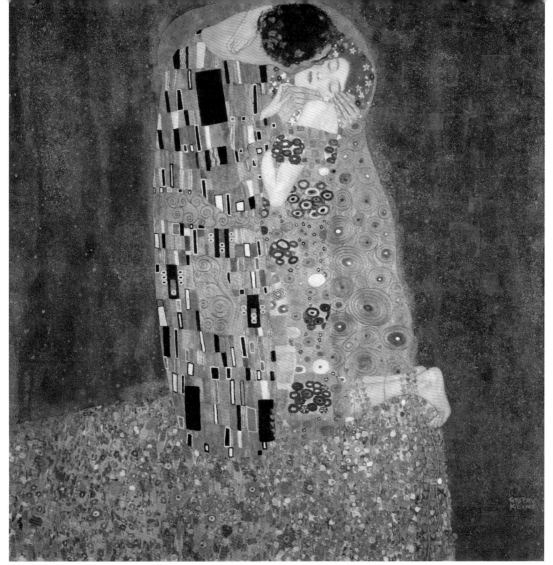

克里姆特 《吻》 1907—1908 年 180cm×180cm 布面油画

如果找一幅画来表现维也纳世纪之交时的复杂气息，古斯塔夫·克里姆特（Gustav Klimt，1862—1918）的《吻》则最为契合：它那华丽繁复的装饰金箔让人联想起中世纪虔诚的《圣经》手抄本，而在鲜花包围下的女子依偎在男人的怀中，则让人们感受到富有激情的生命冲动，平衡的构图中存在着不平衡，像极了帝国的处境。

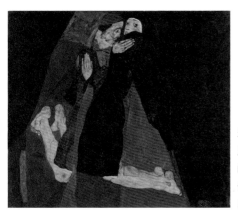

埃贡·席勒 《吻》 1912 年 70cm×80.5cm 布面油画
席勒是克里姆特的学生，在画风上受克里姆特的影响较大。这幅作品在向他的老师致敬，暗色的背景中，男女主人公十分显眼，从衣着上看，似乎是一位红衣主教和修女，但相较克里姆特的《吻》，这幅画中毫无爱意，充斥着紧张的氛围。

古斯塔夫·克里姆特1862年出生于维也纳附近的小镇鲍姆加滕（Baumgarten），他的父亲是一位来自波希米亚（今捷克，当时属奥匈帝国领土）的黄金匠人，克里姆特一家三兄弟从小就表现出了极高的艺术天分。1876年，克里姆特进入维也纳工艺美术学校（Vienna School of Arts and Crafts）学习，这是一所奥地利博物馆附属的学校，克里姆特在这里接受了17年的学院式绘画教学训练，因此克里姆特的早期作品学院派风格十分明显。

克里姆特照片

克里姆特《临终的老人》1900年 30.4cm×44.8cm 布面油画

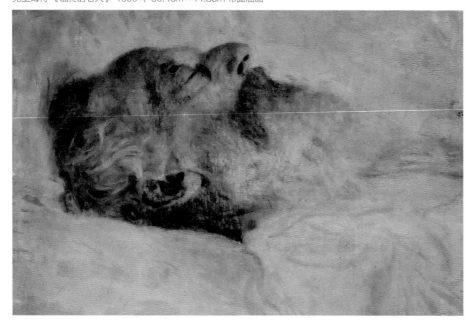

1880 年，克里姆特与随后进入维也纳工艺美术学校学习的亲弟弟恩斯特·克里姆特（Ernst Klimt,1864—1892）以及好友弗朗茨·马什 (Franz Matsch，1861—1942) 创办了一个团体工坊，接受委托定制，共同完成了许多室内壁画作品，其中最有名的是他们为维也纳艺术史博物馆和维也纳宫廷剧院所绘制的壁画。因为为维也纳宫廷剧院绘制壁画，克里姆特还被当时的皇帝弗朗茨·约瑟夫一世（Franz Joseph I，1830—1916，1848—1916在位）授予了一枚奖章。

克里姆特兄弟 《莎士比亚的环球剧场》（局部）1888 年 壁画

克里姆特 《艾米莉·芙洛格的画像》1902 年 181cm×84cm 布面油画

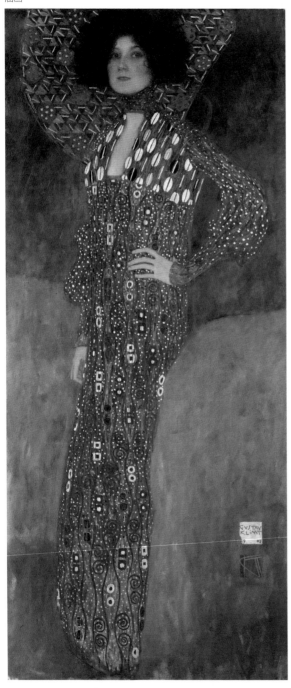

1891 年，克里姆特的弟弟恩斯特结婚了，但不幸的是，婚后第二年他便撒手人寰，克里姆特成了其弟弟女儿的监护人。由于侄女的关系，克里姆特经常出入弟媳家，渐渐对他弟媳的姐姐艾米莉·芙洛格（Emilie Floege，1874—1952)产生了好感。当时艾米莉也只是一个 17 岁的小姑娘，后来她成为一名服装设计师，也是克里姆特生命中重要的红颜知己。1904 年，艾米莉与两个亲姐妹在维也纳开了一家名为"芙洛格姐妹"的服装店，成为引领维也纳潮流的时尚女性。克里姆特为艾米莉设计了 20 多套女装，她则作为模特成为贯穿克里姆特一生的主题。从 1900 年到 1916 年间，他们每年夏天都会去奥地利下阿赫（Unterach）的阿特湖 (Attersee) 度假，克里姆特在这里创作了很多风景画，很多学者都认为《吻》中的男女原型就是克里姆特和艾米莉。

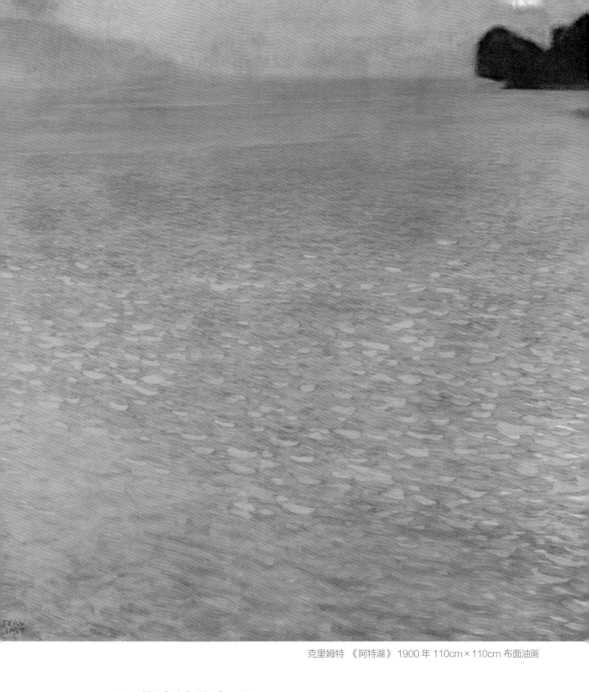

克里姆特 《阿特湖》 1900 年 110cm×110cm 布面油画

② 维也纳分离派

　　1892 年，克里姆特的父亲逝世，接连失去亲人让克里姆特意识到，他必须面对死亡并承担起家庭的重任，很快，他的绘画风格产生了转变。克里姆特受到维也纳大学的委托，开始创作以"哲学""医学"和"法学"为主题的壁画，父亲和弟弟的相继离世给克里姆特带来了对生活的新认识，尤其是对死亡的认识。1897 年

开始，维也纳大学的壁画项目启动，与此同时，克里姆特也在进行着另一件大事——组建维也纳分离派(Vienna Secession）。维也纳分离派是由奥地利的一批艺术家、建筑师和设计师组成的，主要成员有建筑师奥托·瓦格纳（Otto Wagner，1841—1918），设计师约瑟夫·霍夫曼（Josef Hoffmann，1870—1956），建筑师约瑟夫·奥布里奇(Joseph Oblrich，1867—1908），画家科洛曼·莫瑟（Koloman Moser，1867—1918）等，他们在建筑、绘画、设计等诸多方面均有建树，并得到了中上层犹太人的资助，他们声称要与传统决裂，主张一种有别于传统的抽象表现方法，多用线条和几何等简单的形式，克里姆特则是维也纳分离派的第一任主席。

　　19 世纪末到 20 世纪初，在欧洲大陆兴起了一场探索新艺术风格的运动，当时机械化流水线的生产方式颠覆了传统的手工业作坊，人们越发不满于这种"粗制滥造"的工业产品，一批以威廉·莫里斯和约翰·拉斯金为主导的艺术家、设计师和批评家开始寻找新的可能性。这场运动最先发源于英国，称为工艺美术运动，而后扩散至欧洲其他地区和美国。他们主张回归手工业，反对工业化；推崇自然主义的装饰风格，反对维多利亚式的矫揉造作的装饰；强调功能主义。

　　工艺美术运动发展至欧洲大陆后，有许多表现方式，统称为新艺术运动，但总体上都没有突破工艺美术运动的核心。而维也纳分离派就是新艺术运动在奥地利的表现。

　　虽然口号很激烈，但是维也纳分离派的行动却是温和的，甚至得到了官方的认可，皇帝为表支持，还给予了这个小团体经济上的援助。

　　维也纳大学的壁画创作样稿中，《哲学》是最先被创作出来的。画的背景是一个若隐若现却又硕大无朋的斯芬克斯（Sphinx），只有头部是清晰可见的，象征着世界充满了"恐怖和诱惑"，左侧的人们裸身掩面，似乎面对诱惑产生了自卑感，难以承受直面自己的恐惧。这里阐述了一个矛盾，克里姆特既肯定了人的欲望，又不得不承认现实世界中，人的欲望需要得到压制——人在世界面前是渺小的、无能为力的。

克里姆特 《哲学》 1897—1907 年 430cm×300cm 样稿照片

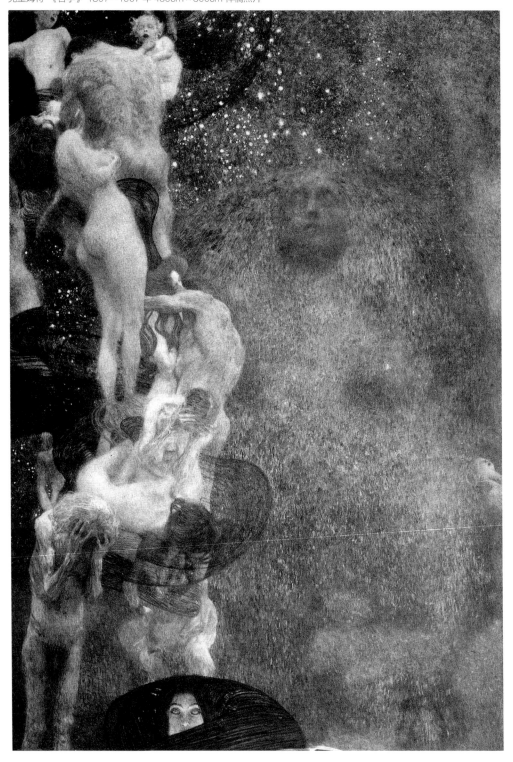

　　并不唯美的人体和令人沮丧的情绪很快引起了轩然大波，八十多位维也纳大学的教授联名反对这幅画，"我们并不反对裸体艺术，也不反对自由艺术，只是反对丑陋的艺术。"最后还是由官方出面，允许克里姆特继续这项工作。

克里姆特《医学》1897—1907 年 430cm×300cm 样稿照片

　　官方的初衷是想建立一种奥地利的"民族艺术"，因此有意扶持维也纳分离派。在随后的《医学》中，克里姆特在画中设计了一位身穿红衣、手持金蛇的女神——海吉娅（Hygieia），她是希腊神话中医神埃斯克莱庇厄斯（Asclepius）的女儿，被视作健康女神，海吉娅经常伴着蛇出现，也被称作饲蛇女神。传说圣蛇舔着伤肢并从患肢的一个伤口滑行过另一个伤口，会有一种神奇的复原力量。在画中，她的身后是一条生命的长河，死神居于其中，它在活人的纠葛间盘旋缠绕。克里姆特想表现一种梦幻之境：人们在这里只能任人摆布，屈从于命运。海吉娅的形象宣告了生与死，医学并不能彻底挽救人的生命。

　　比起前一幅《哲学》，外界对《医学》的批评声更大了，原本支持分离派的政客见风使舵，纷纷与克里姆特撇清关系，甚至趁机提议这些作品应该被送进现代艺术的博物馆展览，建议维也纳美术学院（Academy of Fine Arts Vienna）不要接受克里姆特就任该校教授，这对克里姆特来说真是奇耻大辱。克里姆特沮丧地对一位批评家说："我真想抛开这一妨碍我创作的非理性的东西，我要重新自由，我不要政府的任何帮助，我否定一切！"

克里姆特 《法学》1897—1907 年 430cm×300cm 样稿照片

原本克里姆特准备在《法学》的内容上做一些妥协，公众的反对与官方的甩锅令克里姆特怒火中烧，因此，在《法学》这幅画中，克里姆特采用了更加颠覆传统的做法：这幅画的上半部分是正义三女神，下半部分则是复仇三女神，克里姆特将复仇三女神作为画面的主体，隐喻着本该惩恶扬善的法律并没有止住罪恶。背景中的装饰带有一种缓慢、压抑的蠕动感，象征受到不公者的不可名状的遭遇，暗指法律也不能实现正义。

　　最终这些样稿没有被画在维也纳大学的墙壁上，而是被克里姆特自掏腰包买了回来，它们在二战末期毁于战火之中。这件事也让克里姆特开始意识到，没有了官方的支持，分离派根本无法与保守势力相抗衡，克里姆特心生退意。不仅如此，这场维也纳大学壁画舆论风波也波及了维也纳分离派，其中的一些艺术家也开始批评起克里姆特来，而另一些艺术家则为其辩护，这件事终于在 1904 年美国圣路易斯国际博览会的艺术品展览问题上爆发了，克里姆特一派坚持要送其壁画作品《哲学》《医学》《法学》参展而被官方否决，这导致了维也纳分离派的"分离"，随后而来的一系列问题使克里姆特一派退出了自己一手建立的艺术组织。接连的打击令克里姆特随后的绘画主题趋于表现被压抑的欲望、内心的沮丧和无奈。

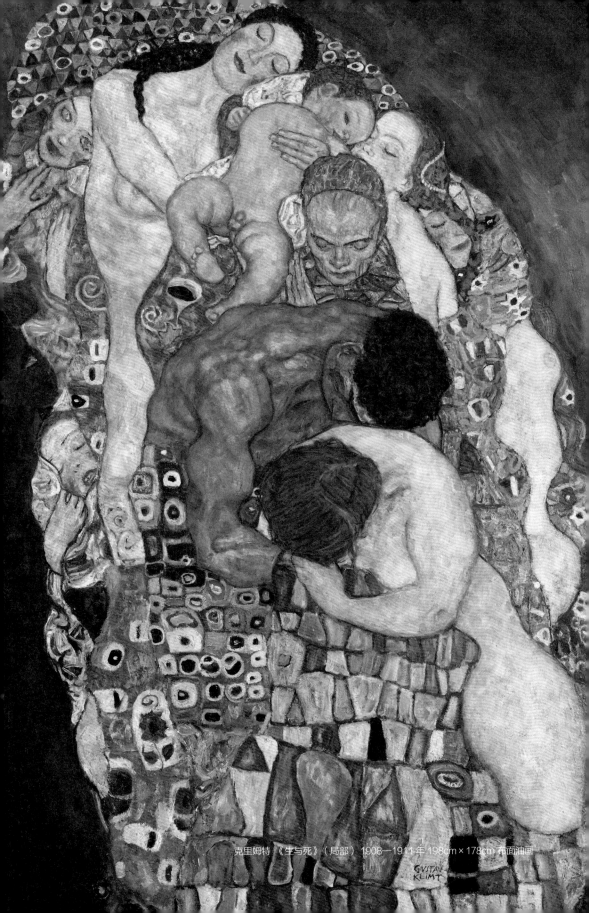

克里姆特 《生与死》（局部）1908—1911年 198cm×178cm 布面油画

GVSTAV
KLIMT

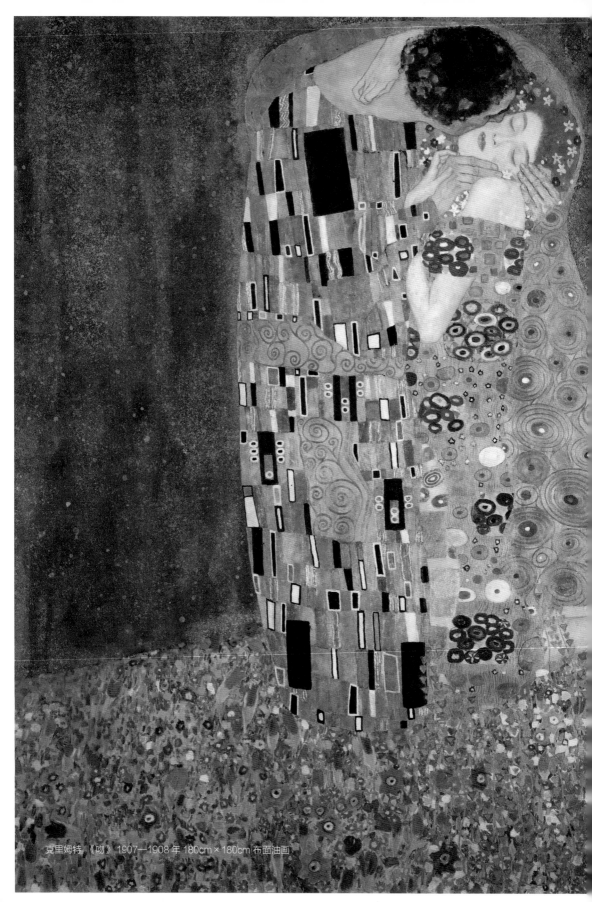

克里姆特 《吻》 1907—1908 年 180cm×180cm 布面油画

❸ 克里姆特的"黄金时代"

让我们再回到《吻》这幅画，这幅创作于 1907 年至 1908 年间的作品让克里姆特到达了他"黄金时代"的顶峰，画家压抑的欲望和内心的沮丧都在画布上隐晦地表现出来了，但这种隐晦的暗示反倒让画面充斥着更强烈的效果，最直接的因素就是金色的使用。除了人物裸露在外的皮肤和画面左下角的一片花草地，几乎所有地方都是金灿灿的：背景是闪烁着金粉的暗金色调，用以突出画面的主体人物，而这一"吻"的男女主角则被包裹在一个简洁的亮金色形状中。除了颜色，画面中还有大量的符号和图形：男子外衣上的矩形与女性衣服上的圆形形成了对比的意象，有学者认为，矩形和圆形是对男女两性身份的明确比喻。这些图形构成了男女主人公的身体，克里姆特将他们排列得错落有致，极具韵律感，画面似乎充斥着稳定的流动感。

男子的双手托着女子的脸颊，女子双眼紧闭，似乎在享受着这一刻轻柔温暖的甜蜜。男子的桂冠和女子的花环在草地上得到了融合，画面中满是浓浓的爱意。这幅画具有极强的装饰意味和形式感：

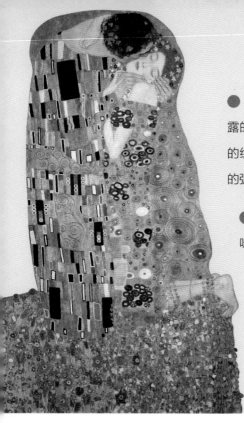

● 极简的造型：除了女子的正脸，男子的头部和两人裸露的肢体外，画面几乎再没有写实的部分，大多都被简单的线条概括了，两位主人公身体的轮廓也形成了一种流畅的弧线。

● 符号的使用：两位主人公的衣纹都由具有象征意味的图形组成。

● 装饰材质：除了得益于画面本身的处理方式之外，克里姆特确实使用了除常规颜料之外的不同材质，大量的金箔、银、铜、珊瑚等使画作好似一件精致的艺术品。

自从克里姆特回避了官方艺术后，他开始游刃于上层社会的沙龙之中，退出维也纳分离派的克里姆特一派又组建了一个新的工作室，并接受建筑、艺术等方面的委托。他的"黄金风格"在富人阶层很受欢迎，克里姆特的作品既具备装饰的趣味，又富有形式感，非对称的构图和金碧辉煌的色调内含神秘的东方主义色彩，使他的"黄金风格"散发着强烈的艺术个性和气质。

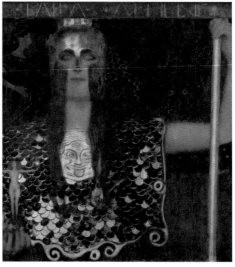

克里姆特 《三个年龄段的女人》1905 年 180cm×180cm 布面油画　克里姆特 《雅典娜》1898 年 75cm×75cm 布面油画

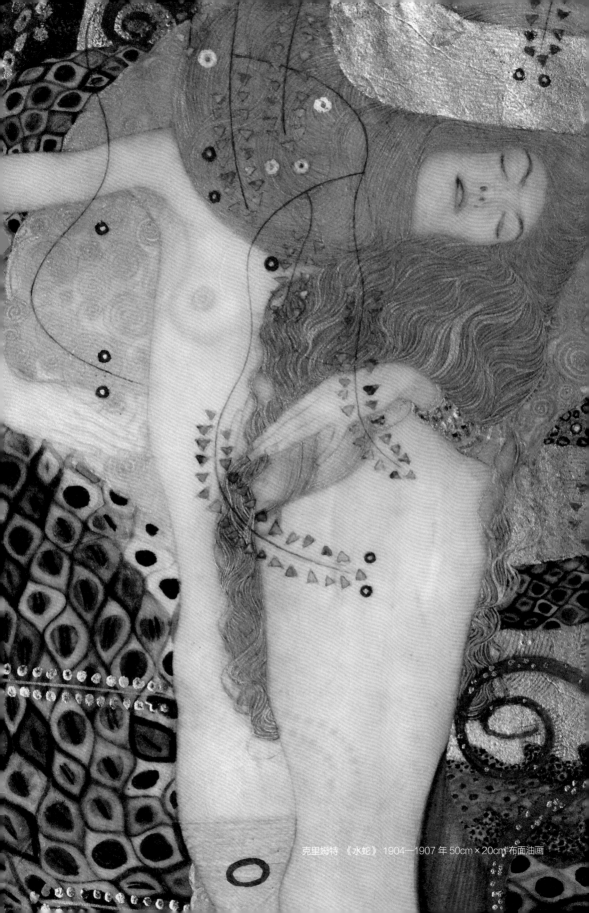

克里姆特 《水蛇》 1904—1907 年 50cm×20cm 布面油画

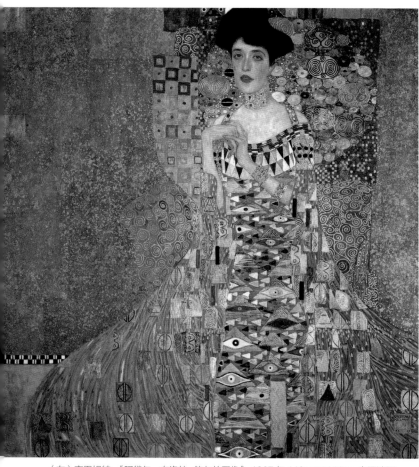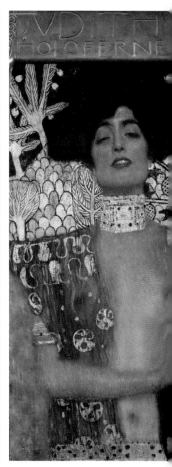

（左）克里姆特 《阿黛尔·布洛赫-鲍尔的画像》 1907 年 140cm×140cm 布面油画

（右）克里姆特 《朱迪思和霍洛芬斯》 1901 年 84cm×42cm 布面油画

在创作《吻》的同一年，奥地利的一位制糖业巨贾斐迪南·布洛赫-鲍尔邀请克里姆特为他的妻子阿黛尔绘制肖像，阿黛尔夫人是克里姆特热心的赞助人，为她绘制一幅肖像自然义不容辞。这幅画的订单早在 1903 年就委托给克里姆特了，而画作第一次展出则在 1907 年。画中的阿黛尔夫人眼神迷离，仪态优雅，双手交叉在胸前，据说这是为了掩饰一根残缺的手指。她身穿布满几何图形的金色长袍，有人说这些图形带有些情色的暗示，这说明画家和这位夫人有种不能明说的关系，当然这只是一些没有依据的猜测，还有一些学者认为 1901 年克里姆特创作的《朱迪思和霍洛芬斯》中的茱迪思也是以阿黛尔夫人为原型的。

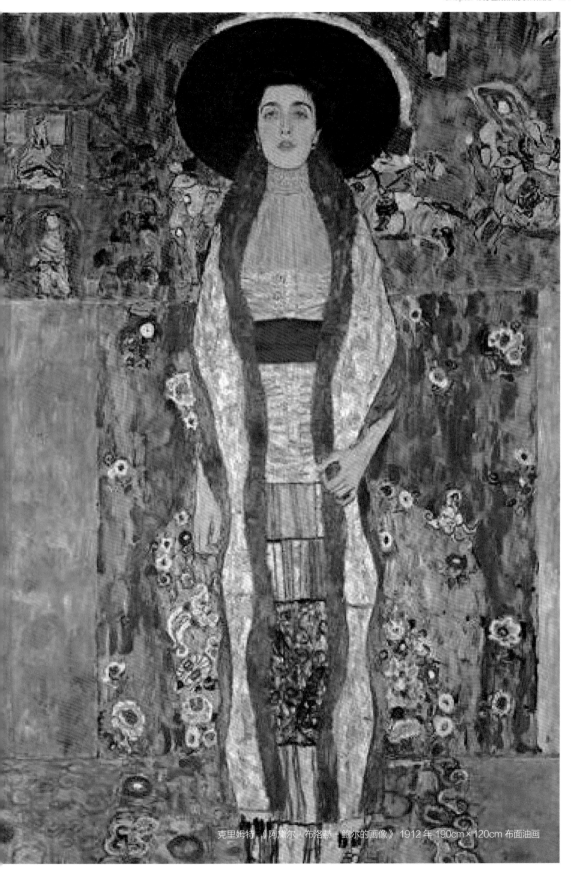

克里姆特 《阿黛尔·布洛赫 - 鲍尔的画像》 1912 年 190cm×120cm 布面油画

　　克里姆特还有一位红颜知己是米兹·齐默尔蔓，这位金发美女最早出现在克里姆特创作的《弹钢琴的舒伯特 II》的背景中，正如画中所示，米兹也默默待在克里姆特的身后许多年，当克里姆特不在维也纳时，他会给米兹写信，告诉她自己作品的进展和一些琐事。

　　1902 年，克里姆特和米兹的第一个孩子出生了，克里姆特创作了《希望 I》。虽然这幅画的主题与米兹有关，但模特不是她，克里姆特画中的人是另一位模特，这个模特当时刚好怀孕，侧身扭头站立在画面的一侧，橘红色的头发上还有花作为装饰，怀孕的肚子高隆着，在剖宫产出现之前，女性生育的死亡率一直很高，因此，她的身后有三个颇显病态的人，分别象征着疾病、衰老和重生。画里有一只像海洋

克里姆特 《弹钢琴的舒伯特 II》 1896 年 30cm×39cm 布面油画

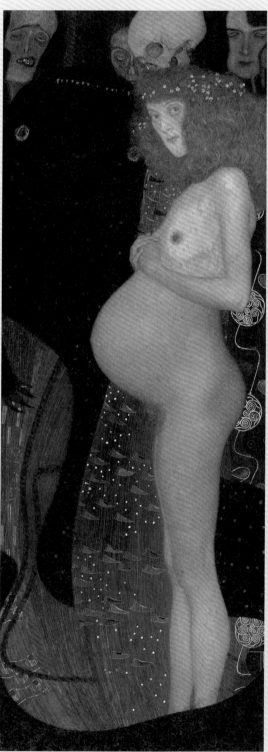

生物的怪物，还有一些类似尖牙般的图形。有研究者认为，克里姆特选择海洋元素来装饰画面也是出于生命起源于大海的说法，恰暗合了这幅画"生育"的主题。

克里姆特 《希望 I 》 1903 年 189cm×67cm 布面油画

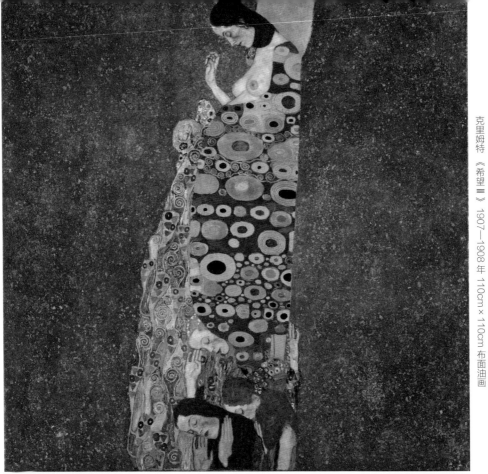

克里姆特　《希望Ⅱ》　1907—1908 年　110cm×110cm　布面油画

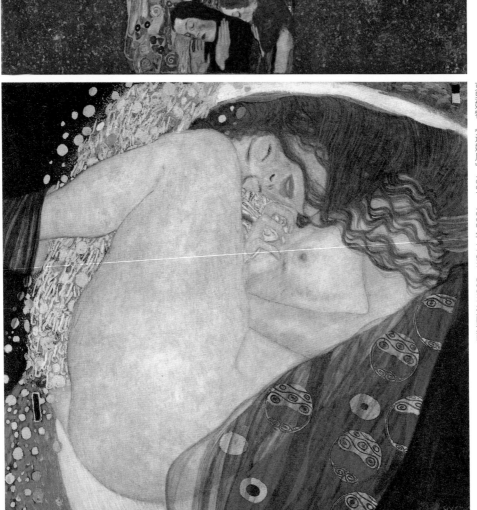

克里姆特　《达娜厄》　1907—1908 年　77cm×83cm　布面油画

　　然而好景不长，克里姆特和米兹的儿子在出生后几个月便夭折了，这次的希望以悲剧收场，克里姆特在四年后构思创作了《希望Ⅱ》。画中的孕妇裸着上半身，身披带有克里姆特典型风格的披肩，她低着头，眼睛微睁，似乎在凝视着自己正在孕育新生命的身体，在女人肚子的位置有一个头骨，这应该是象征着克里姆特那夭折的第一个孩子，在孕妇的身体下方，还有三个女人，他们和孕妇一样都在低头祷告，希望这一次可以生产顺利。

　　克里姆特在这一时期的重要作品还有一幅——就是为格拉茨（Graz）的一座别墅所绘制的壁画《达娜厄》。在希腊神话中，达娜厄（Danae）是阿尔戈斯（Argos）的国王阿克里西俄斯（Acrisius）和欧律狄刻（Eurydice）的女儿，达娜厄生得十分美丽，但一位先知者预言达娜厄的儿子将会杀死自己的外祖父，因此这位国王就造了一座铜塔将达娜厄幽禁其中，不允许她接触外界。主神宙斯（Zeus）看到达娜厄后被她的美貌征服，于是化作金雨与其私会，达娜厄便生下了一个男孩——珀尔修斯，前文提到过，他就是斩杀女妖美杜莎的英雄（见本书 P068）。

伦勃朗《达娜厄》1636 年 185cm×203cm 布面油画

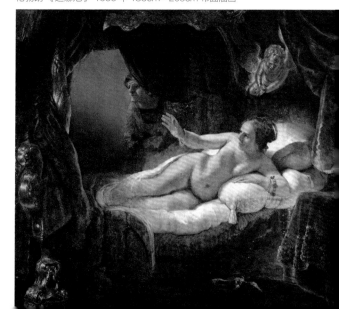

　　这个题材历史上很多画家都表现过，比如提香、丁托列托、伦勃朗等，但克里姆特的《达娜厄》并没有落入俗套，他没有直白地表现这个时刻，而是把故事情节处理得十分隐晦，但整体形式上，仍具有极强的装饰性。

　　在他的画中，一个体态丰腴的裸身少女蜷缩在缀满纹饰的轻薄床纱中，宙斯的化身——金雨是一些抽象的圆点和线条，达娜厄闭着眼睛，脸上细

微的表情表示她正陷入这安静和克制的
状态中。克里姆特省略了背景，将达娜
厄的身体挤满画面，突出了她受孕的过
程，表现出欲望和潜意识中对欲望的压
抑。

克里姆特终身未婚，但通过他的作
品可以感受到他丰富、敏锐的情绪，正
如他自己所说："我不是一个善于言辞
的人，特别是要我评价自己作品的时候。
想了解我的人该仔细看我的画作，就能
了解我的为人和创作意图。"1918年，
56岁的克里姆特因感染西班牙流感而
离世，画家死后，有14个孩子来追讨
对他的继承权，而艾米莉继承了一半，
临终前克里姆特的最后一句话是：

"去找艾米莉。"

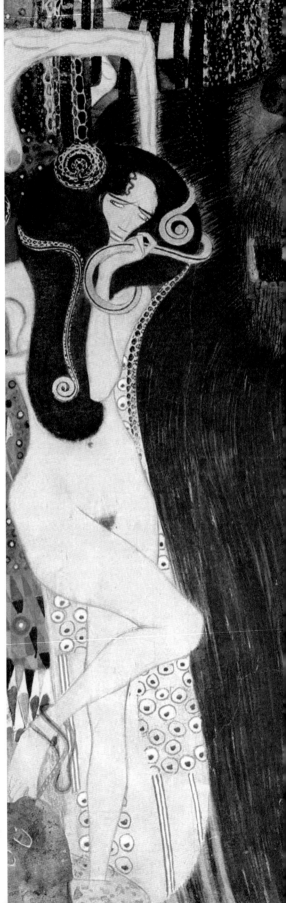

克里姆特 《敌对力量——不贞、贪欲、暴食》（局部）1902
年 布面油画

Chapter IX

画与被画的完美弟媳

关键词：落选者沙龙、印象派、马奈、莫里索

❶ 沙龙与落选者沙龙

　　1863 年的法国画坛发生了一件大事，由主导法国美术风向的法兰西艺术学院举办的沙龙"毙"掉了 60% 的参选作品。虽然这在往年也算是常态，但落选就意味着画家无法得到官方的认可和赏识，也意味着收藏家和画商不会找上门来，几乎等于丧失了扬名立万的一切机会。

奥古斯特 · 加尔里内《音乐沙龙》1812 年 23cm×30cm 布面油画

　　此时的法国正值拿破仑三世（Napoleon Ⅲ,1808—1873,1852—1870 在位）统治时期，在这位拿破仑一世侄子的统治下，法国劳动者深受剥削，工人运动风起云涌；也是这一时期，在乔治 – 尤金 · 奥斯曼男爵（Georges-Eugene Haussmann，1809—1891）的主持下，巴黎正由一个"魔幻违建迷宫"逐渐蜕变成一座现代化的城市；而也正是此时，摄影技术已经得到了发展和应用，虽然几百年来，画家们也利用小孔成像等方法来获取图像，但这种"用光作素描"的技术还是给人们带来了视觉的颠覆，绘画已经不再是垄断视觉图像的唯一方式。既保守又官僚的法兰西艺术学院希望画家们继续创作神话、宗教传说、历史事件等题材的

卡巴内尔《维纳斯的诞生》
1863 年 130cm×225cm
布面油画
当时参加官方沙龙最受欢
迎的作品，当即被拿破仑
三世购买收藏。

画作，但既反叛又年轻的画家们对所谓正统的"古典"绘画并不感兴趣。所
有颠覆传统的"稻草"都已经压在"骆驼"身上，倒下只需要那最后的一根。

安格尔《大宫女》1814 年 89cm×162cm 布面油画
当时备受推崇的题材和学院派正统画面风格。

　　1863 年，31 岁的爱德华·马奈（Edouard Manet，1832—1883）向沙龙递交了他的三幅作品。在此之前，马奈的作品曾一次入选、一次落选沙龙，入选的作品是《西班牙吉他演奏者》，这次的入选帮助他在巴黎画坛上初露锋芒，从这幅画中可以看出马奈扎实的绘画功底

马奈《西班牙吉他演奏者》1860 年 147cm×114cm 布面　马奈《喝苦艾酒的人》1859 年 尺寸不详 布面油画
油画

和造型基础，而落选的作品是《喝苦艾酒的人》。这幅描写巴黎底层人民的画作被评委认为背离了古典美学，马奈把这个潦倒的醉酒者"打扮"得非常"体面"，但脚下倒着的酒瓶明显表明他其实已经喝醉了。这两幅画已经显露出马奈革新的绘画技巧和理念——他用概括的色块取代细腻的笔触，将刻画对象平面化处理。马奈当时觉得学院的评委一定会因为他的勇敢而喜欢这幅富有新意的作品，结果当然是令马奈失望的——他落选了。

　　因此，对于 1863 年的沙龙，马奈踌躇满志，希望能够再次入选，结果却还是令人失望的，这 60% 的落选作品其实一共有三千多件！其中就包括后来享誉法兰西的印象派诸多画家的作品。保守派和年轻人之间的矛盾迅速升温至临界点，于是，拿破仑三世为了平息舆论亲自出马，

在沙龙对面举办了另一个展览——"落选者沙龙"。

德加　　　　　莫奈

马奈　　　　　巴齐耶

塞尚　　　　　莫里索

右图为第一届印象派画展的目录，1863 年官方沙龙的部分落选者都是后来印象派的核心成员。

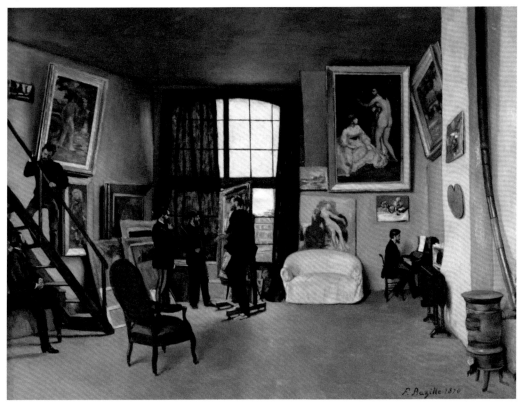

巴齐耶《画室》1870 年 尺寸不详 布面油画 从左至右依次为：雷诺阿、左拉、马奈、莫奈、巴齐耶、梅特尔

马奈 《草地上的午餐》 1863 年 208cm×264cm 布面油画

右页图从上至下依次为：莱蒙迪（画）拉斐尔（设计）《帕里斯的审判》（局部） 约1515 年

乔尔乔内 《田园音乐会》 1510 年 110cm×138cm 布面油画

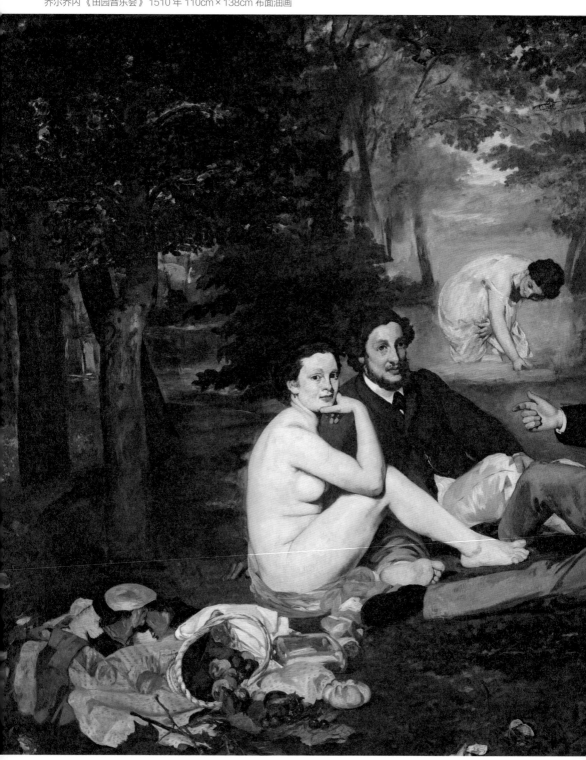

　　总的来说，普通民众对"落选者沙龙"的热情很低，但"落选者沙龙"对现代艺术的发展和青年画家们却有着积极的意义，马奈的《草地上的午餐》参加了"落选者沙龙"，吸引了很多青年画家的关注，其实在这幅画中，马奈多处参照了学院派认可的标准，例如这幅画的主题来自文艺复兴时期马康托尼奥·莱蒙迪（Marcantonio Raimondi，约 1480—1534）的《帕里斯的审判》，与提香的作品也有相似的地方，不过马奈对古典的现代性阐释并没有获得评委的青睐，英俊、时髦打扮的年轻男人和一个裸体女子的公园野餐情景脱离了神话、传说和历史背景，而从技术层面来说，这幅画缺乏纵深空间，显得不太真实。

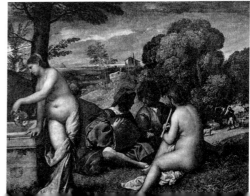

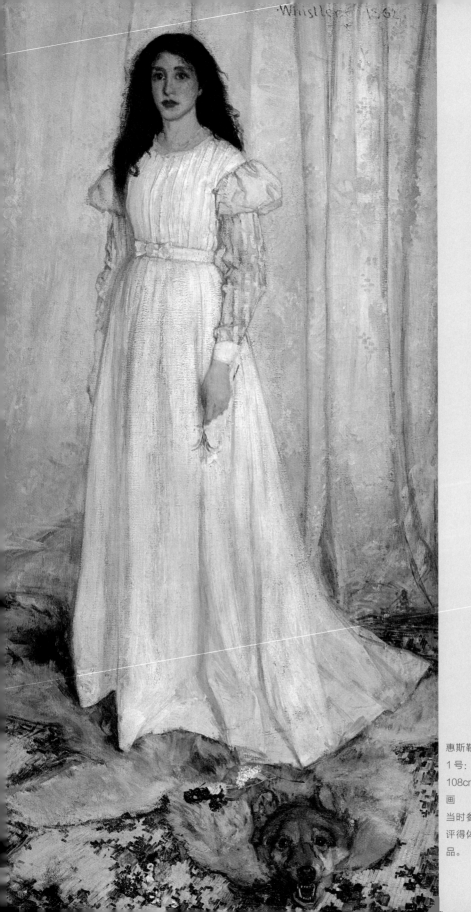

惠斯勒《白色交响曲，第
1号：白衣少女》1862年
108cm×21.4cm 布面油
画
当时参加落选者沙龙被批
评得体无完肤的另一件作
品。

虽然受到诸多诟病，但沙龙作为一个官方的美术平台，依然受到很多年轻画家的追捧，像马奈这样家境殷实又坚持自我的人不是很多。马奈出身官宦之家，他的父亲是法国内务部的法官，因此，他从小就受到良好的教育，马奈非常清高并追求自由，他还同情共和派，这证明了为什么他的作品中含有颠覆传统的成分。

马奈 《父母肖像》 1860 年 110cm×90cm 布面油画

但与马奈不同的是，一些家境一般又喜爱绘画的年轻人由于得不到学院式教育，只能在私人开办的画室学习绘画技巧。当然了，几家欢喜几家愁，一些家境殷实又受过良好教育的年轻画家入选沙龙就相对不太困难。例如富家小姐贝尔特·莫里索（Berthe Morisot，1841—1895）在1864 年就以两幅风景画首次入选沙龙，并在此后六年连续入选，她是洛可可画家让·奥诺雷·弗拉戈纳尔（Jean Honore Fragonard，1732—1806）的侄孙女，这位小姐自1860 年开始就在巴比松画派画家卡米耶·柯罗（Camille Corot，1796—1875）的画室学习，家世和学识似乎都让她入选沙龙成为理所应当之事。

弗拉戈纳尔《自画像》（局部）（图片左右翻转）年代不详 布面油画

柯罗 《自画像》（局部）1840 年 布面油画

　　而马奈则直到 1865 年才又一次入选沙龙，这次他带来的作品是《奥林匹亚》，相较之前的《草地上的午餐》，这幅画收到了更多恶评，马奈也因此成了小报记者攻击的重点目标，但这件事恰恰也令马奈成了反抗保守派的精神象征。

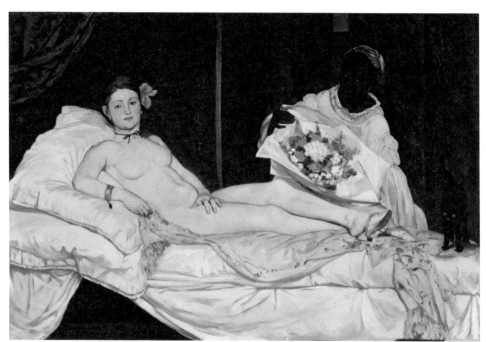

马奈《奥林匹亚》 1863 年 130.5cm×190cm 布面油画

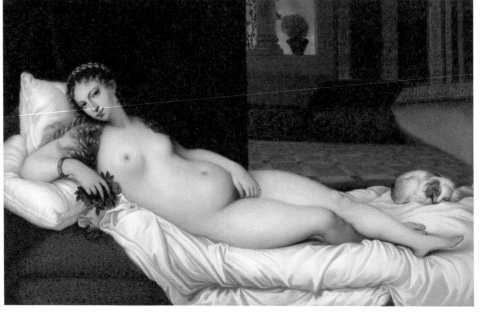

提香《乌尔比诺的维纳斯》 1538 年 119.2cm×165.5cm 布面油画

② 马奈画中的莫里索

　　莫里索很早之前就在卢浮宫临摹画作的时候见过马奈，但两人正式认识则是在 1868 年，上层人士的年轻男女必须在正式的家庭聚会上被介绍才算作互相认识，从事绘画让他们拉近了不少距离，随即马奈便邀请莫里索担任他的模特，而莫里索也请马奈为自己的画作进行修改。邀请富家小姐做模特自然不能像马奈画维多利

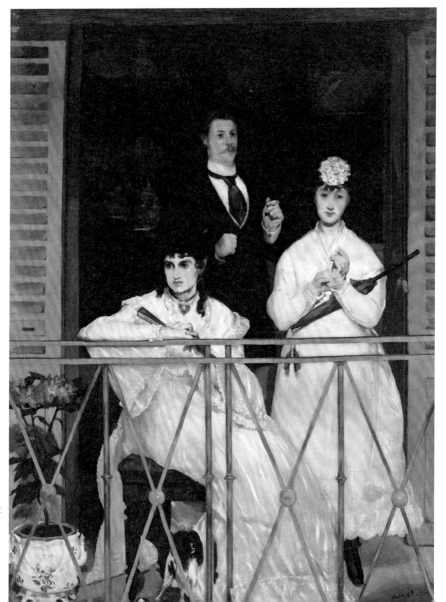

马奈《在阳台上》
1868—1869　年
169cm × 125cm
布面油画

安·莫涵（Victorine Meurent，1844—1927）（《草地上的午餐》和《奥林匹亚》的模特）那样随意。

马奈画中以莫里索为模特的第一张作品便是《在阳台上》，这件作品是群像，但主体是莫里索。莫里索身穿白色连衣裙坐在凳子上，手拿着扇子倚着阳台的护栏，深邃的眼眸注视着前方；而她身旁则是小提琴家范妮·克劳斯 (Fanny Claus,1844—1817)，据说还是马奈夫人的密友；站立的男子则是风景画家让·巴蒂斯特·安托万·吉耶梅（Jean Baptiste Antoine Guillemet，1843—1918)；他们身后隐约可以看到装修豪华的室内，里面还有一位端着托盘的年轻男孩，这是马奈的养子莱昂·莱恩霍夫 (Leon Leenhoff，1852—1927)。模特们之间没有任何交流，按现在的观点，这更像是一种摆拍，这幅画的主题来源是西班牙画家戈雅（Goya，1746—1828）的《阳台上的少女》，可见马奈还是希望他的作品可以得到官方承认，最终他如愿以偿，这幅画在1869年入选了沙龙。

结识莫里索之后，她成了马奈画中的常客。但早在1863年，马奈就已经和同居了十年的苏珊娜·莱恩霍夫（Suzanne Leenhoff，1829—1906）结婚了，在当时的巴黎艺术圈，艺术家有婚外情人是一件稀松平常的事，但通常是一些在酒吧舞厅找营生的女子，所谓上流社会的女子他们是

马奈《在阳台上》中
位于画面前景的莫里索

轻易不敢招惹的，画家的情人们可以充作模特，当然也会收取相应的回报，而莫里索在给马奈当模特时甚至要有专人陪在一旁，防止出现不必要的事端。

随着时间的推移，莫里索在马奈的笔下显示出了不同的面貌，时而恬静，时而感性，从刚开始的不安娇羞到后来的平静自若，马奈用画笔记录了莫里索的心境变化，也将情感深埋在了作品之中。

戈雅《阳台上的少女》1800—1810 年
194.9cm×125.7 布面油画

马奈照片

莫里索照片

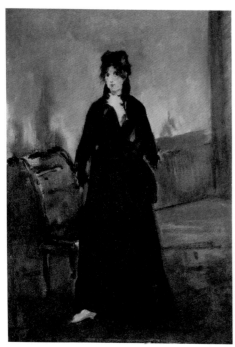
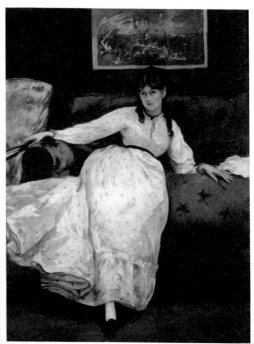

马奈 《粉色拖鞋》 1868 年 尺寸不详 布面油画 马奈 《休憩》 1870 年 148cm×111cm 布面油画

在《粉色拖鞋》和《休憩》两幅画中，莫里索的表情相似，都是将眼睛看向画面外，不与观者直视，身体姿态稍显生硬，表情则含羞涩之意。在《粉色拖鞋》一画中，马奈将背景隐去，突出站在中间的莫里索，她身上穿着几乎被概括成黑色色块的裙子，仿佛贴在画布上一样。马奈尤其喜欢这种概括化的处理方式，这种方法影响到了后来的抽象主义。

在《休憩》这幅画中，莫里索手里拿着折扇，身穿优雅的白色连衣裙，小鸟依人地倚坐在酒红色的沙发上。白色的裙子仍被马奈去除了不少细节，趋于平面化。实际上，在这段时间，莫里索自己的画作接连入选沙龙，但马奈似乎掩盖了莫里索作为一名画家的身份，一方面是莫里索的连续入选让马奈很"羡慕"；而另一方面，马奈也希望刻意将其作为一名"缪斯"来塑造。

马奈早年曾经参加过海军，1870 年普法战争后，马奈还参加了巴黎公社起义，并被选为巴黎公社艺术家联盟的委员。在公社起义失败后，他创作过一幅表现屠杀起义者的作品。不过一切归于平静后，莫里索又出现在了马奈的画作中。马奈喜好用黑色，也善于运用黑色，

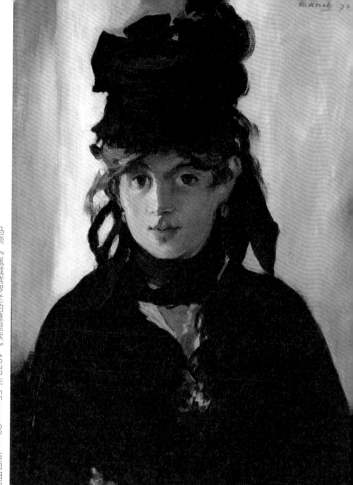

在 1872 年的两幅以莫里索为模特的画作《佩戴紫罗兰的莫里索》和《拿着扇子的莫里索》中，马奈同样运用了大面积的黑色。在《佩戴紫罗兰的莫里索》中，莫里索头戴黑色帽子，身穿黑色连衣裙，这些呼应了她黑色的双眸，肤色也在黑色的衬托下显得更加白皙。马奈对黑色的运用内敛而大胆，象征主义诗人保尔·瓦雷里（Paul Verlaine，1844—1896）看过这幅画后认为它可以媲美 17 世纪荷兰画家约翰内斯·维米尔（Johannes Vermeer，1632—1675）的《戴珍珠耳环的少女》。

而在《拿着扇子的莫里索》中，以往在手里拿着的折扇被莫里索打开并遮住了面庞，眼睛正透过扇骨的缝隙注视着马奈。莫里索坐在椅子上，双腿交叠，露出脚踝和一段小腿，这样的动作非常富有

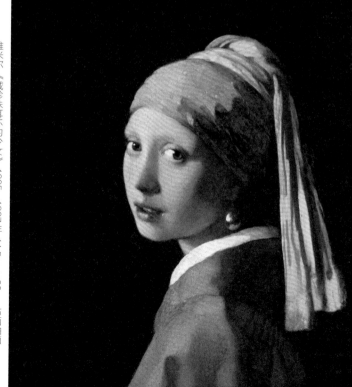

马奈《拿着扇子的莫里索》1872 年 60cm×45cm 布面油画

挑逗性，作为一名富家小姐，这样的动作着实不够体面，但也侧面反映了莫里索放松自在的状态。而《莫里索在沙发上》中，莫里索的动作就更夸张了，画中的莫里索斜躺在沙发上，可见对马奈毫无戒心，甚是放松，这也从另一个侧面证明了两人的亲密关系。

马奈《莫里索在沙发上》1872 年 尺寸不详 布面油画

马奈《马奈画室中的伊娃·冈萨雷斯》1870 年 191cm×133cm 布面油画

❸ 印象派女画家

　　莫里索并不避讳对马奈的情感，在给姐姐的书信中经常流露出对这样没有结果的情感十分痛苦。莫里索甚至开始嫉妒马奈的女弟子伊娃·冈萨雷斯 (Eva Gonzales,1849—1883)，嫉妒他们之间的距离和关系。莫里索将马奈视作自己的目标，立志要在绘画成就上超越马奈，让他对自己刮目相看。

由于马奈的关系，莫里索结识了一大批日后被称为"印象派"的青年画家，领

悟了光与颜色的结合要领，并开始追随他们的风格进行创作。由于莫里索的才华和

莫里索《女孩与狗》 1892 年 尺寸不详 布面油画

1874 年印象派首展的部分参展名单，其中就有莫里索。

— 10 —

DEBRAS (Louis)
18, rue de Chabrol, Paris

50. Un Paysan.
　　Étude.
51. Une Nature morte.
52. San Juan de la Rapita (Espagne).
　　Dessin.
53. Rembrandt dans son atelier.

DEGAS (Edgard)
77, rue Blanche, Paris

54. Examen de danse au théâtre.
　　Appartient à M. Faure.
55. Classe de danse.
　　Appartient à M. Brandon.
56. Intérieur de Coulisse.
　　Appartient à M. Rouart.
57. Blanchisseuse.
　　Appartient à M. Brandon.
58. Départ de Course.
　　Esquisse. Dessin.

— 15 —

MONET (Claude)
À Argenteuil (Seine-et-Oise).

95. Coquelicots.
96. Le Havre : Bateaux de pêche sortant du port.
97. Boulevard des Capucines.
98. Impression, Soleil levant.
99. Deux croquis.
　　Pastel.
100. Deux croquis.
　　Pastel.
101. Deux croquis.
　　Pastel.
102. Un croquis.
　　Pastel.
103. Déjeuner.

Mademoiselle MORISOT (Berthe)
7, rue Guichard, Passy-Paris

104. Le Berceau.
105. La Lecture.
106. Cache-Cache.
　　Appartient à M. Manet.
107. Marine.

— 18 —

132. La Fête chez Thérèse.
　　Projet de rideau de théâtre. — Aquarelle
133. Une Bergerie sans moutons.
　　Lithographie.
134. At home.
　　Appartient à M. T. N.
135. Mariette.
　　Tête d'étude.

PISSARRO (Camille)
26, rue de l'Hermitage, à Pontoise (Seine-et-Oise)

136. Le Verger.
137. Gelée blanche.
138. Les Chataigners à Osny.
139. Jardin de la ville de Pontoise.
140. Une Matinée du mois de juin.

RENOIR (Pierre-Auguste)
35, rue Saint-Georges, Paris

141. Danseuse.
142. La Loge.
143. Parisienne.

社会地位，画家们纷纷邀请莫里索来参加"印象派"团体的画展，莫里索当时对户

外作画非常感兴趣，于是答应参加他们的画展。1874 年春天，印象派的首展举办，

而且是抢在当年的沙龙之前开幕，很显然这是对沙龙的挑衅和蔑视，在一大堆男性画家中，莫里索显得特别显眼，除了1878年因生育而缺席外，莫里索参加了印象派历届展览。

（右）莫里索《在窗边的画家姐姐》1869年 尺寸不详 布面油画

（左）莫里索《摇篮》1872年 56cm×46cm 布面油画

莫里索《午餐后》1881年 尺寸不详 布面油画

虽说莫里索已经在官方沙龙取得了一定的地位，但莫里索就这样和这些"印象派"混在了一起，当时舆论对印象派的评价正如当年对马奈的《奥林匹亚》一样"热烈"，对这样一位小姐竟然自降身价和这群人一起胡闹，人们纷纷指责莫里索缺少"女性的美德"，她甚至被当众辱骂。

1874 年，莫里索的父亲去世了，马奈画了最后一张莫里索的肖像——《穿丧服的莫里索》。画中的莫里索正在服丧，看上去没有了往日的精神，由于父亲的过世而脸色苍白、瘦骨嶙峋，这也暗示了他们感情的终结，自此之后，马奈就再也没有画过莫里索。而莫里索的婚事也被提上了日程，这一年莫里索 33 岁，她嫁给了马奈的弟弟尤金·马奈（Eugene Manet，1833—1892），就这样，莫里索成了马奈的弟媳。很多人会觉得这是个退而求其次的结果，但温文尔

莫里索 《在船上的女孩和鹅》 1889 年 尺寸不详 布面油画

马奈 《穿丧服的莫里索》 1874 年 尺寸不详 布面油画

雅的尤金实际上给了莫里索默默而有力的支持，莫里索在婚后的大部分画作都是描绘自己家庭生活的和谐场景，而且大部分是她的丈夫尤金和女儿朱莉。1877 年，评论家保罗·曼茨（Paul Mantz，1903—1965）在第三届印象派画展时写道："在整个充满革命性的团体中，只有一位真正的印象派画家，那就是贝尔特·莫里索。"

莫里索《尤金·马奈和女儿》 1883年 60cm×73cm 布面油画

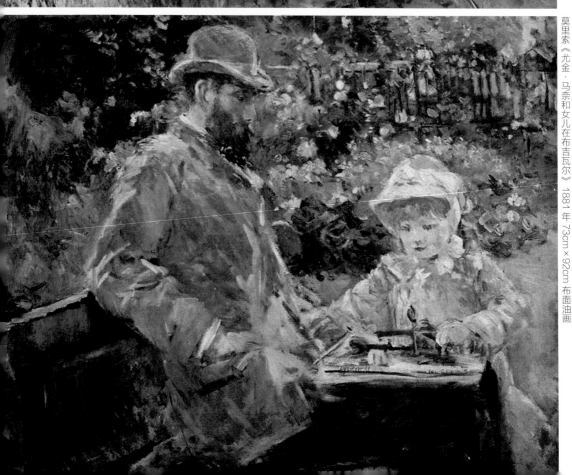

莫里索《尤金·马奈和女儿在布吉瓦尔》 1881年 73cm×92cm 布面油画

而马奈终生也未参加过印象派画展，却被印象派尊为奠基人。1881 年，在马奈朋友的努力下，政府终于授予他"荣誉军团勋章"，承认了马奈在画坛的地位。

1882 年，马奈的作品《福利·贝热尔的吧台》入选沙龙并获得了极大的赞誉，当病入膏肓的马奈听说后只说了一句"这实在来得太晚了。"一年后的 4 月 30 日，马奈就病逝了。

雷诺阿 《莫里索和她的女儿》 1894 年 尺寸不详 布面油画

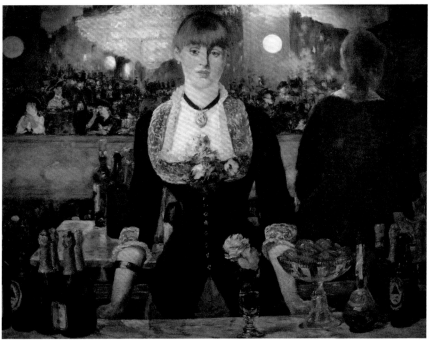

马奈 《福利·贝热尔的吧台》 1881—1882 年 96cm×130cm 布面油画

马奈在沙龙这件事上无疑是矛盾的，他既想入选沙龙得到认可，又想在沙龙所偏好的风格之上有所突破；马奈和莫里索之间的关系无疑也是矛盾的，这样无疾而终的爱情也为艺术留下了一段逸事。莫里索是唯一一个融入印象派圈子里的女性画家，除了真心对印象派画法感兴趣外，这恐怕也是和马奈有所联系的方式之一吧。

Chapter X

甜蜜悲痛的一生挚爱

关键词：莫奈、卡米耶、浮世绘、
日本风格

① 雄心勃勃的画家

人们谈论起鼎鼎大名的印象派（Impressionism）时总会说出一幅画和一个人的名字——《印象·日出》和克劳德·莫奈（Claude Monet，1840—1926），但印象派这一称呼在当时可并不是什么褒义。

讽刺印象派的漫画
漫画中门卫正在劝告孕妇不要去参观印象派的画展，可见当时社会对印象派的舆论不太积极。

1874 年的春天，在巴黎歌剧院附近的一家摄影工作室二楼举办的一次展览中，一位名叫路易·勒鲁瓦(Louie Leroy，1812—1885)的记者根据其中莫奈的作品《印象·日出》将其称为"印象派画家的展览会"，这本是记者的揶揄之词，却被印象派画家们欣然接受，并成了这群"离经叛道"的画家名垂美术史的名字。莫奈也因这幅"草稿"般的名作而被尊为印象派的创始人之一。

《印象·日出》是莫奈在法国勒阿弗尔（Le Havre）港口的写生，这里是莫奈的故乡。当时他正与爱德华·马奈、阿尔弗莱德·西斯莱（Alfred Sisley，1839—1899）、皮埃尔－奥古斯特·雷诺阿（Pierre-Auguste Renoir，1841—1919）一起作画。《印象·日出》描绘的是日出时分勒阿弗尔港口晨雾弥漫的场景，轻松灵动的笔触以及宽阔海面上颤动变幻的光色展现出令人沉静的景色，有学者研究这幅画绘制的具体时间是 1872 年 11 月 13 日早上 7 点 35 分左右。很多人把这幅画看作印象派的起点，但实际上，在此之前莫奈就创作了许多具有印象派风格的作品。

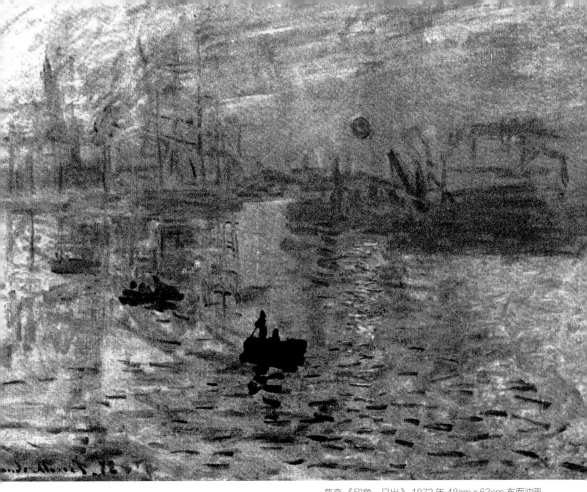

莫奈《印象·日出》1872 年 48cm×63cm 布面油画

莫奈《自画像》1886 年 56cm×46cm 布面油画

 莫奈出生于巴黎，但在勒阿弗尔度过了自己的童年，他从小学习成绩一般但喜好绘画，依靠天分，莫奈创作的讽刺漫画开始在勒阿弗尔的商店橱窗中出售。不久后，画漫画小有名气的莫奈在诺曼底海滩上结识了画家欧仁·布丹 (Eugene Boudin, 1824—1898)，莫奈开始正式学习油画，布丹教授莫奈在室外写生的技巧，并对莫奈说："当场画下的任何东西，总是有一种以后在画室里所不可能取得的力量、真实感和笔法的生动性。"多年之后莫奈回忆说："我的画家生涯就此开始，如果我算个画家，那完全要归功于布丹，布丹对我一直很好，我的眼界渐渐开阔，懂得了大自然，

也学会了热爱大自然。"1859 年，经布丹介绍，莫奈进入由巴比松画派画家主办的苏维斯学院（Academie Suisse，中文有称其为"瑞士学院"，由查尔斯·苏维斯创办的一家艺术机构，位于巴黎）学习，在这里，他结识了后来同为印象派画家的卡米耶·毕沙罗（Camille Pissarro，1830—1903）和保罗·塞尚（Paul Cezanne，1839—1906）。

塞尚《戴帽子的自画像》（局部）1894 年　毕沙罗《自画像》（局部）1900 年 布面油画
布面油画

　　1860 年前后，莫奈被征召入伍，远赴法属阿尔及利亚服役，这期间由于条件的限制，莫奈画了很多素描作品，但本来七年的服役期仅过了两年，莫奈就因伤寒而退役。1862 年 11 月，莫奈返回巴黎进入学院派画家夏尔·格莱尔（Charles Gleyre，1806—1874）的画室学习，在这里，他又结识了弗雷德里克·巴齐耶（Frederic Bazille，1841—1870）、雷诺阿和西斯莱等日后的著名印象派画家们，后来莫奈因为不满学院派教学而离开画室，同巴齐耶在巴比松 (Barbizon) 附近的枫丹白露（Fontainebleau）森林写生，这一段的户外写生经历对莫奈印象主义画风的形成具有重要意义。

　　1865 年，25 岁的莫奈创作了巨幅画作《草地上的午餐》，这幅巨作是为了向马奈的同名画作致敬，目前可见的是莫奈所做的油画草稿，原作因故被毁，但即使

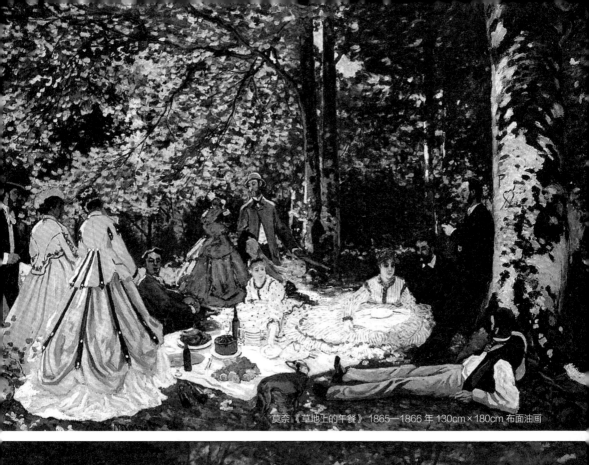

莫奈《草地上的午餐》 1865—1866 年 130cm×180cm 布面油画

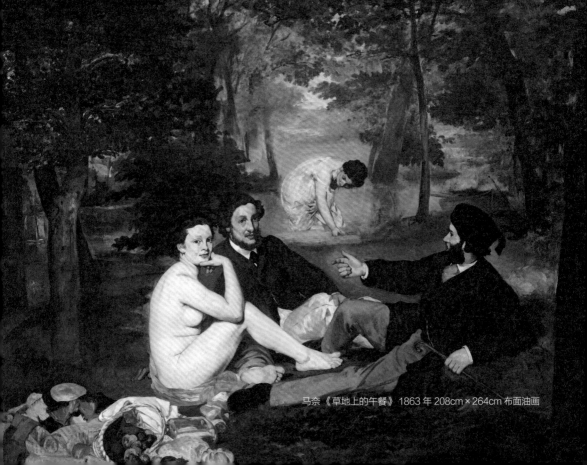

马奈《草地上的午餐》 1863 年 208cm×264cm 布面油画

是草稿仍有 1.8 米高、1.3 米宽。莫奈为了再现丰富的光影效果，在地上挖开了一个大坑，并在坑内以低角度进行写生。画中用印象派的表现手法描绘了在草地上野餐休闲的一群年轻男女，莫奈在画中着重表现婆娑的树叶，叶子在逆光的状态下显示出了极其丰富的层次。但最重要的是，在画中央坐着的白衣少女——18 岁的洗衣工的女儿卡米耶（Camille，1847—1879），她与莫奈在塞纳河边初遇，莫奈被她深深地吸引了，她不仅是莫奈的模特，也成为莫奈的伴侣。

莫奈《穿绿色连衣裙的女子》1866 年 231cm×151cm 布面油画

② 唯一的女主角

两个年轻人迅速坠入爱河，但莫奈的父母却嫌弃卡米耶的出身，坚决反对两人的恋情，更别说结婚了，莫奈对此的反应很大，于是家里中断了对莫奈的经济支持。莫奈雄心勃勃地想创作一幅佳作来参加沙龙的画展，对《草地上的午餐》不甚满意的莫奈紧接着创作了《穿绿色连衣裙的女子》。这幅画莫奈的创作时间很短，画中的卡米耶身着绿色条纹的长裙和黑色上衣，右手轻抬，眉眼似颦非颦，身体微微有向前之势，这幅画受到了一致好评。作家左拉评价道："你看她那样疲倦，没法微笑、没法耸肩，你无法想象这一切刻画得多么好。"

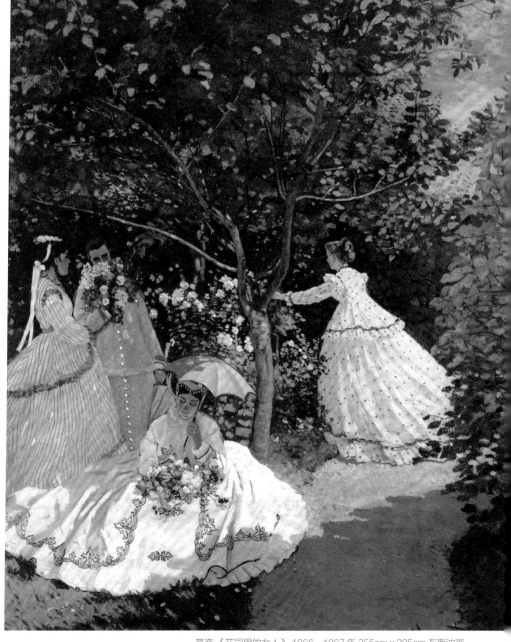

莫奈 《花园里的女人》 1866—1867 年 255cm×205cm 布面油画

　　莫奈乘胜追击又创作了《花园里的女人》，为了取得低视角，他依样在租住的庭院中挖了一个大坑用来作画，画中的几名女子都是由卡米耶来担任模特，为了尽可能在同样的光照条件下来作画，莫奈必须停下来等待第二天相同的时间继续作画，卡米耶也必须不断改变自己的衣服、发型和姿势，由莫奈画出草稿再组合到一起。为了突出三个女子的白色礼服，莫奈将画面中的绿色画得格外精彩，树荫打在女子的白色衣服上，产生了丰富的颜色变化。尽管花费了巨大的心力，这幅画却遭到了沙龙的拒绝，两人的生活变得更加拮据，而就在这一年，卡米耶为莫奈生下了一个男孩。

1868 年至 1869 年，莫奈辗转于小村庄班纳库尔 (Bennecourt) 和家乡之间，希望获得家里的经济援助，但家里的态度很强硬，好在好友巴齐耶以分期付款的方式"买下"了莫奈的作品来接济他，雷诺阿也对莫奈进行过经济援助。

巴齐耶《自画像》1867—1868 年 46.4cm×54.6cm 布面油画

雷诺阿《自画像》1899 年 尺寸不详 布面油画

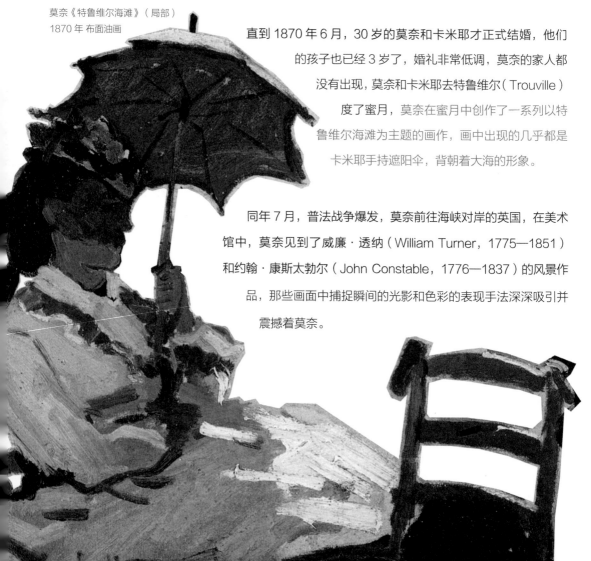

莫奈《特鲁维尔海滩》（局部）1870 年 布面油画

直到 1870 年 6 月，30 岁的莫奈和卡米耶才正式结婚，他们的孩子也已经 3 岁了，婚礼非常低调，莫奈的家人都没有出现，莫奈和卡米耶去特鲁维尔（Trouville）度了蜜月，莫奈在蜜月中创作了一系列以特鲁维尔海滩为主题的画作，画中出现的几乎都是卡米耶手持遮阳伞，背朝着大海的形象。

同年 7 月，普法战争爆发，莫奈前往海峡对岸的英国，在美术馆中，莫奈见到了威廉·透纳（William Turner，1775—1851）和约翰·康斯太勃尔（John Constable，1776—1837）的风景作品，那些画面中捕捉瞬间的光影和色彩的表现手法深深吸引并震撼着莫奈。

威廉·透纳《雨、蒸汽和速度》 1844 年 91cm×122cm 布面油画

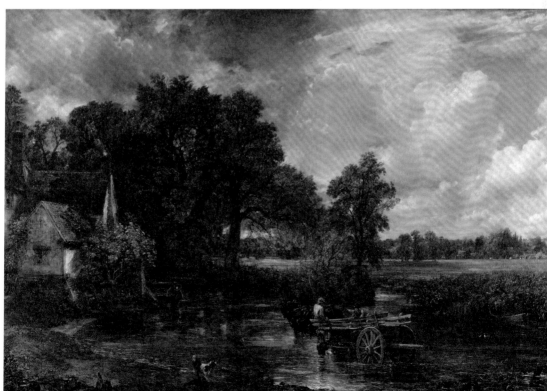

康斯太勃尔《干草车》 1821 年 130cm×185cm 布面油画

1871 年 1 月，莫奈的父亲去世，莫奈动身离开英国，但因普法战争尚未结束，他只得辗转至荷兰，直到年末才返回巴黎。莫奈在塞纳河畔的阿让特依（Argenteuil）租住，并建造了一个"船上画室"。这一时期，莫奈买下了一些日本浮世绘，这些作品对莫奈的创作影响很大，印象派的其他画家也对此有一定的借鉴。

浮世绘是日本对当时风俗画的称呼，它兴起于日本江户时代（1603—1867），是典型的日本民间艺术，为了满足当时的市民文化需求，描绘了当时的日常生活、风俗景色、历史传说、文学故事和舞台戏剧等。浮世绘除了小部分手绘外，一般都是用木版画的形式进行大批量生产。

19 世纪下半叶，浮世绘通过商品和展会的形式被介绍进入西方，1867 年的巴黎世博会上就展出了一大批来自日本的工艺品和绘画，当时的欧洲画家们对这样"新潮"的艺术形式都颇感兴趣，认为这种绘画样式与当时的艺术变革十分契合。

浮世绘与传统西方绘画追求的三维空间和立体感不同，它采用平涂的色块来表现对象的体积与光影，使被表现者趋于平面化，这种方式和审美趣味吸引着以印象派为首的一批画家。当然，除了对表现手法和形式的借鉴外，欧洲画家们还对浮世绘取材于日常生活的艺术主张非常赞赏，这尤其和印象派推崇的描绘自然，聚焦身边人、事、物，舍弃宏大题材的观点相符。

例如马奈的作品《吹笛少年》就借鉴了浮世绘的平涂手法，削弱三维空间的存在感。主体人物就像浅浮雕一样站在画面中间，大而纯的色块组成了少年的衣服，几乎看不见任何阴影，人物面部也处理得十分平面化，这是马奈常用的表达方式。而文森特·威廉·凡·高（Vincent Willem van Gogh，1853—1890）的著名画作《星月夜》中，天空的涡卷云则参考了葛饰北斋的《神奈川冲浪里》的表现形式。

印象派、后印象派和现代主义流派都从浮世绘艺术中汲取养分，除了绘画，浮世绘同时也推动了现代主义设计风格的发展。

马奈《吹笛少年》（局部）1866 年 布面油画

葛饰北斎《神奈川冲浪里》约 1830—1831 年 25.8×38cm 版画

莫奈 《阿让特依的罂粟》 1873 年 50cm×65cm 布面油画

莫奈 《骑在心爱马车上的莫奈儿子》 1873 年 60.6cm×74.3cm 布面油画

在画商保罗·杜兰－鲁埃（Paul Durand-Ruel，1831—1922） 的帮助下，莫奈的画作得以顺利出售，生活也有了保障。随后两年的时间里，莫奈创作了一批以阿让特依花园为主题的画作，莫奈的妻子和儿子经常出现在画中，例如《骑在心爱马车上的莫奈儿子》，还有反映母子两人嬉戏的温馨时光的《卡米耶和让·莫奈在阿让特依花园》，表现在草丛中若隐若现的卡米耶的《阿让特依的罂粟》：蓝天白云，绿野红罂，爱妻在草丛里若隐若现。1973 年，莫奈等一批年轻画家组织了自己的"画家、雕塑家、版画家协会"，翌年以《印象·日出》而更加"闻名"。

③ 曲终人散

　　不幸好似影子一样伴随着莫奈的前半生，生活刚有些起色的莫奈一家又被病魔所缠绕。1875 年，卡米耶不幸患病，她的体质已经非常差了，在这一年，莫奈创作了《撑阳伞的女人》。

　　画中的卡米耶脸上罩着面纱，草地和绿色的遮阳伞相互呼应，稍远处的莫奈儿子将画面的空间拉深，这幅画依旧采用了非常低的视角，在山坡下作画的莫奈也许是想尽力留住这美好的一瞬间。此画在 1875 年的官方沙龙上展出，并受到了热烈欢迎，当评论家评论此画时说："用调子所组成的和谐色彩……颇能吸引观众的大胆感觉。"但现实还是残酷的，由于莫奈一家欠债太多，附近的商店都不肯再赊账给他，他们家的生活状况着实不太乐观。

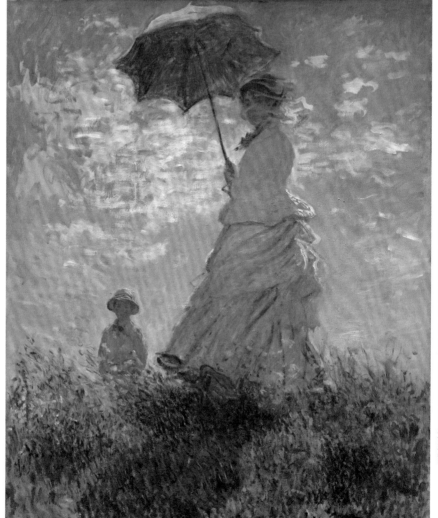

莫奈 《撑阳伞的女人》 1875 年 100cm×81cm 布面油画

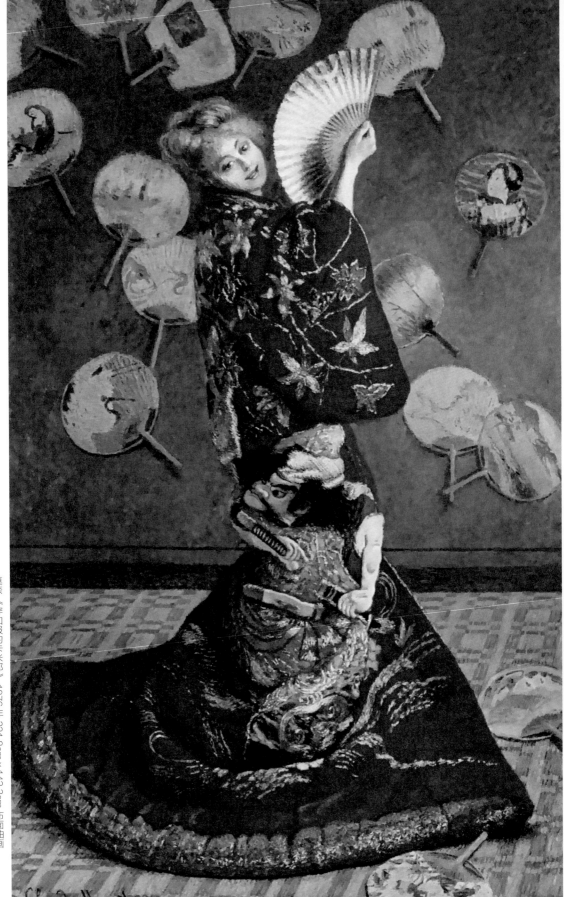

莫奈 《穿和服的卡米耶》 1876 年 231.8cm×142.3cm 布面油画

　　1876 年，莫奈又创作了一幅以卡米耶为模特的《穿和服的卡米耶》。画中的卡米耶身穿红色绣有浮世绘人物的和服，手里拿着纸扇，扭头微笑着，似乎在模仿日本舞蹈的动作，背后的墙上也贴有一些浮世绘图案的纸扇，这幅画将生活的苦难短暂地遮蔽了，也成了莫奈最著名的人物画之一。

莫奈《穿和服的卡米耶》（局部）

　　莫奈的大部分人物画都是在室外自然光环境下所画，这主要是因为可以去追求不同时间光线下的色彩变化，尽管《穿绿色连衣裙的女子》也是在室内所绘，但《穿和服的卡米耶》颜色却异常浓重，这说明莫奈在故意追求色彩效果，而且莫奈对这幅画中的细节处理也颇为细致，再加之其浓郁的东方风格，在莫奈的所有人物画中，这幅画都显得十分特殊，可以感受到莫奈对卡米耶的爱。1877 年，卡米耶再次怀孕，这对她的身体造成了不可逆转的伤害，莫奈迫于生计不得不辗转到巴黎工作，在给左拉的信中，他表示："家中无法生火，妻子又在病中，昨天我跑了一天，也未借到钱"，"我们没有任何吃的，没有热量"。由于得不到良好的治疗，在生下莫奈的第二个儿子后，卡米耶的身体每况愈下。

莫奈 《红围巾：莫奈夫人画像》 1869—1871年 99cm×80cm 布面油画

莫奈 《临终的卡米耶》 1879年 90cm×68cm 布面油画

《红围巾：莫奈夫人画像》是莫奈十分珍惜的一幅画作，画中的卡米耶戴着红色的围巾站在雪地里，画面富有生活气息。无论生活如何困苦，卡米耶都陪伴在莫奈左右，而得益于妻子的付出，莫奈除了在风景画中取得成就外，人物画也非常有建树。然而，到了1879年，卡米耶却熬不住了，一幅《临终的卡米耶》将这位女子最后的容貌留在了画布之上，在床上的卡米耶已经面无血色，身上的白纱如同蚕茧一样将卡米耶包裹住，灰蓝的调子诉说着悲伤，也可能真的是因为穷困而没有其他颜色可用了。莫奈后来回忆道："在爱妻的病床前，我十分本能地对那已无表情的年轻面孔仔细端详，寻找死神带来的色彩，观察颜色的分布和层次的变化。于是萌生出一个念头，要为这即将离开我的亲人画最后一幅肖像。"这时也只有绘画可以聊以慰藉，莫奈还破例在签名上画了一个心形。

莫奈 《卡米耶和莫奈在公园长椅上》 1873 年 66.6cm×80.3cm 布面油画

　　卡米耶去世后，莫奈发现自己的妻子甚至没有一件首饰可以一同入殓，莫奈给他的朋友写信："我可怜的妻子今天早上离开了人世……赫然发现，此后只剩下我和孩子孤零零在一起，我很难过，请你再帮我一次忙，用我附上的钱，到蒙德皮埃泰一趟，取出我典当的奖章。这是卡米耶保存下来的唯一纪念品，我想把它挂在卡米耶的脖子上。"这可能就是莫奈以卡米耶为模特参加沙龙画展所获得的奖章，这是在这世界上唯一可以慰藉卡米耶的"首饰"了。入殓时，莫奈将刚刚赎回的奖章挂在卡米耶的身上，作为亡妻最后的体面。

　　卡米耶和莫奈共同生活了十几年，贫困潦倒伴随着他们，莫奈将卡米耶安葬在塞纳河边的维特尼 (Vetheuil)，也许正如卡米耶的名字一样——法语中"茶花"的意思——她的一生也如《茶花女》中的玛格丽特一样曲折凄婉。莫奈的下半生获得了巨大的成功，这一切离不开卡米耶的奉献和付出，莫奈在这之后很少画人物画了，无论如何，卡米耶几乎贯穿了莫奈的艺术人生。

Chapter XI

蒙马特尔的大众情人

关键词：苏珊娜·瓦拉东、雷诺阿、
劳特雷克、从模特到画家

suzanne Valadon
1911

从画家的情人，

到进入艺术世界的模特，

再到拿起画笔的艺术家，

苏珊娜·瓦拉东始终主宰着自己的人生。

❶ 闯入艺术世界的女孩

蒙马特尔（Montmartre）位于法国巴黎的北部高地。这里曾经是一片布满磨坊和风车的乡间。19 世纪开始，随着工业化的加快进程，大量乡村人口拥入巴黎市区寻找工作，过高的人口密度让巴黎的违建现象不断出现，在建筑的天井里加盖楼层成了常见现象。在法国第二帝国皇帝拿破仑三世的支持下，乔治－欧仁·奥斯曼男爵被任命为巴黎的改造负责人，从 1853 年到 1871 年，奥斯曼男爵完成了对巴黎的改造，让巴黎从一个"中世纪"的城镇蜕变为现代化大都市。1860 年，奥斯曼男爵将蒙马特尔划入巴黎市，成了巴黎的新区（今巴黎第 18 区）。蒙马特尔不仅有白顶的圣心大教堂（Basilica of the Sacred Heart）和小路，还有夜夜笙歌的以红磨坊为代表的众多酒吧，当然这里还充斥着印象派（Impressionism）画家们的传说，这里是包容了艺术和情爱之地。

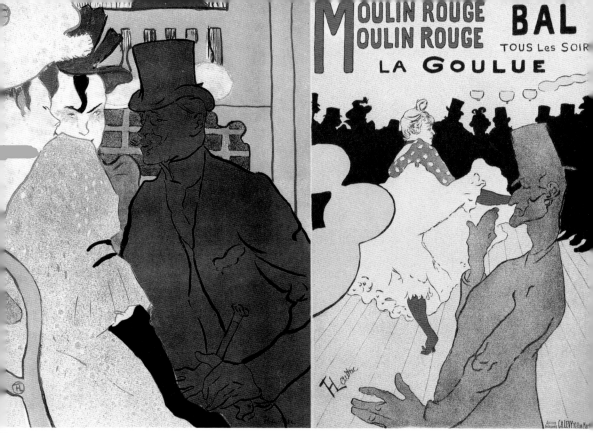

特雷克《蒙马特尔的英国人》1892 年 90cm×64cm 招贴画　　　　　劳特雷克《在红磨坊舞会》1891 年 191cm×117cm 招贴画

　　随着蒙马特尔并入巴黎，大量人口聚集至此，苏珊娜·瓦拉东 (Suzanne Valadon,1865—1938) 就是其中一个。瓦拉东 5 岁时随母亲来到巴黎找营生，她的原名是玛丽-克莱曼蒂娜·瓦拉东，她的父亲因为诈骗遭到流放，未婚先孕的母亲无法接受在家乡受到的指指点点而来到巴黎，带着她居住在蒙马特尔一所破旧的房子里。父爱的缺失使苏珊娜对自己的生活非常不满，窘迫的生活令苏珊娜学会了底层社会的生存法则，她谎话连篇，随口编造自己的身世，甚至她在户籍登记处报的出生日期和名字都是假的，认识她的人都叫她玛利亚。"对每个人来说，我们时代的巴黎，就是他的巴黎，比起帝国时代来，也许今天就更是如此。"这是现代巴黎改造者奥斯曼男爵在回忆录中的一段话,那时的巴黎对每个人来说都是一个舞台,文学家、画家尽情地书写着、描绘着。

苏珊娜·瓦拉东照片

苏珊娜在裁缝店当学徒，一次送洗烫好的衣服去客户家时，苏珊娜的生活出现了转折，那位客户正是法国象征主义大师皮埃尔·皮维·德·夏凡纳（Pierre Puvis de Chavannes，1824—1898）。聪明的苏珊娜马上抓住了这个机会，夏凡纳邀请她作为自己的模特，在做模特的同时，她一直留心聆听夏凡纳发表的对艺术的见解。当然，四起的谣言就像野火一般，但苏珊娜毫不在乎，在做模特的同时也在偷偷自学画画，据说夏凡纳的作品《希望》就是以苏珊娜为模特创作的。法国在1870年的普法战争中失利，夏凡纳希望法兰西民族振作起来，画中描绘的是一位圣洁的少女坐在荒野废墟之上，她身穿白色连衣裙，手里拿着一束小草，远方乌云正在散去，画中充满了夏凡纳对祖国的爱。

夏凡纳《希望》1872年 102.5cm×129.5cm 布面油画

可能苏珊娜的生活注定不会平淡，也许是她在看马戏的过程中感受到了冒险的气氛，也许她只是喜欢被众人关注，总之，她突然冒出了做一名杂技演员的想法。1880 年左右，她经人介绍进入了一家马戏俱乐部学习马术，成了马戏团的一名杂技演员，但一年后的一次事故葬送了苏珊娜的杂技演员生涯。失意的苏珊娜常出入蒙马特尔黑猫酒馆和狡兔之家（毕加索也曾画过这里的场景）来忘却烦恼，这时的苏珊娜外表美丽妖娆，拥有众多追求者，也为很多画家做模特。

亚历山大·斯坦伦设计的黑猫酒馆海报
毕加索《狡兔酒吧》1904—1905 年 100.3cm×99cm 布面油画

雷诺阿《布吉瓦尔之舞》 1883 年 182cm×98cm 布面油画

雷诺阿《编辫子的女孩》1886 年 尺寸不详 布面油画

除了夏凡纳外，苏珊娜又成了印象派画家皮埃尔 - 奥古斯特·雷诺阿的模特，雷诺阿对苏珊娜很是着迷。雷诺阿在 1883 年完成的《布吉瓦尔之舞》是受著名画商、印象派们的资助者杜朗·鲁耶的委托。巴黎近郊布吉瓦尔（Bougival）在塞纳河边，画中的两人在音乐的伴奏下跳着交谊舞，戴着红色帽子的少女就是苏珊娜，传说哪个女孩子愿意当雷诺阿的模特，他就会送给她一顶草帽。雷诺阿很多画作的模特都是苏珊娜，包括后来的《编辫子的女孩》等。

苏珊娜也为自己的生活方式付出了代价，就在她还在为选择哪一个追求者作为饭票而发愁的时候，苏珊娜怀孕了，正如她的母亲一样，是未婚先孕，而孩子的父亲却是个谜。1883 年，在孩子出生前夕，苏珊娜完成了自己的第一幅色粉画——

苏珊娜《自画像》1883 年 43.5cm×30.5cm 色粉画

苏珊娜《莫里斯·尤特里罗肖像》1921 年 尺寸不详 布面油画

《自画像》。可以看出，苏珊娜的绘画技法还稍显稚嫩，这时的苏珊娜才 18 岁而已。在儿子莫里斯 7 岁的时候，苏珊娜曾经的情人——西班牙建筑家兼画家、美术评论家伊·莫尔利斯·米凯尔·尤特里罗允许这个孩子冠上他的姓氏，这就是日后被誉为"巴黎之子"的画家——莫里斯·尤特里罗（Maurice Utrillo，1883—1955）。

尤特里罗 《萨努瓦的街道》 1912—1913 年 尺寸不详 布面油画

② 从模特到画家

苏珊娜还将她的一些画作送到埃德加·德加（Edgar Degas，1834—1917）的手中，德加看到后非常兴奋，说道："恭喜你，你是我们中的一员了！"这时的德加已经功成名就，他的作品被官方沙龙所认可，但彼时，德加的作品已经不再展出，他将主要精力投入裸女主题的研究，他的"浴盆"系列色粉画就是这一时期的作品，而这些作品的模特正是苏珊娜。

德加 《在浴盆中洗澡的女人》 1885 年 60cm×83cm 蜡笔画

每天下午，苏珊娜都会来到德加的家中为他做莫特，德加也教苏珊娜如何观察、表现客观物象。如果苏珊娜几天不来，德加还会叫管家去找她。苏珊娜成了德加晚年的慰藉，甚至德加还会屈尊去拜访苏珊娜，并买下了她所创作的 17 件作品，甚至认为她可以与高更、凡·高等并列。

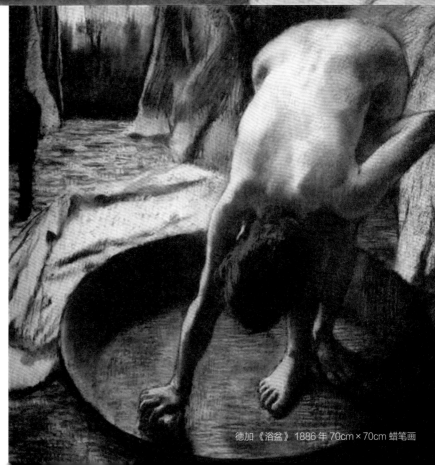

德加《浴盆》1886 年 70cm×70cm 蜡笔画

劳特雷克《摄影师》1894 年 尺寸不详 招贴画

　　此后，苏珊娜又被介绍给了贵族出身的印象派画家劳特雷克（Henri de Toulouse-Lautrec，1864—1901）做模特，后来苏珊娜也成了他的情人。

劳特雷克《红磨坊的沙龙》1894 年 111.5cm×132.5cm 布面油画

　　1883 年，父母皆不在巴黎的劳特雷克出于无聊，遂搬到蒙马特尔的好友家居住，成了当地酒吧和咖啡厅的常客。

　　由于父母是近亲结婚，劳特雷克天生患病，他身材十分矮小。自惭形秽的劳特雷克从蒙马特尔风尘女子身上得到了渴望已久的异性的温情，虽然这种温情是需要付费

的。

在蒙马特尔时，劳特雷克经常去看马戏表演，这是摩登巴黎人的日常活动，马戏团内被煤气灯照得灯火通明，观众们在四周穿着礼服，有些手里还拿着小型望远镜，很多印象派画家都画过马戏团题材。

劳特雷克的《在费尔南多马戏团骑白马》就是描绘的马戏团场景，有人认为画中骑白马的演员就是苏珊娜。劳特雷克的父亲曾经是一名骑兵军官，所以劳特雷克从小对马非常熟悉，画中的女子侧坐在马背上，在旁边表演者的抽打下，马儿努力地奔跑着，这情景像极了苏珊娜在马戏团的那些日子。他们各取所需：劳特雷克拥有了一位迷人的情人，而苏珊娜也虚荣地称自己为伯爵夫人，她将儿子莫里斯交给自己的母亲抚养，整天与劳特雷克待在画室里，当然苏珊娜自己也在练习绘画，劳特雷克经常鼓励她。1889 年，在劳特雷克的建议下，她正式将名字改为"苏珊娜·瓦拉东"。

劳特雷克《骑手》1899 年 51.5cm×36cm 招贴画

劳特雷克《在费尔南多马戏团骑白马》1888 年 93cm×161cm 招贴画

"苏珊娜"来源于圣经故事，也是西方绘画中的一个传统题材。在圣经故事里，"苏珊娜"是巴比伦富商的妻子，当地的两位长老觊觎她的美貌而偷窥"苏珊娜"洗澡，被"苏珊娜"发现后，她想要揭露长老们的龌龊行径，结果反被诬陷为不忠，后因先知的出手相救，才洗刷了冤屈。

阿特米西亚·真蒂莱斯基《苏珊娜与长老》1610 年 170cm×119cm 布面油画

历来表现这个题材的作品常选择两位长老偷窥"苏珊娜"的那一刻。偷窥是人的本能欲望与伦理之间的较量，选择这样的一瞬则满足了窥探他人隐私的快感和满足感。

而劳特雷克在画苏珊娜的时候往往也采用的是一种"偷窥"式的视角。在他的作品《洗衣工》中，苏珊娜的头看向窗外，好像向往着外边的世界，而在《背影》中，苏珊娜裸着上身，露出白皙的背部，犀利的色粉笔触充满了躁动。与苏珊娜在一起的这段时间是劳特雷克的创作全盛时期，不过"蒙马特尔的大众情人"不会钟情于一个矮小残疾的贵族画家，在因为钱财争吵了数次后，1889 年他们分手了。

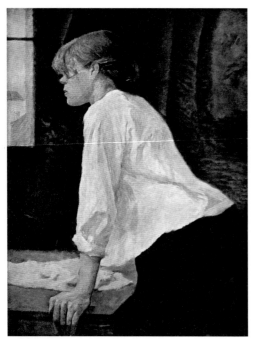

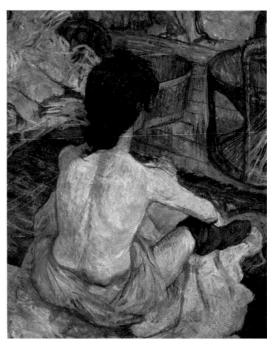

劳特雷克《洗衣工》1894 年 132.5cm×111.5cm 布面油画　劳特雷克《背影》1889 年 67cm×54cm 色粉画

1892 年，苏珊娜又与作曲家埃里克·萨蒂（Erik Satie，1866—1925）产生了恋情，但也仅仅维持了六个月。萨蒂很是喜欢苏珊娜，称赞她完美无瑕。

1894 年，25 岁的苏珊娜成为法国国家美术协会（SNBA，该协会在历史上很重要，但在今天已经式微了）的第一位女会员，成为官方认可的职业画家。

苏珊娜《埃里克·萨蒂肖像》1892 年 41cm×22cm 布面油画

苏珊娜《蓝色房间》1923 年 尺寸不详 布面油画

❸ 不羁的灵魂

1896 年，苏珊娜与股票经纪人保罗·穆西斯结婚，苏珊娜在蒙马特尔的画室中创作作品售卖，这时她的儿子莫里斯·尤特里罗已经 13 岁了，还是与外婆生活在一起。1901 年，缺少看管的尤特里罗因为酗酒而酒精中毒，在医院里，医生向苏珊娜建议尝试绘画疗法。也许是带有画家的基因，也许是蒙马特尔的艺术气氛太过浓厚，尤特里罗也开始在苏珊娜的画室进行艺术创作。这段时间的婚姻使苏珊娜有了一个相对稳定的创作环境，但这段婚姻也只持续了十八年。

苏珊娜《尤特里罗肖像》1921 年 尺寸不详 布面油画

尤特里罗描绘了许多蒙马特尔的风景，虽然他是个声名狼藉的酒鬼，但在他的画中，却能感受到一丝静谧的氛围。
他大量使用冷色调打底，冉辅以赭石、朱红等颜色进行小范围提亮，一改往日巴黎街景的喧嚣，为画面奠定了冷清宁静的基调，作品中能看到一些毕沙罗的影响。

尤特里罗 《雪中广场》 年代不详 65cm×81cm 布面油画

1909 年，44 岁的苏珊娜与保罗离婚，她爱上了儿子尤特里罗的朋友安德烈·尤特尔。21
岁的尤特尔成了苏珊娜作品中的模特，苏珊娜为此还创作了《亚当与夏娃》作为纪念。亚当搂
着夏娃的手臂共同摘取爱的果实，整幅画中带有一些高更的风格，人体块面简约，轮廓线清晰，
能隐约看到立体主义的影子。

苏珊娜《亚当与夏娃》1909 年 162cm×131cm 布面油画　　高更《朝拜玛利亚》1891 年 113.7cm×87.7cm 布面油画

》1895—1898 年 68.6cm×92.7cm 布面油画
的先驱，苏珊娜的静物画和塞尚的作品有相似之处。

家人的画像也是苏珊娜经常表现的一个主题。在1910年创作的《外婆与外孙》中，苏珊娜的儿子尤特里罗和她母亲的形象以平涂为主，尤特里罗站在外婆身后，身体依靠着外婆，意味着尤特里罗从小由外婆带大，画面左下角还有一只狗，有些讽刺的是，狗在西方绘画中一般象征着忠诚，而这只狗却是苏珊娜和保罗·穆西斯在一起时养的。

苏珊娜 《外婆与外孙》 1910年 尺寸不详 布面油画

而在《家庭肖像》这幅画中，复杂的家庭关系则表现得更为明显。苏珊娜居中站立，直视观众，显示出自己在家中的重要地位，她的母亲站在右侧，脸上留下了时间的斑驳痕迹，苏珊娜明白这也将是自己的未来。剩下的两位是家里的男人，情人尤特尔站在苏珊娜的身后，目光向外，她的儿子尤特里罗忧郁地用手撑着头。1912年至1914年间，尤特里罗被数次送到精神病院治疗，这幅画可能也暗示了尤特里罗不稳定的精神状态。

苏珊娜 《家庭肖像》 年份不详 尺寸不详 布面油画

苏珊娜《自画像》1920 年 尺寸不详 色粉画

苏珊娜 《静物》 1920 年 尺寸不详 布面油画

苏珊娜 《静物》 1923 年 尺寸不详 布面油画

1914 年，50 岁的苏珊娜正式和 27 岁的尤特尔结婚了。即使对以包容私生活著称的法国人来说，一时也有些无法接受。这件事对苏珊娜造成了很多负面影响，在苏珊娜举办的个人画展上，她的作品遭到很多人的抵制，他们认为苏珊娜伤风败俗，但是，她的画在美术评论界却获得了颇多赞誉。平心而论，苏珊娜的作品在同时期的画家中以准确的外形和色彩丰富而著称，已经可以称得上是一位成熟的画家了。

苏珊娜 《安德烈·尤特尔与他的狗》1932 年 尺寸不详 布面油画

苏珊娜的老公尤特尔代理了苏珊娜和她儿子尤特里罗的作品，尤其是尤特里罗彼时已经成名，他的作品卖得非常好，尤特尔赚得盆满钵满。第一次世界大战结束后，苏珊娜创作了大量的人体作品，不过销售还是非常一般，直到 20 世纪 20 年代末期才有所改善。《安德烈·尤特尔与他的狗》是这一时期的代表作品，苏珊娜的老公尤特尔拿着手杖正坐在伐下的树上，脚下有两只狗，应该也是代表着忠诚。而这幅画创作完成后，厄运也随之降临了，苏珊娜被查出身患尿毒症，尤特尔转身抛弃了她。

1938 年 4 月 6 日，苏珊娜突然脑出血倒在了楼梯上，邻居发现了她，但是还没来得及送到医院，苏珊娜就死在了救护车上。

苏珊娜 《穿白色长筒袜的女人》1924 年 尺寸不详 布面油画

苏珊娜毫不在意旁人的目光，靠着自己的方式一步步得到了想要的生活，这样的方式和作风确实有些令人侧目，但也正因如此，她得以看到那些伟大画家工作时的细节和技巧，美术史学家将她归为后印象主义画家。她不承认自己有任何老师（只在某些场合承认过高更对自己的绘画产生过影响），却在那个众星闪耀的年代里闯出了属于自己的一片天地。

苏珊娜 《女人像》1922 年 尺寸不详 布面油画

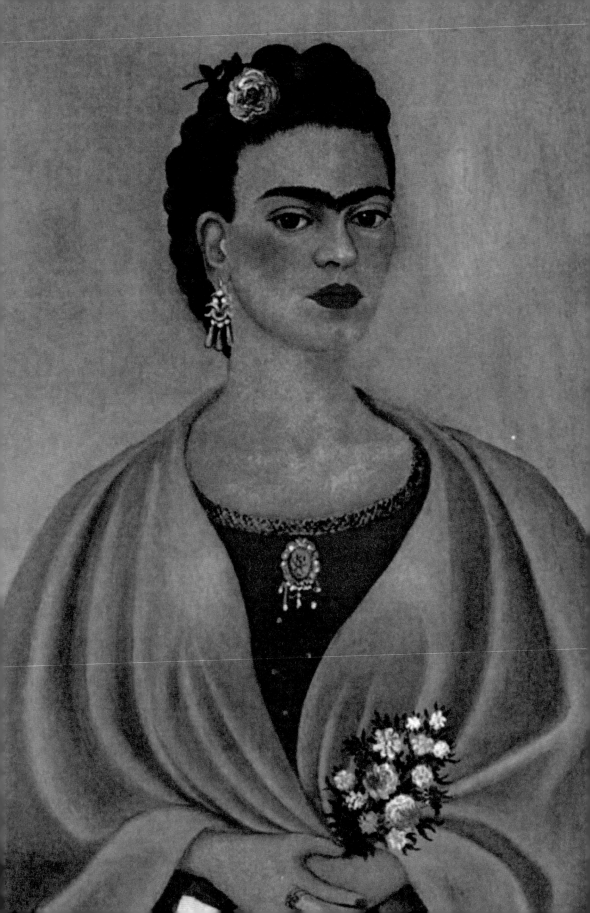

Chapter XII

超现实的现实自画像

关键词：弗里达、超现实主义、
鸽子与大象

① 车祸的梦魇

在以男性艺术家为主导的世界里，弗里达·卡罗（Frida Kahlo，1907—1954）显得尤为特别。她被称作 20 世纪上半叶墨西哥最伟大的女画家，残缺的躯体和一字眉是弗里达的经典符号，她也是世界上最著名的女性艺术家之一。

弗里达一生创作了无数鲜活的作品，在艺术史上留下了浓墨重彩的一笔，但她却是一个大部分时间都躺在床上无力动弹的病人。此外，她与丈夫迭戈跌宕起伏的感情经历也令人唏嘘不已。

2002 年，导演朱丽·泰莫（Julie Taymor，1952— ）拍摄的电影《弗里达》(Frida，2002) 将这位传奇的女画家的一生搬上了荧幕。为贴合弗里达绘画作品的气质，电影的视觉表现趋向超现实主义，色彩大胆浓烈，画面奇诡冷艳，展现

了弗里达短暂而又精彩的一生。但颇为有趣的是，弗里达生前极力否认自己的作品是超现实主义风格，她说："他们认为我是个超现实主义者，但我不是。我不画梦，我画我自己的现实。"这句话是弗里达对自己艺术生涯的总结和理解，这样的矛盾反而为我们了解弗里达提供了多样的维度。

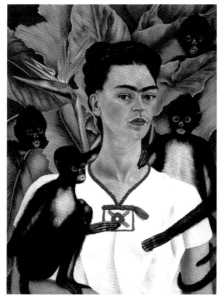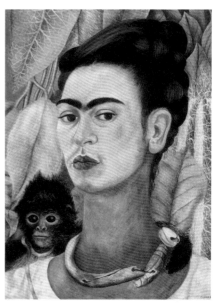

弗里达《猴子自画像》1943 年 81.5cm×63cm 布面油画

弗里达《与猴子的自画像》1938 年 40.6cm×30.5cm 布面油画

弗里达是墨西哥人，她出生于墨西哥城（Mexico City）南部的小镇，这里现在也是墨西哥城的一部分，她的父亲是来自罗马尼亚和匈牙利交界处的犹太人移民，而母亲则是西班牙和印第安人的混血。弗里达从小就患有小儿麻痹，少年时遇到车祸导致身体残疾，身体的残缺贯穿了弗里达的一生。1922 年，在国立预科学校念书的弗里达碰见了后来的丈夫迭戈·里维拉 (Diego Rivera，1886—1957)。那一年，迭戈刚刚从欧洲游学回到墨西哥，受弗里达所在的学校委托来校绘制壁画。这是弗里达第一次见到迭戈，当时迭戈已经结婚了，他比弗里达足足大了 21 岁，但弗里达还是被迭戈的才华吸引，这次在校园中的碰面为后来两人纠葛一生的感情埋下了伏笔。

　　1925 年，18 岁的弗里达遭遇了一次重大的交通事故，这次事故使弗里达受到了严重的创伤，并彻底改变了她的一生。"剧烈的冲撞撕开了她的衣服，车上有人带着一包金粉……那金粉撒满了她血淋淋的身体。"弗里达事后描述这场严重的车祸时说：

<div align="center">

"这场事故让我失去了童真。"

</div>

　　这场车祸注定弗里达的一生要与痛苦做伴，为了治疗，她一共做了 32 次手术，医生拼命将她从死神手里拉了回来，但弗里达面临的是终身瘫痪并且永久丧失生育能力的现实。她浑身打满了石膏、钉入铁芯，在特制的盒子里躺了一个月。她的母亲为了安慰痛苦的弗里达，为她拿来纸笔，并在床上放了一面镜子，让弗里达绘制自画像以打发时间。画自画像，成了她唯一可做的事，也成了她艺术生涯的起点。

《与法里尔医生的肖像一起的自画像》 1951 年 41.5cm×50cm 布面油画

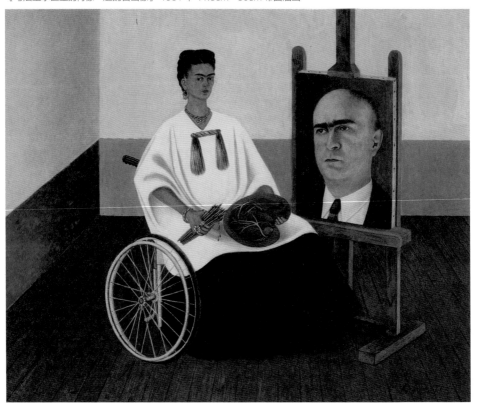

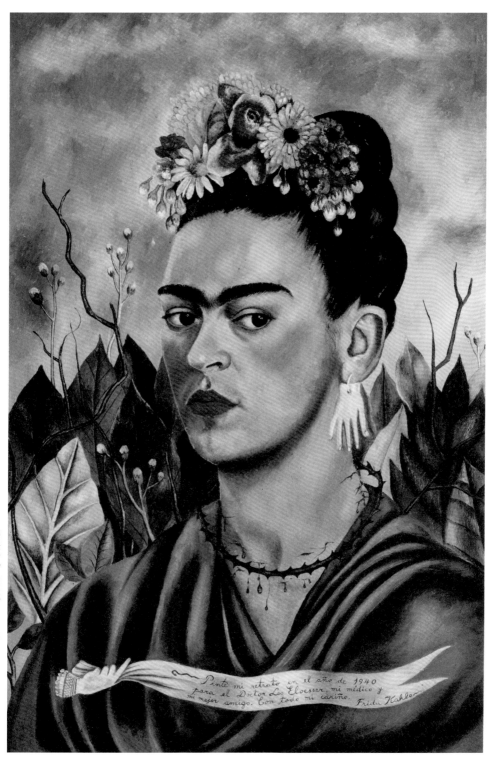

弗里达 《自画像》 1940 年 59.5cm×40cm 布面油画

弗里达在学校时学习医学，喜爱画画，因此对人体结构有一定了解，这为她的肖像绘画打下了基础。弗里达在床上一躺便是三年，这个时期，她完成了第一幅自画像——《穿天鹅绒衣服的自画像》。这幅画完全是弗里达心境的写照，画中的弗里达身穿一件天鹅绒睡袍，她的脖颈被拉得很长，看起来端庄高雅，颇有一些阿米地奥·莫迪里阿尼 (Amedeo Modigliani,1884—1920) 的意味。这幅画本来是弗里达准备送给男朋友的礼物，但两人后来还是劳燕分飞。

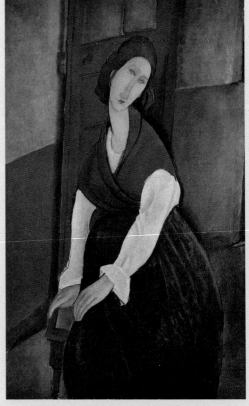

（上）弗里达《穿天鹅绒衣服的自画像》1926 年 79cm×58cm 布面油画

（下）莫迪里阿尼《带红色披肩的珍妮·赫布特尼》1917 年 129.54cm×81.6cm 布面油画

❷ "鸽子与大象"的羁绊

1928 年，弗里达在摄影师蒂娜·莫多蒂 (Tina Modotti,1896—1942) 举办的派对上重遇迭戈，这位摄影师是墨西哥共产党员，因此与同是共产党员的迭戈有些交集。这时的迭戈仍然有着合法的妻子，身边也不乏女性崇拜者，但这都挡不住才华横溢的迭戈的魅力。1929 年，弗里达与迭戈正式结婚，当时弗里达 22 岁，而迭戈已经 43 岁了，迭戈回忆第一次在学校里见到弗里达时说："我做梦都没想到，躲在柱子后面的声音，会成为我的妻子。"身材高大的迭戈和娇小的弗里达站在一起时，形成的反差是那么强烈，弗里达的母亲形象地将他们的结合称为"鸽子与大象"。

对于这对年龄、身高悬殊的新婚夫妇，人们表面上送去的是祝福，而私下则猜测他们的婚姻能够维持多久。

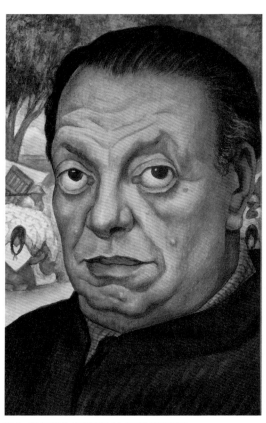

迭戈《自画像》年代不详 尺寸不详 布面油画

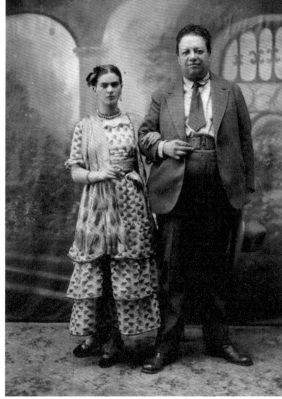

蒂娜·莫多蒂《他们的婚礼日》1929 年 照片

　　弗里达婚后继续进行艺术创作并为丈夫做助手，还充当了一些作品中的模特。弗里达最初的画风是模仿迭戈的，但迭戈认为弗里达应该在绘画中多汲取墨西哥民间美术的养分，以弥补她在绘画技术上的欠缺。

　　1929 年，迭戈为美国驻墨西哥大使馆创作的一系列壁画作品受到了好评；

　　1930 年，迭戈和弗里达来到美国旧金山；

　　1931 年，纽约现代艺术博物馆（The Museum of Modern Art）举办了迭戈的回顾展览，受到美国艺术界的积极评价，确定了他艺术大师的地位。

迭戈　《华尔街宴会》　1928 年　尺寸不详　壁画

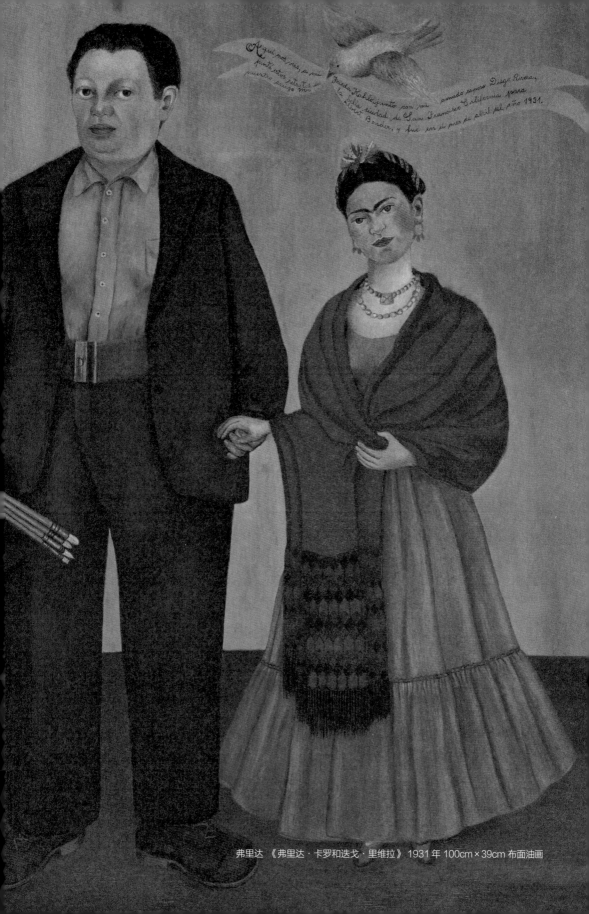

弗里达 《弗里达·卡罗和迭戈·里维拉》 1931 年 100cm×39cm 布面油画

弗里达当时仅仅被视作艺术大师的夫人，就连报纸上的话语都是"迷人的陪衬""伟大画家的妻子"，但不论外界如何评价，对弗里达来说，这段时间却是她确立自身风格的关键时期。和丈夫来美国之后，她结识了摄影师尼古拉斯·穆雷（Nickolas Muray，1892—1965）、爱德华·韦斯顿（Edward Weston，1886—1958）等众多艺术家。弗里达也在陪伴丈夫的同时进行着自己的艺术创作。

《弗里达·卡罗和迭戈·里维拉》是弗里达早期创作的作品，画中的迭戈牵着弗里达的手一起凝视前方。迭戈身穿西装，而弗里达则穿着带有浓郁墨西哥民族风格的连衣裙，两人身材差异明显。弗里达让迭戈右手拿着象征着艺术家身份的调色盘和画笔，可见她内心应该是十分崇拜自己的丈夫的。

1932 年创作的《亨利·福特医院》和《美国墨西哥边境的自画像》也是这一时期弗里达的重要作品。《亨利·福特医院》描绘了弗里达流产时的遐想，弗里达裸身躺在床上，六个不同的物件绑着风筝线或是脐带状的东西，与弗里达的子宫相连。

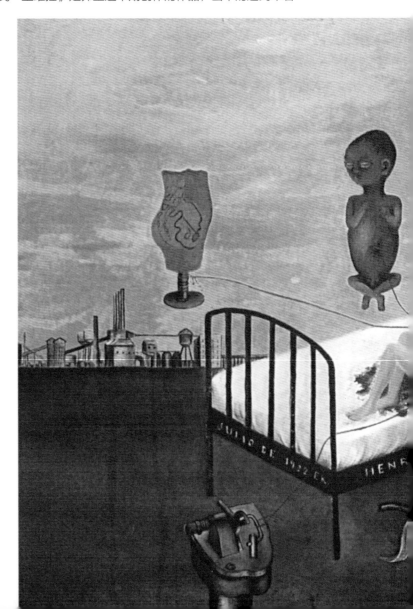

婴儿象征着流产，下方是冰冷的医疗器械、迭戈送的花和破损的骨盆，这些物象直白地表露出弗里达因无法生育而遭受的身体和精神的双重折磨。背景地平线上则是工业城市底特律，画面弥漫着诡异的气氛。也许从画面本身看，弗里达的画脱离了理性的秩序，毫无关联的事物被天马行空地组合在一起，但实际上，这正是她遭遇的绝对真实的痛苦。

弗里达 《亨利·福特医院》 1932 年 30.5cm×38cm 布面油画

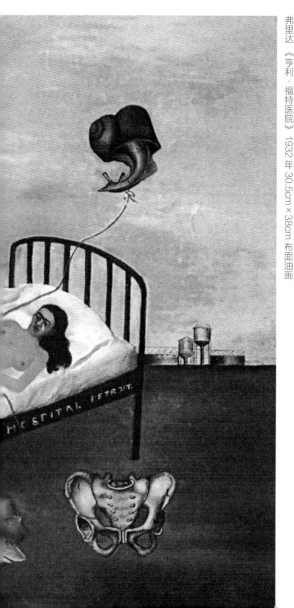

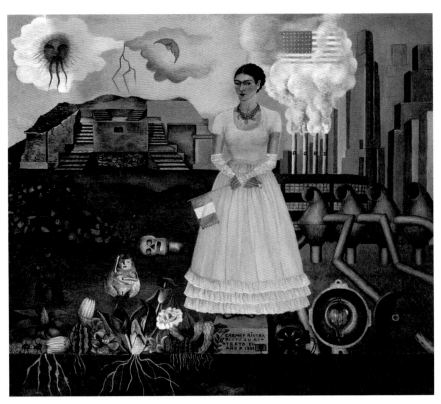

弗里达《美国墨西哥边境的自画像》1932 年 31cm×35cm 布面油画

　　《美国墨西哥边境的自画像》的画面则稍显隐晦，弗里达手拿着墨西哥国旗站在画面中间，在她的右手边，是孕育出玛雅文明的墨西哥，而左手边，则是高楼林立的美国。弗里达把太阳和月亮都画在墨西哥一侧，而工业化的美国则冒着浓烟。作为墨西哥人的弗里达跟随丈夫来到美国，但从这幅画上看，弗里达还是更喜欢自己的祖国，而迭戈很享受美国的商业环境给他带来的名利，但当时美国社会强烈的贫富差距也给弗里达带来了前所未有的冲击，她在信中说："虽然我对美国的工业和机械发展很感兴趣，但是我对这里的有钱人感到愤怒，因为我看过成千上万可怜的人没有吃的东西，也没有睡觉的地方，这是最令我印象深刻的地方。有钱人每天歌舞升平，但成千上万的人同时死于饥饿。"

弗里达 《美国墨西哥边境的自画像》（局部）

1933 年，迭戈受邀为洛克菲勒家族绘制壁画，但其在纽约洛克菲勒大厦所绘制的壁画《十字路口的人》中带有列宁的形象，这令洛克菲勒家族十分不满，这幅壁画最终被毁掉，这件事也影响了迭戈夫妇在美国的留驻。1934 年，弗里达和迭戈返回了墨西哥，迭戈重新将《十字路口的人》绘制在墨西哥国家艺术宫。

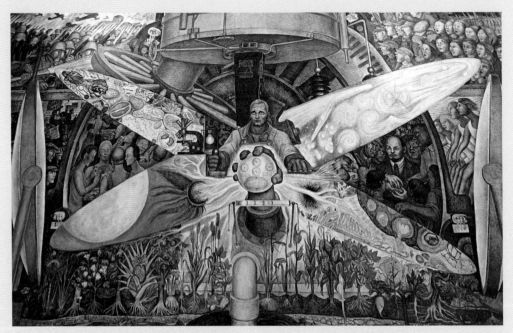

迭戈 《十字路口的人》 1933—1934 年 尺寸不详 壁画

回到故土后，弗里达的生活却并不如意，她和丈夫的婚姻亮起了红灯。迭戈风流成性，到处拈花惹草，原本忍气吞声的弗里达终于在迭戈和弗里达妹妹偷情的事实下被激怒了。当她指责迭戈的行径时，迭戈回应道："这仅仅是生理行为，这就像握手时用了点力气而已，何必在意呢。"对于

弗里达 《只是掐了几小下》 1935 年 30cm×40cm 布面油画

丈夫不痛不痒的回答，弗里达创作了《只是掐了几小下》作为回应。画中的迭戈左手拿着刀狰狞地笑着，而弗里达遍体鳞伤，裸身躺在床上，地下溅满了血迹，象征着迭戈对自己的反复伤害，而他却认为"只是掐了几小下"。弗里达后来评价自己的这段婚姻时说："我的人生里有两次重大事故，一次是车祸，一次是迭戈。迭戈是目前为止最糟糕的。"可见迭戈对弗里达造成的伤痛有多深。

经历了这样的情感打击，弗里达决定以同样的出轨来报复丈夫的行为。这一时期弗里达创作了大量的自画像，例如在 1937 年创作的《记忆（心）》作为迭戈出轨她妹妹的回应。弗里达一只脚站在沙滩上，另一只脚化作帆船踏入海中，她的身体被一根金属棍子穿透，一颗巨大的心脏在沙滩上流淌着鲜血。弗里达伤透了心，她保持了和许多男女的关系，布勒东为她举办展览，穆雷为她拍摄照片，传说她与流亡墨西哥的苏联革命家列夫·达维多维奇·托洛茨基（Lev Davidovich Trotsky，1879—1940）还有过一段情史。这其中很多人帮助了弗里达的艺术事业，尤其是超现实主义旗手安德烈·布勒东（Andre Breton，1896—1966）和他的妻子——画家雅克琳·兰芭（Jacqueline Lamba，1910—1993）。

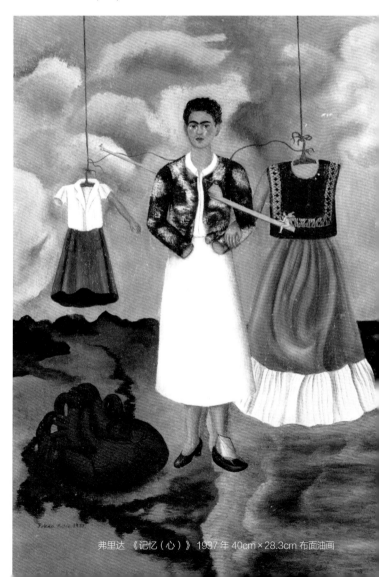

弗里达 《记忆（心）》1937 年 40cm×28.3cm 布面油画

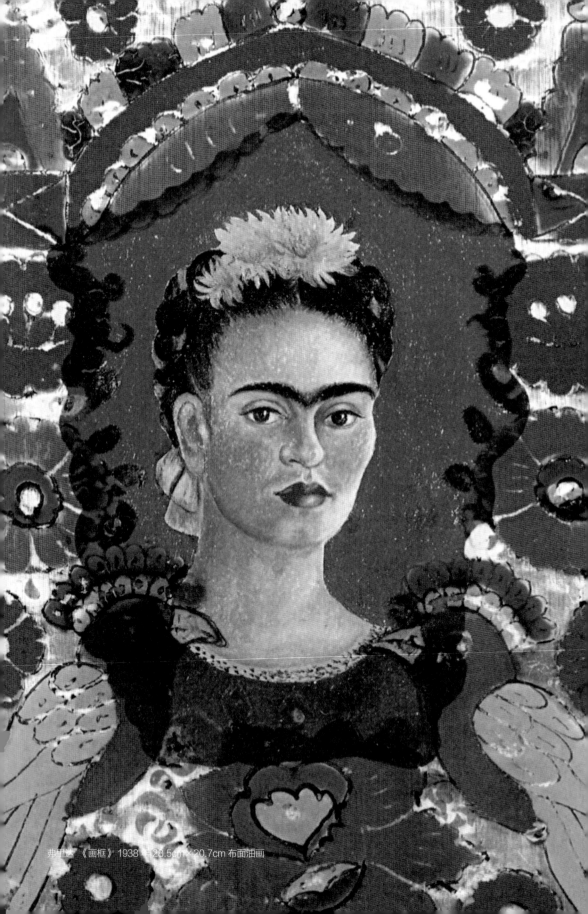

弗里达 《画框》1938 年 28.5cm×20.7cm 布面油画

布勒东在1938年帮助弗里达在纽约举办了个人展览，展览取得了巨大的成功。次年，弗里达又在布勒东的帮助下在法国巴黎举办了展览，法国卢浮宫收藏了弗里达的自画像《画框》，这是拉丁美洲国家画家的作品第一次被卢浮宫收藏。在巴黎时，据说弗里达与兰芭还发展出了恋情，弗里达在给兰芭的信中写道："你的眼球是我的眼球，偶人在它们的玻璃大房间里排列着，属于我们俩。"由于这两次展览的作品所体现出来的"超现实主义"风格，又因为有超现实主义旗手布勒东的支持，弗里达被欧洲艺术界认为是超现实主义画家，但她不以为然，"他们认为我是个超现实主义者，但我不是。我不画梦，我画我自己的现实。"

❸ 我不是超现实主义者

　　在这样复杂的情感纠葛中，迭戈终于忍无可忍，1939年，这对夫妻选择了离婚。离婚后的弗里达梳起短发，常常身穿男装，脸上也少见了曾经那种犹疑、单纯的目光，表情变得更加坚毅。这在弗里达的《短发自画像》中有所表现。她纵情于众多男人和女人之间，其创作也达到了顶峰。

弗里达 《短发自画像》1940年 40cm×28cm 布面油画

　　1939 年创作的《两个弗里达》是弗里达的著名代表作品之一。画面左侧的弗里达穿着欧洲大陆的维多利亚式连衣裙，剖开的心脏中伸出一根血管，末端有一个止血钳夹在血管上止血，白色的连衣裙上有一些血渍，剖开的心象征着牺牲。右边的弗里达身穿墨西哥的传统裙子，虽然也有一颗暴露的心脏，但这颗心脏是完整无缺的，她的手上拿着缩小的迭戈肖像，肖像上也连着一根血管绕在她的手臂。背景乌云密布，一边是迭戈不爱的去欧洲的弗里达，一边是他爱着的墨西哥的弗里达。

弗里达　《两个弗里达》1939 年 173.5cm×173cm 布面油画

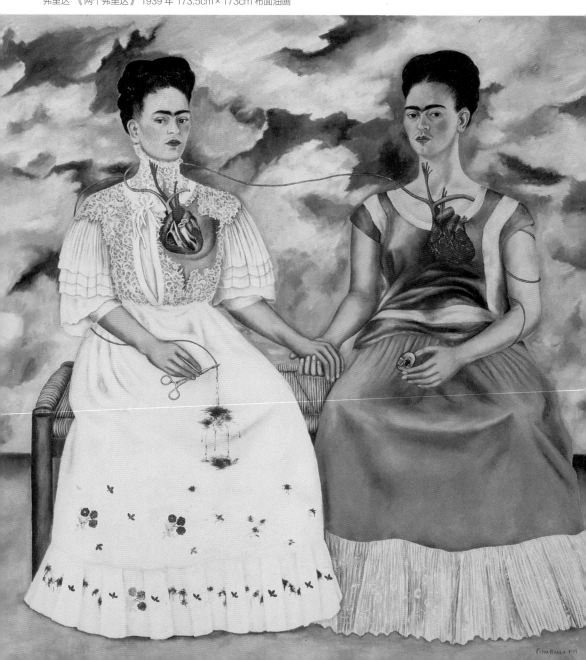

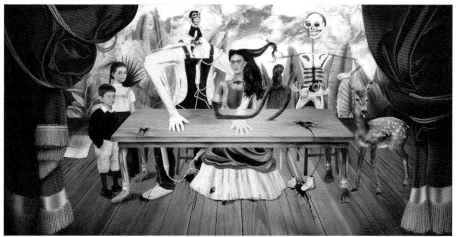

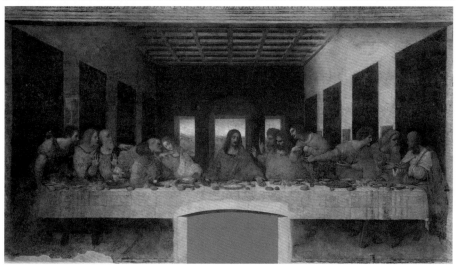

（上）弗里达　《受伤的桌子》　1940 年 尺寸不详 布面油画
（下）达·芬奇　《最后的晚餐》　1498 年 460cm×880cm 壁画

　　1940 年，她创作了画作《受伤的桌子》，这幅画的构图很像达·芬奇的《最后的晚餐》。弗里达坐在桌子正中央，在画面左侧挨着弗里达的是迭戈，两个小孩是他妹妹的，而与之对称的右侧的小鹿是弗里达的宠物，可见弗里达将宠物当作自己孩子的替代品。画中有幕布，象征着弗里达这段感情的戏剧化。此外，弗里达在这一时期还画了很多自画像，她在自画像中都为自己加上了一些男性特征，这似乎暗示着她内心潜在的征服欲。但伴随着创作巅峰生涯的却是她身体病症的愈发严重，弗里达只能瘫痪在床。这时，迭戈为了照顾弗里达，将她接到了美国旧金山，弗里达的身体渐渐有了起色。1940 年，迭戈和弗里达复婚了，他们的复婚并非身体的重新结合，而是灵魂的互相原谅，弗里达给迭戈的信中重燃了爱情的火焰。

迭戈，我的爱人：

"请你记住，当你完成那幅壁画之后，我们就将永远在一起，不会离开彼此了。我们不会争执，只会全心全意地爱着彼此。听话点，按照艾米·卢（迭戈的助手）说的去做。我比从前任何时候都爱你。"

你的爱人，弗里达（回信给我）

弗里达 《迭戈在我的思想》 1940—1943 年 76cm×61cm 布面油画

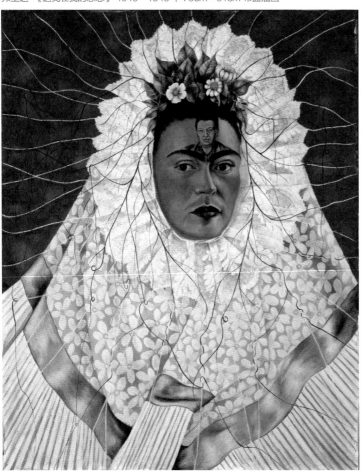

弗里达知道复婚并不影响迭戈继续寻花问柳，因为他仅仅是为了照顾她的生活。所以这一时期，弗里达选择将迭戈画进画中。在《迭戈在我的思想》这幅画中，她将丈夫画到了自己的额头上，画中的弗里达穿着墨西哥瓦哈卡州（Oaxaca）的传统服饰，四周背景如镜子一般布满裂痕，象征着弗里达内心的伤痛和灵魂的分裂。另一幅《迭戈和弗里达》也很有特色，这幅作品是弗里达为庆祝丈夫的生日而作，画中的弗里达和迭戈各半张脸合二为一。弗里达还将太阳和月亮比作他们二人，画中的鹦鹉螺象征爱情的忠贞。弗里达将这幅画装

裱在一个嵌满螺钿的画框当中，弗里达把对迭戈的爱意具化成了一件作品。

弗里达 《迭戈和弗里达》 1929—1944 年 13cm×8cm 布面油画

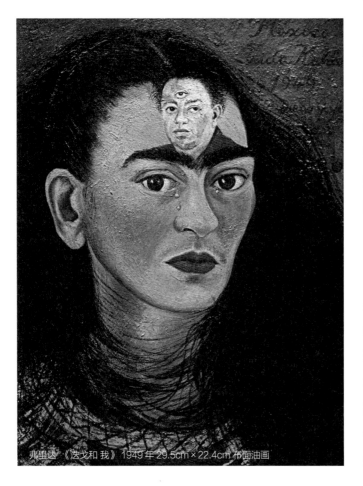

弗里达 《迭戈和我》 1949 年 29.5cm×22.4cm 布面油画

1949 年创作的《迭戈和我》则延续了《迭戈在我的思想》的表现方式，但这幅画中的弗里达显得更具男性特点。标志性的一字横眉，眼中在流泪，额头上的迭戈长了第三只眼睛，颇有一种雌雄同体的奇妙感。

1949 年创作的另一幅作品《宇宙之爱》则更加复杂，弗里达深知自己的身体状况，这一时期的画作中出现了更多对死亡的思考。画中的弗里达抱着裸体的迭戈，迭戈如婴儿依偎着母亲一般，暗示弗里达无法怀孕的遗憾。弗里达将她

对迭戈的爱转化成类似母子一样的亲情，四周则是日、月，这在墨西哥文化中代表生死的轮回，画面中还有墨西哥的代表植物仙人掌等，弗里达的创作似乎确如迭戈所愿："多汲取民间美术的养分。"

1954 年，弗里达的右小腿因为肌肉坏疽而被切除，她的病情急剧恶化，墨西哥城的好友们为弗里达举办了一次个展，也是在墨西哥唯一的一次。即使只能躺在床上，弗里达仍坚持出席，向到场的人们自嘲道："请注意，这是一具活着的尸体。"她不顾身体不便与朋友们唱歌、喝酒、狂欢，迭戈评价她说："任何到场的人都会惊叹于她的过人才华。"

人们惊叹弗里达的才华，给她贴上了超现实主义画家的标签，却不知道弗里达只是在描述自己与生活。

弗里达·卡罗的一生是如此特别，她画了很多以自己为模特的作品。在这些自画像里，她永远以一副平静的面孔面对观众，但那些支离破碎的身体却刺激着观众和她一起品味她艰难的人生。疾病折磨了她一辈子，却也给了她投身艺术世界的契机；迭戈无数次令她心碎，她却拿起画笔替自己说话，成功赢得了全世界的尊重。

也许她的母亲形容她与迭戈的关系是"鸽子与大象"，

但从她的艺术才华上看，她绝不是依附于大象的鸽子，她是自己的缪斯。

同年，她在自己的家中——"蓝房子"里去世，迭戈表达了他的悲恸："这是我一生中最悲恸的一天……我真正意识到我一生中最美的部分是对弗里达的爱，但这已经太晚了。"

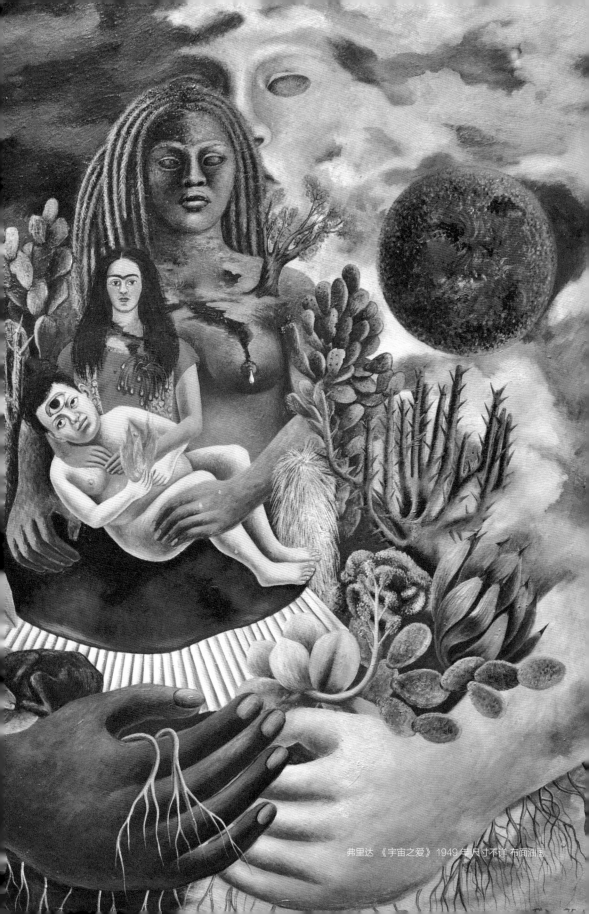

弗里达 《宇宙之爱》1949 年 尺寸不详 布面油画

图书在版编目（CIP）数据

画室里的缪斯：西方艺术图景中的模特与大师/刘寅凯著. —
郑州：河南美术出版社，2021.9
ISBN 978-7-5401-5532-2

Ⅰ. ①画… Ⅱ. ①刘… Ⅲ. ①艺术史－研究－西方国家 Ⅳ.
① J110.9

中国版本图书馆 CIP 数据核字 (2021) 第 158603 号

河南美术出版社　　　小书 SHARE ART
微信公众号　　　　　微信公众号

出 版 人－李　　勇
策　　划－三金女士
责任编辑－李 一 鑫
书籍设计－三金女士
责任校对－王 淑 娟

画室里的缪斯
西方艺术图景中的模特与大师　刘寅凯 著

出版发行：河南美术出版社
地　　址：郑州市郑东新区祥盛街 27 号
电　　话：（0371）65788198
邮政编码：450000
印　　刷：郑州印之星印务有限公司
开　　本：720mm×1000mm　1/16
印　　张：16
字　　数：210 千字
版　　次：2021 年 9 月第 1 版
印　　次：2021 年 9 月第 1 次印刷
书　　号：ISBN 978-7-5401-5532-2
定　　价：88.00 元